KB001730

북유럽 그림이 건네는 말

* 이 도서의 국립중앙도서관 출판예정도서목록(CIP)은 서지정보유통지원시스템 홈페이지(http://seoji.nl.go.kr)
와 국가자료공동목록시스템(http://www.nl.go.kr/kolisnet)에서 이용하실 수 있습니다.
(CIP제어번호: CIP2018039919)

북유럽 그림이 건네는 말

최혜진
지음

누가 뭐라든 나답게,
내 속도로 살고 싶은 사람들에게

은행나무

차례

일러두기

- 책과 잡지는 《 》, 영화와 음반, 전시회, 개별 문학 작품은 〈 〉, 그림과 노래는 「 」로 표기하였습니다.
- 이 책에 나오는 인명, 지명을 비롯한 고유명사의 표기는 국립국어원 외래어 표기법 규정을 따르고 그 원어명을 병기하였습니다. 다만, 이미 굳어진 외래어, 한국어 화자 대부분이 관용적으로 사용하는 외래어 표기는 표기법 규정에 어긋나더라도 관용을 존중해 관용대로 표기하였습니다. (그 예로, 루이스 폴센, 알바르 알토) 화가 '피터르 얀센스 엘링아'와 '페데르 발셰'의 경우, 포털 사이트에서 '피에테르 얀센 엘링가'와 '페더 발케'로 검색되나 이것이 이미 굳어진 외래어, 관용적 표기라 보기는 어려워 외래어 표기법 규정을 따라 표기했습니다.

자기의 중심부에 제대로 도착하기 위해 떠나는 여행이 있다. 먼 곳을 보기 위해 떠나서 가장 가까운 것을 이해할 수 있는 사람이 되어 돌아온다. 이런 여행은 자국을 남긴다. 시간이 지날수록 희미해지지 않고 오히려 선명해져서, 결국 한 시기를 닫고 새로운 시기를 여는 경계석이 된다.

시작은 빈센트 반 고흐였다. 황량한 공터에 혼자 남겨진 기분이 시도 때도 없이 덮쳐오던 때였다. 한 줄도 제대로 소화 못 하는 철학책을 꾸역꾸역 읽어가며 난해한 문장을 주워다가 얼음성을 쌓았다. 어차피 사람은 제각각 흩어진 섬이라고, 누가 누구를 이해하고 위로한다는 건 다 입바른 소리라고 냉소하면서 무언가를 들키지 않기 위해 안간힘을 썼다.

그렇게 도서관 100번 철학 서가 근처만 서성이던 어느 날, 졸음을 쫓으려고 별 뜻 없이 600번 예술 서가로 갔다. 가장 얇고 만만해 보이는 책을 꺼냈다. 《태양을 훔친 화가 빈센트 반 고흐》라는 어린이 도서였다. 대충 훑어볼 요량으로 서가에 기대 읽는데, 책장을 넘길수록 안쪽에서부터 뭔가 꿈틀대

더니 끝까지 읽기도 전에 주체할 수 없이 눈물이 쏟아졌다. 이해하기 어려운 격정이었다. 눈물의 의미를 도저히 설명할 수 없었지만, 그것이 중요한 신호라는 사실은 알아차릴 수 있었다. 예감했다. 아마 나는 그곳에 가겠구나, 거기에서 어떤 일이 벌어지겠구나, 하고.

그로부터 몇 해 뒤, 직장 생활을 하며 돈을 모아 처음으로 유럽 여행을 갈 수 있는 형편이 되었을 때, 당연한 수순처럼 빈센트 반 고흐 무덤을 첫 번째 목적지로 정했다. 그제야 이해가 도착했다. 나를 흔들었던 끌림의 진짜 이유를 그곳에서 깨달았다. 세상이 냉담한 반응을 보일 때조차 빈센트의 재능을 온전히 신뢰하며 생활비와 물감비를 보내주었던 유일한 지지자, 빈센트가 생전에 쓴 편지 600여 통의 수신인, 성취부터 치부까지 검열 없이 드러내고 나누었던 사람. 바로 빈센트의 동생 테오였다.

반 고흐 형제가 나란히 누운 무덤 앞에서 내가 직면한 것은 내 안의 오래된 허기였다. 불완전할지언정 이해하려 노력하고, 이해받길 갈망하고, 미안해하며 기대고, 서툴더라도 표현하면서, 누군가의 무엇으로 살아가는 삶에 대한 허기. 그것을 들킬까 봐 뾰족한 말 뒤에 숨어 살던 나에게, 반 고흐 형제는 알려주었다. 1인분의 사랑으로도 충분하다고, 계속 살아낼 힘을 내기 위해 많은 사람이 필요한 건 아니라고.

빈센트 반 고흐의 무덤에서 돌아온 뒤론 길에서 스치는 행인, 버스 기사님, 식당 이모님들이 허투루 보이지 않았다. '저 사람도 누군가의 한 사람일지 몰라' 생각하며 그의 가족이나 저녁상 같은 걸 상상하게 됐다. 단절된 섬 같던 세상이 연결된 관계로 보이기 시작했다.

그때부터 그림이 좋았다. 나에게 미술관은 몸속 가득 퍼지는 직관의 신호

를 기다리는 공간, 사랑에 빠질 마음의 준비를 하고 관계를 향해 첨벙 뛰어드는 장소. 우아하기보다는 흥건하게 취해 돌아올 수 있는 곳이었다. 무얼 봐도 아무런 감흥이 없을 만큼 지치고 퍼석할 때면 먼 나라 미술관이 그리웠다.

그로부터 10여 년 동안 전 세계 50여 곳의 미술관을 돌았다. 피터르 브뤼헐, 렘브란트, 보티첼리 등 여행의 동기가 되어준 화가는 많았지만, 빈센트 반 고흐처럼 존재 전부를 뒤흔드는 강렬한 충돌을 선물하는 화가는 좀처럼 나타나지 않았다. 그러다 2015년, 한 덴마크 사내가 별안간 내 인생에 도착했다. 빈센트 반 고흐와 달리 그는 혼자 오지 않았다. 바로 덴마크 화가 빌헬름 하메르스회이Vilhelm Hammershøi다.

하메르스회이가 열어준 문으로 들어가 만난 북유럽 근대 미술의 세계는 쉼 없이 말을 건네는 존재들로 가득했다. 땅 속에 묻혀 있던 감자알이 딸려 나오듯 우르르 낯선 이름들이 쏟아졌다. 태어나서 한 번도 들어본 적 없고, 철자를 어떻게 발음해야 할지 추측조차 어려운 이름들이었지만, 뎅, 뎅, 뎅, 몸속에서 종소리가 울려퍼졌다. 엔진이 활활 타올랐다. 코펜하겐, 오슬로, 베르겐, 스톡홀름, 모라Mora, 헬싱키, 예테보리Göteborg, 말뫼Malmö, 스카겐Skagen, 올보르Ålborg, 라네르스Randers, 오르후스Århus……. 지난 3년 동안 조금이라도 시간의 틈이 생기면 북유럽 도시로 날아가 미술관으로 향했다. 총 2만 4870킬로미터의 여정이었다.

북유럽의 도시들을 걷는 동안, 나는 내 안에서 무슨 일이 벌어지고 있는지 전혀 알아차리지 못했다. 왜 하필 북유럽인지, 그곳의 화가들이 다른 나라 화가들과 어떻게 다른지, 무엇 때문에 이런 걸음을 하는지 설명할 수 있는 언어를 갖지 못했다. 그저 저 멀리 아득한 곳에서 손짓하는 무언가가 있었고, 그

것이 어떤 신호라고 느꼈기 때문에 잘 알지 못하는 세계 속으로, 무슨 일이 벌어질지 모르는 영역 안으로 발을 들였다. 새하얀 냉기와 타들어가는 어둠을 통과해 매일 조금씩 어디론가 움직였다. 좌표도, 신호등도, 등대도 없었다.

북유럽 미술관에서 낯선 그림을 사전 정보 없이 바라보는 시간이 길어지면서 서서히 깨닫게 되었다. 그림 속 타인의 얼굴, 미지의 대상을 물끄러미 바라보는 동안, 나는 내 기억의 우물 어딘가에서 감정의 조약돌을 주워다 내 발 앞에 놓았다. 그저 색감이 예뻐서, 재치 있어서, 아름다워서 별 뜻 없이 발길이 머문 작품이라고 생각하고 돌아서도, 어느새 내 발 앞에는 작은 돌멩이가 놓여 있었다. 어딘지 익숙하지만 확실히 설명하기는 어려운 감정 뭉치. 눈에 띌 때마다 주워 모았다. 그러다 글로 옮기지 않고는 배길 수 없는 순간이 찾아왔다.

> 글쓰기는 한 장소에서 다른 장소로 움직이는 행위이고, 여행의 한 형태이며, 여행을 마친 뒤 결과로 생산된 텍스트는 내면이 아닌 외면에서 자신의 주체성을 바라보는 관점을 정리하는 데 도움이 될 수 있다. 단어들이 친숙한 이방인이 된 것이다.
> _시리 허스트베트,《여자를 바라보는 남자를 바라보는 한 여자》부분

여정을 더듬더듬 문장으로 옮기는 동안 신기하게도 작은 조약돌은 조금씩 커지고 분명해지면서 발을 딛고 설 수 있을 만큼 단단한 무언가가 되었다. 어느 날 돌아보니 나는 내 인생의 어느 시기를 알아차리지도 못한 채 통과해 있었고, 냉기와 어둠의 땅에서 모아온 그림들이 내 발밑에서 징검다리가 되어주었다.

이 책은 이곳에서 저곳으로 건너가는 과정에 대한 이야기이다. 자기 착취와 정열을 헷갈려 곧잘 스스로를 소진시켰던 시간과 이별하는 이야기이다. 위계가 남긴 자국을 지워가는 이야기, 바깥을 힐끔거리던 시선을 거두는 이야기, "할 수 있습니다"라는 대답에 스스로를 끼워 맞추다가 할 수 없음을 받아들이는 이야기, 실패에 대한 이야기, 불화하던 것을 향해 화해의 악수를 내미는 이야기이다. 결과적으로 당하는 자리에서 해석하는 자리로 건너가는 과정에 대한 이야기이다. 쓰지 않았다면 이 여행은 다른 이야기가 되었을 것이다. 쓸 수 있는 힘이 되어준 모든 이들에게 깊은 감사를 보낸다.

새로운 출발선 앞에서
최혜진

북유럽 미술관 여정

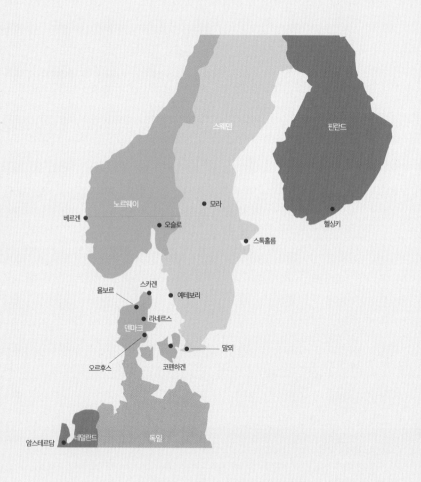

핀란드

스웨덴

노르웨이

모라

베르겐

오슬로

스톡홀름

헬싱키

스카겐

올보르

예테보리

라네르스

덴마크

말뫼

오르후스

코펜하겐

암스테르담

네덜란드

독일

덴마크

코펜하겐 덴마크 국립미술관 | 오르룹고르 미술관 | 히르슈스프룽 컬렉션 미술관 | 루이지애나 현대미술관 | **라네르스** 라네르스 미술관 | **스카겐** 스카겐 박물관 | 안셰르 하우스 | **올보르** 올보르 현대미술관 쿤스텐 | **오르후스** 오르후스 미술관

네덜란드

암스테르담 암스테르담 국립미술관

노르웨이

오슬로 국립 미술, 건축, 디자인 박물관 | 뭉크 박물관 · 에켈리 스튜디오 | **베르겐** 베르겐 KODE 미술관

스웨덴

스톡홀름 스톡홀름 국립미술관 | 포토그라피스카 갤러리 | 티엘 갤러리 | 프린스 에우겐스 미술관 | **예테보리** 예테보리 미술관 | **말뫼** 말뫼 미술관 | **모라** 소른 미술관

핀란드

헬싱키 국립미술관 아테네움 | 현대미술관 키아스마 | 아모스 안데르손 미술관

인생의 모호함이
우리를
발전시키죠

빌헬름 하메르스회이

◇◇◇◇

　가끔 소리를 그리는 그림과 만난다. 2015년 어느 날, 에드바르 뭉크에 대한 자료 조사를 하다 클릭, 클릭, 클릭, 하이퍼링크를 타고 우연처럼 빌헬름 하메르스회이의 그림을 보았다.

　방 안에 여자가 있다. 살포시 고개를 숙여 하얀 목덜미를 드러내고 등은 돌린 채로. 여자 근처엔 창이 있다. 창문을 타고 들어온 빛이 벽을 타고 번진다. 여자와 벽 사이 적막이 흐르다 이윽고 범람한다. 서너 걸음 될까 한 작은 공간에 더 이상 눌러 담을 수 없을 만큼 꾹꾹 눌러 담은, 묵직하고 팽팽한 고요의 소리가 흐른다.

　처음 하메르스회이 그림을 발견했을 때, 그림에서 드러나는 정보는 거의 없었다. 뒷모습을 보이는 여자가 울고 있는지 웃고 있는지, 방에 막 도착한 것인지 이제 떠나려는 참인지, 방은 그녀가 매일 생활하는 집인지 아니면 잠시 머물러온 숙소인지, 창을 타고 스미는 빛이 오후 빛인지 새벽빛인지 추측할 수 없었다. 그런데 눈을 떼기 어려웠다. 암전된 객석에서 이제 막 막이 오른 무대를 바라볼 때처럼 일순간 시야를 밝히는 여자의 하얀 목덜미를 응시

하며 그녀의 다음 행동을 기다릴 수밖에 없었다. 나는 특별히 초대된 관객이었지만 그녀를 단숨에 이해하는 것은 불가능했다. 인터넷 구석구석을 탈탈 털어 빌헬름 하메르스회이 작품 이미지 수십 장을 보았고, 곧 비행기표를 끊었다.

코펜하겐에 도착해 곧장 히르슈스프룽 컬렉션 미술관에 갔다. 덴마크 미술 황금기라고 하는 19세기 작품들을 다수 보유한 미술관. 1836년에 태어나 1908년까지 살며 많은 신진 예술가를 후원한 담배 사업가 헤인리크 히르슈스프룽Heinrich Hirschsprung이 소장한 작품을 국가에 기증해 1911년 미술관이 탄생했다. P. S. 크뢰위에르Peder Severin Krøyer, 크리스토페르 빌헬름 에케르스베르Christoffer Wilhelm Eckersberg, 크리스텐 쾨브케Christen Købke 등 헤인리크와 교류했던 젊은 화가들이 덴마크 미술사 최대 황금기를 이끈 중요 화가로 성장한 덕분에 자연스럽게 덴마크 근대 미술의 상징적 미술관이 되었다. 100년 넘게 한자리를 지킨 미술관에서 스며 나오는 묵직하고 정갈한 기운이 전시장을 감돌았다.

이곳에선 빌헬름 하메르스회이가 21세였던 1885년 완성해 덴마크 왕립 미술 아카데미 공모전에 출품한 작품「젊은 여인의 초상」을 만날 수 있다. 작품 속 모델은 빌헬름의 여동생, 아나. 19세기 후반 덴마크 젊은 화가들은 미술계 기득권층인 아카데미 학자와 기성 화가 집단의 편협한 시각에 염증을 느끼고 있었다.

하메르스회이의 비범한 재능을 알고 있던 동료들은 아카데미 공모전에서 그가 우승할 거라 예상했지만, 아카데미는 새 물결을 거부하고 작품을 탈락시켰다. 그를 지지했던 화가들은 이 결정에 반발해 이후 단체로 아카데미 출전을 거부하고 그들만의 전시회를 기획한다. 1891년 덴마크 미술계에 근대

적 화가 집단의 출발을 알린 '독립 전시회'가 촉발된 것이다.

이런 미술사적 배경은 전시 관람 후 구입한 미술관 가이드북에서 배운 것이고, 작품 앞에 섰을 때 내 정신을 혼미하게 만든 건 그저 아나의 손이었다. 만지려고 손을 뻗으면 내가 다가간 만큼 뒤로 물러설 듯한 느낌, 절대 닿을 수 없는 아득하고 아련한 무언가가 그녀 손에 있었다.

이 '닿지 않음'의 기운은 그의 다른 작품에서도 지속적으로 느낄 수 있다. 빌헬름 하메르스회이 그림 속 인물은 혼자만의 자장을 가지고 있는 듯 보인다. 화폭에 여러 명이 등장할 때조차 개별자로서의 존재감이 우선 드러난다. 정체성을 공유한 전체란 아예 존재하지 않는다. 여러 사람을 보기 좋게 배치해 하나의 큰 덩어리로 만들겠다는 의도가 읽히지 않는다. 화가 자신과 아내 이다를 함께 그린 초상화 「두 인물, 화가와 그의 아내」에서조차 그렇다. 둘은 분명 같은 공간 안에 있으나 서로를 침범하지 않는다. 한 뼘도 되지 않는 둘 사이 공간은 보기에 따라 광활한 우주처럼 아득하게 느껴지기도 한다. 아무리 끌어안아도 결코 완전하게 포개지지 않는 두 행성은 각자의 속도로 서로를 맴돈다.

빌헬름 하메르스회이가 살았던 시기는 후기 인상파 화가들이 폭발적으로 작품을 쏟아내던 때였다. 고갱, 르누아르, 모네, 마네, 시슬리 등 내로라하는 작가들이 앞다투어 새롭고 화사한 색감을 제시하던 때. 빌헬름 역시 유행의 발상지인 파리에 오랫동안 머물렀으나, 그는 후기 인상파 화가들에게 거의 영향받지 않았다. 아니, 파리의 분 냄새를 싫어했다. 빌헬름은 후기 인상주의 유행에 대해 이런 평을 남겼다. "그림 대부분이 하찮은 농담 같다." 아내 이다가 파리에서 하메르스회이의 어머니에게 보낸 편지엔 이렇게 적혀 있다. "저녁을 먹고 이따금 파리 사람을 구경하러 대로를 산책합니다. 파리 여성들은 온갖 치장을 하고 짙은 화장과 분칠을 합니다. 정말 끔찍한 광경이지요."

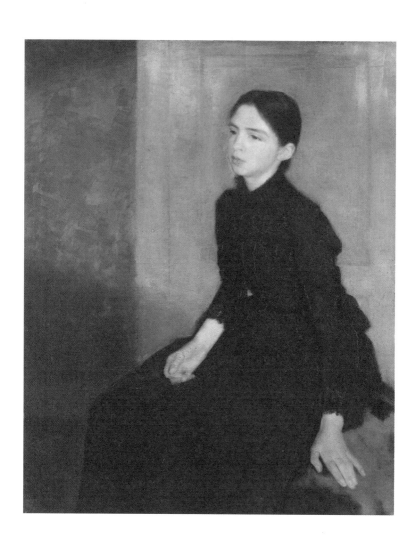

빌헬름 하메르스회이, 「젊은 여인의 초상」,
1885년, 112.4×91.3cm, 코펜하겐: 히르슈스프룽 컬렉션

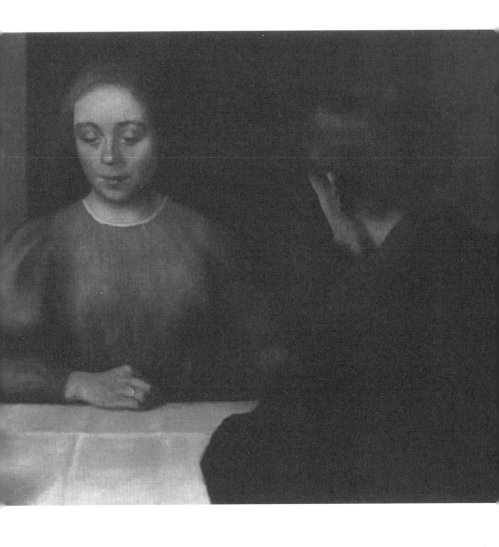

빌헬름 하메르스회이, 「두 인물, 화가와 그의 아내」
1898년, 41×34cm, 오르후스: 오르후스 미술관

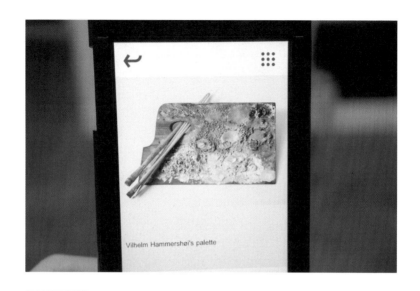

회색이 품은 가능성을 보여주는 하메르스회이 팔레트

이건 매우 드문 경우다. 빈센트 반 고흐조차 초창기 네덜란드 시절에는 어두운 밤색 계열의 그림만 그리다가 프랑스에 머물면서 화사한 색채에 눈을 떴다. 하지만 하메르스회이는 우직하게 회색만 탐구했다. 히르슈스프롱 컬렉션의 디지털 가이드 단말기로 본 하메르스회이의 팔레트는, 이 세상 어느 화가의 것과도 달랐다. 오직 흰색과 검정 사이 회색으로만 채워진 팔레트. 미묘하고도 모호하게 존재하는 수많은 층위의 농담들. 그 부족 없이 풍요로운 세계.

하메르스회이의 팔레트를 보며 회색의 가능성을 생각했다. 이것 아니면 저것이라고, 찬성 아니면 반대라고, 내 편 아니면 적이라고, 성공 아니면 실패라고, 1등 아니면 루저라고 단정 지으며 우리를 궁지로 몰아넣는 폭력이 횡행하는 지금, 우리에게 필요한 건 어쩌면 회색으로도 충분히 아름다울 수 있다고 말하는 목소리, 회색이 품고 있는 넓디넓은 가능성의 공간인지도 모른다.

이 문을
통과하시겠습니까

하메르스회이 그림에 빠지지 않고 등장하는 존재가 있다. 주인공 자리를 차지하는 경우도 있지만, 대개는 사람에게 자리를 내주고 한 발 옆으로 물러서서 방을 조망한다. 바로 문과 창이다. 기하학적 형태로 화폭에 단정함과 고요함을 부여하며 동시에 시선에 테두리 치는 역할.

밀폐된 사각형 공간을 그려내는 하메르스회이 특유의 미장센은 그 자체로 극적 긴장과 호기심을 불러일으킨다. 영화 〈레이디 맥베스〉(2016)를 연출한 감독 윌리엄 올드로이드William Oldroyd는 가부장제라는 밀실에 갇혔으나 자신의 욕망과 생존 본능을 바짝 세우고 누구든 할퀼 준비가 되어 있는 독창적인 여성 캐릭터를 창조해냈는데, 하메르스회이 그림이 큰 영감을 주었다고 고백하기도 했다.

나에게 익숙한 방을 떠올려본다. 문은 하나가 있다. 들어왔던 문으로 나간다. 누군가 문을 열고 방으로 들어오면 그를 피해 달아날 수 없는 구조다. 빌헬름 하메르스회이 그림 속 방은 다르다. 방과 방이 중첩적으로 연결되는 공간 구조 안에서 문은 다양한 퇴로를 상상하게 한다. 마음만 먹으면 하루 종일 누구의 눈에도 띄지 않도록 도망 다닐 수 있을 듯하다.

열린 문 너머로는 집 내부가 언뜻 보인다. 그림 안으로 걸어 들어가 문을 통과해 저쪽 세계로 진입하기 전까지, 문 뒤의 현실은 알 수 없다. 하메르스회이의 문은 이렇게 묻는다. 나를 통과해 한 발 더 들어오시겠습니까. 이쪽과 저쪽 사이에서 월담하고 싶은 욕구가 간질간질 올라온다.

반면, 집 바깥을 향해 난 창은 보호막 같다. 창문 안쪽에 있는 한 어떠한 사

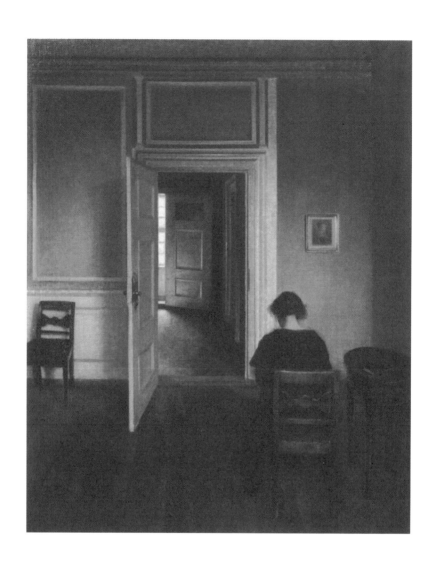

빌헬름 하메르스회이, 「스트란가데 30번지 실내」
1908년, 79×66cm, 오르후스: 오르후스 미술관

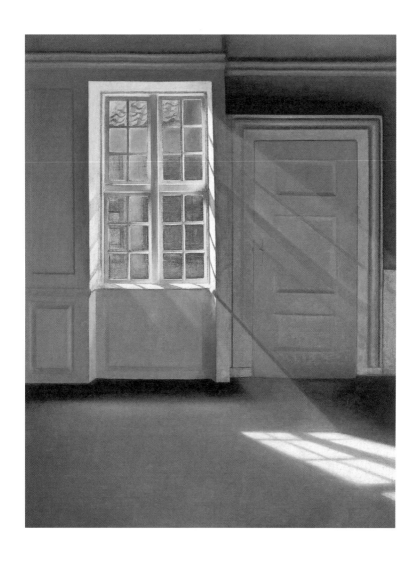

빌헬름 하메르스회이, 「햇빛 속에서 춤추는 흙먼지. 스트란가데 30번지 화가의 집 실내」
1900년, 70×59cm, 코펜하겐: 오르룹고르 미술관

태에 본격적으로 뛰어들어 휘말릴 위험이 없다. 하메르스회이의 창문은 안전을 약속하는 듯하면서도 언제라도 깨져버릴 수 있기에 어딘지 모르게 위태롭고 신경을 자극한다. 관찰자로서의 거리감은 확보해주지만 안온함만을 약속하진 않는다.

하메르스회이의 중요 작품을 여럿 소장한 미술관 오르룹고르에서 「햇빛 속에서 춤추는 흙먼지. 스트란가데 30번지 화가의 집 실내」를 보았을 때, 나는 불완전한 안정감의 정체를 몸소 경험했다.

직사각형의 닫힌 문과 몰딩 장식 사이에 난 창문에서 직사광선이 들이친다. 비스듬히 누운 빛은 부연 사다리꼴을 그리며 바닥에 그림자를 남긴다. 빛이 지나가는 자리에서만 보이는 먼지의 농밀한 춤사위. 분명 비어 있는 공간인데 무언가로 가득 차 있는 생경한 느낌.

그림을 보며 떠오른 기억이 있다. 별일 없이 흘러가는 오후 시간, 거실 소파에서 까무룩 잠에 들었다가 섬뜩 놀라 눈을 떴을 때, 집 안에 퍼져나가던 달라진 빛과 공기의 질감. 눈앞에 보이는 식탁, 액자, 컵 같은 생활의 흔적이 도저히 내 것 같지 않아서 일순간 피부가 서늘해지는 순간. 새로운 자극이라곤 하나도 없다고 단정했던 공간에 작은 균열이 생겨 그 사이로 권태, 자기 실종 욕망, 불온한 상상이 불쑥 고개를 드밀 때의 당혹감. 여기가 어디지? 이다음 어디로 가야 하지? 자문하다가 조금씩 일상의 소음으로 돌아오는 짧은 여행.

하메르스회이 그림을 보고 있으면 가장 익숙한 세계라 할 수 있는 집, 생활, 일상의 부속품을 생경하게 그려내는 시선의 힘이 느껴진다. 길들일 수 없고 길들여지지 않을 시선 앞에, 결국은 나 역시 제물로 내놓을 수밖에 없다. 하메르스회이 그림 속 창과 문을 볼 때, 그들은 그들을 보고 있는 나를 본다.

답을 모른 채
나아가기

하메르스회이 그림에는 짧고 고립된 순간이 담겨 있다. 그의 그림은 질문을 하게 만들지만 답을 주진 않는다. 그림 속 인물이 우리를 등지고 무엇을 하는지, 편지를 읽는지 거울을 보는지, 어떤 표정을 짓고 있는지, 어떤 기분인지, 무슨 사연이 있는지 질문이 돋아나지만 화가는 어떤 답이나 해석, 힌트도 남겨놓지 않았다. 그림 속 거울은 대부분 비어 있고, 심지어 일부러 항아리를 화폭 가운데 배치해 주인공의 결정적 행동을 가린 작품도 있다. 결정적인 순간을 드러내지 않는 하메르스회이 그림은 역설적으로 풍부한 상상을 허락하며 가능성의 문을 연다. 오르룹고르의 하메르스회이 전시실에서 언젠가 들었던 문장이 떠올랐다. 벨기에 일러스트레이터 안 에르보가 해주었던 말.

> "저는 책에 질문을 많이 넣습니다. 하지만 답은 절대 적지 않습니다.
> 인생의 본질이 그래요. 스스로에게 질문을 던져야 하는 상황이 끝없
> 이 이어지지만, 정답은 아무도 모른 채 나아갑니다. 우리를 발전하게
> 만드는 건 인생의 그 모호함입니다."

정답을 모른 채 나아가기. 이해하기 전에 선택하기. 두 가지 명제를 실천하기 위해 찾아간 곳이 있다. 바로 'Strandgade 30', 스트란가데 30번지. 하메르스회이가 그린 아내 이다의 뒷모습은 60점이 넘는데, 이 작품들을 비롯해 집안 정경을 그린 여러 작품들 제목에 'Strandgade 30'이 반복해 등장한다. 그가 가장 왕성하게 창작했던 시기에 약 10여 년간 살았던 집 주소다.

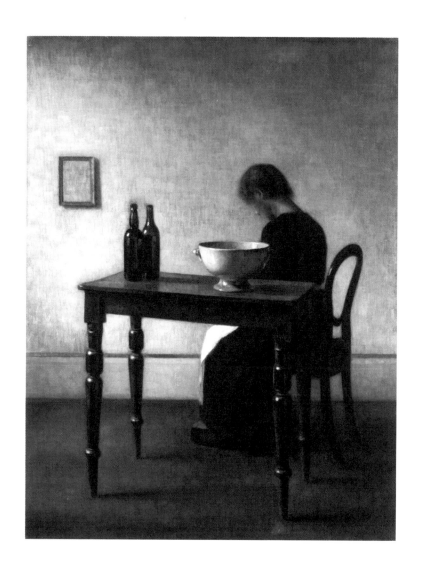

빌헬름 하메르스회이, 「탁자 앞에 앉은 여자가 있는 실내」
1910년경, 82.5×64cm, 코펜하겐: 오르룹고르 미술관

비밀스러운 화가 하메르스회이가 남겨놓은 이 주소가 꼭 암호 같아서, 그곳에 가면 모종의 깨달음을 얻을 것 같아서, 그것도 아니라면 그가 창밖으로 봤을 풍경과 그의 시점을 조금이라도 느껴보고 싶어서 구글 맵에 주소를 적어 넣었다.

일요일 오전 10시, 세상이 아직 느긋한 잠에서 깨어나지 않은 시각, 고요한 주택가 어딘가에서 30이라는 숫자를 발견했을 때, 그리고 그 아래 적혀 있는 집 주인 이름 "옌센"을 보았을 때, 나는 100년 전 하메르스회이가 거닐었을 공간을 사유지로 독점하는 누군가에게 질투를 느끼다 못해 진심으로 화가 나는 지경에 이르고 말았다. 왜 하메르스회이의 아파트는 모두를 위한 박물관이나 미술관이 되지 못한 걸까.

결국, 발길을 돌려 마지막까지 아껴두었던 여행지로 향했다. 하메르스회이와 이다가 함께 묻혀 있는 베스트레 추모 공원. 코펜하겐 시내에서 한참 떨어진 공동묘지는 덴마크의 정치, 경제, 문화계 주요 인사들이 잠들어 있는 곳이지만 관광객들에겐 전혀 알려지지 않은 장소다.

공원 입구에 들어서는 순간, 즉각 튀어나온 한마디. "아, 망했다." 당연히 있으리라 믿었던 공원 지도나 주요 인사 묘비 위치 안내판은 전혀 찾아볼 수 없었고, 공원은 기가 막힐 정도로 넓었다. 구글에 검색해봐도 정확한 묘비 위치는 찾을 수 없었다. 구글 서버에 존재하는 하메르스회이 묘비 사진은 고작 한 장이었고, 그마저도 자세한 위치 설명이 빠진 채였다. 뭐든 전부 다 알고 있을 것 같은 구글도 모르는 게 있다는 사실을 하필 이 타이밍에 알게 되다니.

순간 헛웃음이 나왔다. 하메르스회이와 나 사이 100년이란 시간이 흐르는 동안 비非덴마크인 가운데 그의 무덤을 보겠다며 여기까지 찾아온 사람이 정말 나 한 명뿐인가 싶었다. 세상의 골목 끝까지 다 알고 있는 구글조차 위치를 찾을 수 없는 그의 무덤을 먼 한국 땅에서 태어난 나는 왜 찾고 있는 건가

덴마크에서 가장 큰 추모 공원인 베스트레 추모 공원의 크기는 16만 3천 평

어안이 벙벙했다. 직감이 시켜 시작한 이번 여행을 이성적으로 이해하려면 나는 또 얼마의 시간이 필요할까.

공원에 있는 묘비를 하나하나 보면서 하메르스회이를 찾아내려면 족히 일주일은 거기에만 있어야 할 노릇이었다. 공원 입구 관리사무소 문을 두드려 문의했지만 일요일에 당직을 서고 있던 한 직원은 어깨를 으쓱하며 공원이 넓다는 말만 반복했다. 엄청나게 넓은 이곳에서 어떻게 작은 묘비 하나를 찾겠냐며 나를 측은한 눈빛으로 바라보았다.

관리사무소를 나와 발길 닿는 대로 공원을 헤매고 다녔다. 비행기 시간은 점점 다가오고 있었다. 어느 순간부터는 거의 뛰듯이 걸으면서 눈으로 묘비 명을 훑었다. 소용없는 짓인 줄 알면서 간절한 마음으로 "Hammershøi"라는 글씨가 어디선가 나타나길 빌었다.

하지만 그는 기어코 모습을 드러내지 않았다. 그가 남겨놓은 그림들처럼 손에 잡힐 듯 잡히지 않는 아련한 거리로 비밀스럽게 공원 어딘가에 있었다. 공원을 떠나야 할 시간이 되었을 때는 속이 상해 눈물이 날 것 같았지만, 말하지 않음으로 말하는 화가, 보여주지 않음으로 보여주는 그의 영혼과 가까워지는 데는 어쩌면 이편이 나을지도 모르겠다고 생각했다.

아름다움은
도처에
널려 있어요

17세기 네덜란드 장르화

◇◇◇◇

　　빌헬름 하메르스회이 작품을 볼 때 연관성을 떠올리게 되는 화가 집단이 있다. 서양화 역사상 처음으로 신화적 존재나 성경 속 인물이 아닌 보통 사람의 일상생활을 애정 어린 시선으로 묘사한 17세기 네덜란드 플랑드르 장르화 화가들이다. 하메르스회이는 1887년, 미술학도로서 암스테르담 국립미술관을 찾고 이들에게 깊이 매료된다. 같은 해에 요하네스 페르메이르Johannes Vermeer의 「레이스 뜨는 여인」에서 영향을 받아 바느질하며 고요히 내면으로 침잠해 들어가는 여동생 아나를 그린 작품 「바느질하는 소녀」를 발표하기도 했다.

　　나는 하메르스회이 작품만큼 17세기 네덜란드 장르화를 좋아한다. 사랑하는 두 세계가 보이지 않는 끈으로 연결되었다고 상상하며 연관된 흔적을 찾는 일을 좋아한다. 이를테면 하메르스회이보다 200년 전에 이미 뒷모습에 대한 남다른 애착을 보였던 헤라르트 터르 보르흐Gerard ter Borch 작품과 비교해보면서 '모호함'과 '흡인력'의 상관관계에 대해 생각해보는 일. 미학과 문학의 세계적 석학 츠베탕 토도로프가 쓴《일상 예찬》에 따르면 현존하는 가장 오

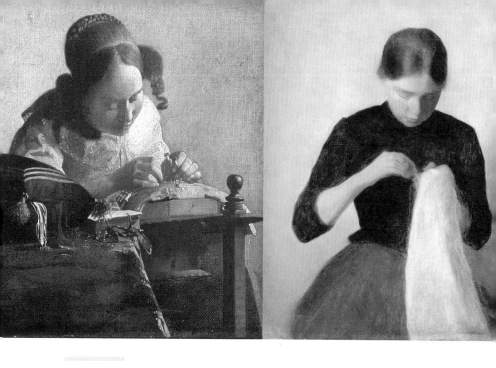

좌 요하네스 페르메이르, 「레이스 뜨는 여인」 1669~1670년경, 24.5×21cm, 파리: 루브르 박물관
우 빌헬름 하메르스회이, 「바느질하는 소녀」 1887년, 37×35cm, 코펜하겐: 오르룹고르 미술관

래된 헤라르트 터르 보르흐의 그림은 1634년 작품으로 어느 기수의 뒷모습을 담은 그림이라고 한다. 놀라운 사실은 터르 보르흐가 무려 여덟 살이었던 1625년에 그린 데생에서부터 이미 뒷모습을 그리기 시작했다는 점.

인물화에 있어 얼굴은 대상의 심리 상태, 내면 정경을 표현하는 데 결정적 역할을 한다. 터르 보르흐는 일부러 대상의 등을 돌리거나 알쏭달쏭한 표정을 짓게 해 해석을 방해한다. 인물은 분위기를 암시할 뿐 쉽사리 무언가를 증명하지 않는다.

여기에 그치지 않고 미묘한 뉘앙스를 더하기 위해 등장인물을 세 명으로 늘리는 기법을 자주 사용했다. 일례로 「정중한 대화」에서 가운데 끼어 있는 검정 망토 여성은 상황에 뛰어들지도, 그렇다고 멀어지지도 않은 채 그림 안

에 머문다. 이런 제삼자의 존재는 질문하게 만든다. 셋의 관계는 뭐지? 검정 망토 여자가 남자의 엄마인가, 아니면 중매인? 둘이 함께 등 돌린 여자를 찾아온 걸까? 남자가 지금 무슨 말을 하기에 등 돌린 여자는 수동적으로 듣고만 있는 거지? 상상이 펼쳐지지만 정답은 아무도 모른다.

빌헬름 하메르스회이 화폭에 단정함과 고요함을 부여하며 동시에 시선에 테두리를 치는 매우 중요한 기능을 하는 기하학적 창과 문을 볼 때에는, 피터르 더 호흐pieter de Hooch가 그린 문과 문 사이의 중간적 공간이나 피터르 얀센스 엘링아Pieter Janssens Elinga의 어슴푸레한 창문이 떠오른다. 이들이 보여주는 실내 정경은 반짝임으로 가득하다. 바닥을 수없이 쓸고 닦아서 티끌 하나 없이 반짝인다. 잘 정돈된 공간에서 아이 옷에 난 구멍을 기우고, 책을 읽고, 청소를 하고, 편지에 답장을 하고, 일터로 나간 가족을 기다린다. 화가는 이런 일상적 공간과 행위를 나름의 속도와 질서로 움직이는 고요하고 독립된 하나의 우주로 묘사한다. 창문 프레임 바깥으로 얼핏 비추는 야단스러운 난장으로부터 우리를 아늑히 분리해주는 내밀한 공간.

17세기 네덜란드 장르화 화가들은 '아름다움'이 거대한 십자가, 웅장한 성당 기둥과 스테인드글라스, 근엄한 성자와 위인의 조각상에만 깃드는 것이 아니라 숱한 걸레질로 반짝반짝 길들인 나무 수납장에도, 양파 까는 아낙의 어깨에도, 애인이 보낸 편지를 막 열어서 한달음에 읽어 내려가는 여성의 손목에도, 흥청거리며 낮술을 마시는 무리의 벌게진 볼 위에도 깃들 수 있음을 증명했다.

그들의 그림을 통해 우리는 달착지근한 환상에 젖는 것이 아니라 세상을 제대로 보는 법을 배운다. 그들은 아름다움을 만들어내는 것이 아니라 존재하

헤라르트 터르 보르흐, 「정중한 대화」
1654년경, 71×73cm, 암스테르담: 국립미술관

피터르 더 호흐, 「어머니의 책임」
1658~1660년경, 52.5×61cm, 암스테르담: 국립미술관

피터르 얀센스 엘링아, 「네덜란드식 집의 방」
1668~1672년, 62×59cm, 상트페테르부르크: 에르미타주 박물관

는 아름다움을 찾아내고, 그렇게 해서 우리 또한 그런 아름다움을 발견할 수
있도록 해주는 것이다.

_ 츠베탕 토도로프,《일상 예찬》부분

츠베탕 토도로프는 17세기 네덜란드 장르화 화가들을 설명하기 위해 이
문장을 썼지만, 19세기 말~20세기 초 북유럽 화가들을 좋아하게 된 이유를
곱씹을 때마다 나는 그의 문장을 기억해낸다.

몰입 그 자체보다
어떤 몰입이냐가
더 중요해요

크리스티안 크로그

◇◇◇◇

대학교 2학년 전공 개론 수업, 그러니까 내가 스무 살이었던 때의 이야기.

"자신의 강점을 딱 한마디로 표현하면 뭐라고 답하겠어요?"

커뮤니케이션 개념을 잡아주는 2학년 1학기 첫 수업 중에 교수님이 덜컥 기업 입사 면접에서 나올 법한 질문을 던졌다. "첫 줄에 앉은 학생들부터 돌아가면서 이야기해봅시다." 나는 교실 첫 줄 가장 왼쪽 끝에 앉아 있었다. 다행히 교수님은 오른쪽 끝에 앉은 학생을 지목했다. "성실함인 것 같아요." "음, 잘 모르겠어요. 정말로 모르겠어요." 한 명 한 명 자기 고백을 하는 동안 나는 오른쪽에서부터 서서히 다가오는 긴장의 파도에 속이 울렁거렸다.

이윽고 교실 안의 눈동자가 모두 나를 향하게 된 그 순간, 그전까지 한 번도 입 밖으로 내보지 않았으나 비밀스럽게 '난 이걸 가진 것 같아'라고 혼자서 생각하고 있던 자질을 툭 발설하고 말았다.

"초강력 집중력이요."

아악, 그냥 집중력도 아니고 무려 초강력을 들먹이다니, 부끄럽다, 도망가고 싶다, 볼이 후끈후끈해졌다. 겉으론 아닌 척 뻔뻔하게 교수님을 쳐다봤다. "정말 좋은 강점이네요. 집중력이라니." 교수님이 눈을 반짝이셨다.

거짓말은 아니었다. 나는 집중하는 순간의 몰입감을 정말 사랑했다. 뭐든 하나를 좋아하면 무섭게 빠져들었다. 고등학생 시절, 라디오헤드의 음반 〈OK COMPUTER〉 하나만 몇 개월 동안 반복해서 들은 적이 있다. 아침 자율학습, 쉬는 시간, 점심시간, 때론 수업 중에 몰래, 야간 자율학습 시간에도 들었다. 특히 좋아했던 곡 「Paranoid Android」는 60분짜리 빈 테이프에 따로 반복 녹음해서 하루 종일 들었다. 끝없이 같은 노래가 반복되는 상황이라니, 지금은 아무리 곡이 좋아도 연달아 다섯 번 정도 들으면 지겨운데 그때는 듣고 또 들어도 좋아하는 마음이 새록새록 샘솟았다. 그해 어느 시점엔 「Paranoid Android」를 연달아 천 번쯤 듣지 않았을까 싶다.

뭔가에 관심이 쏠리면 정신없이 몰두하는 성향은 내 인생을, 특히 커리어적인 면에서 지탱해주었다. 공식적으로 인터뷰 자리를 만들어서 남의 이야기를 듣고 글을 쓰는 기자 일을 할 때도, 사적으로 친구들과 고민을 나눌 때도, 처음 만난 사람과 서로를 알아가는 대화를 할 때도, 자주 이런 말을 들었다. "음, 이 이야기는 보통 남에겐 하지 않는데." 그리고 이어지는 비밀스러운 이야기. 뭐지, 내 얼굴을 보면 막 뭐든 말하고 싶어지나. 어리둥절했다. 어느 날, 친구 하나가 궁금증을 해소해줬다.

"너는 이 세상에 너랑 나 단둘밖에 없다는 듯한 표정으로 이야기를 듣거든."

집중해서 누군가의 이야기를 들으면 나머지 세상이 신기루처럼 스르륵 사라지고 대화하는 두 사람 사이에 오가는 온기와 교감으로 조그마한 소행성을 만드는 신비를 경험할 수 있다.

글쓰기를 좋아하는 이유를 말할 때도 몰입감을 빼놓을 수 없다. 처음부터 글이 술술 써지면 정말 좋겠지만 책상에 앉기까지 마음에서 온갖 번뇌가 인다. 쓰기 전에는 늘 괴롭다. 도망가고 싶다. 여차저차 겨우 한 줄을 쓰고 나면 앞의 문장이 다음 문장을 불러오고, 그 문장이 또 다음 문장을 불러온다. 점점 호출 속도가 빨라지는데 어느 순간이 되면 시간도 잊고, 어제 일어난 쪽팔린 사건도 잊고, 내일 보내줘야 할 기획안 걱정도 잊고, 잘 썼네 못 썼네 잘잘못을 따지는 내면의 비평가도 잊는다. 세상이 점점 하얗게 바뀌면서 오로지 글과 나만 존재하는 것 같은 순간에, 나는 행복하다. 나머지는 다 괴로운데 이것 하나가 좋아서, 어쨌든 글쓰기를 좋아한다고 말하고 다닌다.

이렇게 몰입의 순간을 좋아하지만 어쩐 일인지 점점 무엇에도 집중하기 어렵다. 좋은 음악과 사랑에 빠져보려고 음원 스트리밍 서비스에 가입했지만 오래 듣고 싶은 곡이 없다. 선택지가 너무 많은 게 문제다. '다음 곡' 버튼을 누르면 금방 새로운 노래로 이동할 수 있기 때문에 조금이라도 내 취향이 아니다 싶으면 가차 없이 넘겨버린다. 어느 순간부터는 음악을 듣는 게 아니라 쇼핑 카탈로그 보듯 심드렁하게 다음, 다음, 클릭, 클릭만 하게 된다. 인터넷 서점의 전자책, 넷플릭스의 영상들, 구독하는 SNS 계정 게시물도 비슷하다. 집중해서 진득하게 콘텐츠 한 편을 끝까지 소화하는 게 점점 어렵다. 뭘 제대로 넣지 않으니 당연히 꺼내는 것도 힘들어진다.

카세트테이프로 음악 듣던 시절에는 좋든 싫든 음반 하나를 통째로 들어야 했다. 마음에 들지 않는 곡을 안 듣고 넘기려면 수동으로 버튼을 조작해 시작점을 맞춰야 했는데, 그게 여간 수고스럽고 까탈스러운 일이 아니었다.

앞으로 3초 더, 아니 다시 뒤로 2초, 이러다 보면 슬슬 정수리에서 열이 뿜어져 나왔기에 그런 어리석은 일에 에너지를 쓰느니 내 취향이 아닌 곡이 끝나길 차분히 기다리는 편이 현명했다.

음반을 소장하기 위해서도 수고가 필요했다. 용돈을 아껴야 했고, 용돈을 모두 모아도 기껏해야 한 달에 한두 장의 앨범만 살 수 있었기 때문에 다음번 구입할 음반을 선택하기 위해 공부를 해야 했고, 음반 가게에 드나들며 시간을 써야 했다. 수고를 했기 때문에 '내 것'이라고 부를 수 있는 음반 한 장한 장이 각별하고 소중했다. 그러니까 이렇게 말할 수 있다. 구하기 쉽고 대체재가 발에 차일 정도로 많아서 그 무엇에도 100퍼센트로 마음을 빼앗기지 못하고 있다고. 풍요와 편리가 집중과 몰입을 방해한다고. 읽을 만한 글, 볼만한 영화와 그림, 들을 만한 음악이 너무 많아서, 또 그것들을 구하는 데 수고가 전혀 필요하지 않아서 소중한 나만의 것을 발견하고 온전히 빠져드는일은 점점 더 어려워지는 아이러니.

감탄하는 마음이
무뎌질 때

그림도 그랬다. 미술관이라면 이제 시시하다고 함부로 생각해버렸던 때가 있다. 먼 나라 미술관에 가는 일이 더 이상 특별한 이벤트로 여겨지지 않았던 때. 뭘 봐도 시큰둥했던 때. 바래버린 첫 마음을 손바닥에 올려놓고 이리 굴리고 저리 굴려보았지만, 스파크가 튀지 않아 당혹스러웠던 때.

2005년, 빈센트 반 고흐 무덤에 다녀온 뒤로 여행의 목적이 그림일 때가

많았다. 보티첼리의 「봄」 속 시스루 원피스의 촉감을 눈으로 만지려고 피렌체에 갔고, '이카루스가 추락하든 말든 그건 당신 사정이고 나는 내 코앞에 닥친 현실이 더 중요해'라고 조소하는 목소리를 들으려고 피터르 브뤼헐의 「이카루스의 추락이 있는 풍경」(1558년)이 있는 브뤼셀에 갔다.

잠잘 시간까지 쪼개어 마감하는 월간지에서 일하면서도 어떻게든 1년에 한 번은 휴가를 냈다. 파리, 지베르니Giverny, 암스테르담, 바르셀로나, 피게레스Figueres, 빈……. 좋아하는 그림이 있는 도시가 목적지가 됐다. 미술관 다니기 가장 편한 동선에 숙소를 잡고, 미술관 가는 시간을 제일 먼저 정한 뒤에 세부 일정을 짰다. 종일 서서 그림을 보느라 피로가 머리 꼭대기까지 쌓여 "더 이상은 무리, 이제 숙소로"를 외치다가도 미술관 기념품숍에 들어가면 아드레날린이 솟구쳤다. 아! 이 화가 책은 예전부터 한 권쯤 갖고 싶었어. 이 엽서들은 정말 다 데려가야 해. 미술관 공식 가이드북도 한 권 넣어야지. 미술관 입장권? 이렇게 예쁜데 어떻게 버리고 가. 영수증? 이곳에 온 날짜와 시간이 기록되어 있잖아. 에스컬레이터 없는 지하철 계단에서 분명 끙 소리 나게 후회할 걸 알면서도 양 볼 가득 도토리를 욱여넣는 다람쥐처럼 모든 순간을 주머니 가득, 가방 가득 밀어 넣는 방식으로 미술관을 여행했다.

그렇게 '위시 리스트'에 올려두었던 미술관을 수년에 걸쳐 다니는 사이에 나는 신분이 불안정한 신입 에디터에서 팀을 이끄는 디렉터로 자리를 잡았고, 자취방 크기는 서서히 넓어졌으며, 주머니 사정도 점점 나아졌다. 출장이니 취재니 외국 나가는 일도 잦아졌다. 가볼 만한 미술관은 여전히 많이 남아 있었지만, 더 이상 가보고 싶은 미술관이 없었다. 20대 때 책장을 뒤적이기만 해도 심장이 쿵쿵 뛰던 이주헌의 《50일간의 유럽 미술관 체험》이나 최영미의 《시대의 우울》을 다시 펼쳐도 가슴속에서 부싯돌이 작동하지 않았다.

누군가 말했다. 꼭 여행을 그렇게 목적의식에 휩싸인 채로 해야 해? 그냥

맛있는 것 먹고, 휘휘 쏘다니는 여행을 해도 되잖아? 그래, 맞아. 나는 고개를 주억거렸다. 유명 관광지를 훑는 여행, 먹으러 다니는 여행, 멋진 자연 경관을 보러 가는 여행을 두어 해쯤 시도해보기도 했다. 혼자이길 자처했던 지난 미술관 여행들과 달리 나답지 않게 동행까지 거느린 채로.

잘 먹고, 많이 웃고, 이국의 풍경에 쉴 새 없이 카메라 셔터를 누르기도 했지만, 마음 속 깊은 곳, 아무도 볼 수 없는 방에는 오줌 마려운 강아지처럼 안절부절못하는 내가 있었다. 전율이 그리워서, 감응하고 싶어서 낑낑대는 나.

> 하지만 그림은, 이런 평범한 인간에게도 무언가를 강요하거나 알랑거리며 맞춰주지 않으면서도, 인간의 깊은 부분에 숨어 있어 평소에는 자기 자신조차 눈치채지 못했던 '감동하는 힘'을 그저 눈앞에 '있는 것'만으로 불러일으킵니다. 그저 눈앞에 '있을' 뿐인 그림. 그러나 우리들이 그것에 가까이 다가서려고 하는 것만으로도, '있음' 자체로 시각만이 아니라 몸과 마음 전부를 흔들어놓는 그림.
> _강상중, 《구원의 미술관》 부분

몸과 마음 전부를 쥐고 흔드는 그림의 힘을 간절히 느끼고 싶었지만, 충돌은 좀처럼 찾아오지 않았다. 갈증의 시간이 하염없이 길어지고 있었다.

삶의 터전을 서울에서 보르도로, 다시 브뤼셀로 옮기고 한참이 지난 어느 날, 벼락처럼 빌헬름 하메르스회이가 눈앞에 나타났다. 허겁지겁 목을 축였다. 닥치는 대로 자료를 찾아 읽고, 언급된 다른 화가 이름을 구글 검색창에 적어 넣었다. 더 알고 싶었다. 하지만 비덴마크인이 구글링으로 얻을 수 있는 정보는 극히 적었다. 아, 이들은 간단히 클릭 몇 번으로 다가갈 수

있는 예술가가 아니구나. 그러자 뜻밖에 스파크가 튀었다.

　모니터 속 디지털 이미지로는 성에 차지 않았다. 몸으로 만나고 싶었다. 첫 목적지였던 코펜하겐에서는 생소한 이름의 북유럽 화가들에게 종일 훅, 훅, 잽, 훅, 펀치를 맞는 기분이었고, 마구잡이로 공부하다 크리스티안 크로그Christian Krohg를 발견했을 땐 어퍼컷을 맞고 녹다운이 되었다. 북유럽 화가들은 예술사적으로 크게 의미 있거나 누구나 보고 싶어서 선망하는 화가가 아니었기에, 오히려 그들을 발견하고 구하고 감상하고 의미 부여하는 더 많은 수고가 필요했다. 100퍼센트로 마음을 빼앗겨야만 간신히 내 것이 되는 존재 앞에서 다시 생기가 차올랐다.

　북유럽 화가들이 그린, 인물이 보여주는 독특한 몰입의 에너지 역시 매혹적이었다. 둥그런 스탠드 불빛 아래서 책을 읽고, 비스듬히 볕이 드는 창가에서 바느질을 하고, 아이 머리칼을 빗겨주거나 난로를 바라보는 등 지극히 일상적인 행동을 할 뿐인데도 북유럽 화가들이 그려낸 인물들은 자신만의 자장을 가진 듯 보인다. 자기 안으로 깊이 침잠해 들어가본 사람만이 뿜어낼 수 있는 끌어당김의 기운.

　특히 노르웨이 화가 크리스티안 크로그의 그림을 볼 때면 순식간에 그림 속 인물과 나를 동일시하게 된다. 액자 바깥에서 액자 안으로 쉬이 건너갈 수 있다. 그림 속 인물과 나 사이 감정적 거리가 빠르게 좁혀지며, 고요한 자장 속에 함께 머물며 몰입하는 기쁨을 누린다. 화가 자신이 그리는 대상에 깊이 몰입했기에 가능한 순간 이동이다.

　아버지 뜻에 따라 법학을 공부했다가 뒤늦게 미술의 길로 접어든 크리스티안 크로그는 저널리스트로도 활발히 활동했다. 《임프레시오니스텐》이라는 보헤미안 예술 저널을 창간해 편집장으로 일하기도 했고, 노르웨이 시사

크리스티안 크로그, 「크리스티안 크로그와 대화를 나누는 칼레스 룬」
1883년, 35.5×29cm, 스카겐: 스카겐 박물관

주간지《베르덴스 강》에서 기자로 20년 동안 활동하기도 했다. 1882년에는 왕립 아카데미에서 정규 교육 기회를 잡지 못한 여섯 명의 젊은 예술가들을 모아서 사설 아틀리에를 꾸려 무료로 그림을 가르쳤는데, 이 학생들 중 에드바르 뭉크가 있었다. 뭉크는 크로그가 설파한 예술 철학을 이렇게 회고한다.

> 너희가 기뻐하고 감동하고 분노하고 마음이 사로잡힌 것과 똑같은 방식으로, 너희는 대중을 기쁘게 하고 감동시키고 분노케 하고 마음을 사로잡아야 한다.
> _이리스 밀러 베스테르만,《뭉크, 추방된 영혼의 기록》부분

그가 그린 인물들은 자기만의 자장을 가지고 있지만, 그렇다고 자폐적이지는 않다. 오히려 열려 있다. 리베카 솔닛은《멀고도 가까운》에서 "동일시라는 말은 나를 확장해 당신과 연대한다는 의미이며, 당신이 누구와 혹은 무엇과 스스로를 동일시하느냐에 따라 당신의 정체성이 구축된다"라고 말했다. 할아버지가 노르웨이 수상을 지낸 지도층 집안 출신이지만 크리스티안 크로그가 동일시한 이들은 여성, 빈민, 어부와 같은 육체 노동자, 그러니까 소외된 사람들이었다.

문학에서도 재능을 발휘했던 그가 1886년 발표한 단편소설 〈알베르티네〉는 가난한 젊은 재봉사 알베르티네가 타락한 국가 권력(경찰) 탓에 창녀로 몰린 과정을 그린 사회 고발적 작품이다. 파장이 일자 경찰은 이 책을 압수 조치했는데, 그에 대응해 크로그는 다음 해인 1887년에 소설 속 한 장면을 초대형(326×211cm) 유화로 그려낸다. 무고하게 경찰서에 끌려온 알베르티네를 둘러싸고 수군거리는 위선적인 사람들을 전면에 배치한 이 용감

크리스티안 크로그, 「피곤함」
1885년, 80.2×61.5cm, 오슬로: 국립 미술, 건축, 디자인 박물관

크리스티안 크로그, 「경찰서장을 만나러 온 알베르티네」
1887년, 326x211cm, 오슬로: 국립 미술, 건축, 디자인 박물관

크리스티안 크로그, 「생존을 위한 분투」
1889년, 300×225cm, 오슬로: 국립 미술, 건축, 디자인 박물관

한 작품은 크기, 색채, 품고 있는 이야기와 주제의식 모든 면에서 압도적이다. 이 작품은 오슬로 국립 미술, 건축, 디자인 박물관과 노르웨이 제2의 도시인 베르겐 KODE 미술관이 각각 소장 중인 「생존을 위한 분투」와 연결된다.

빵 하나에 달려든 빈민층의 아우성을 담아낸 이 그림에서 가장 인상적인 것은 줄 맨 뒤로 밀려난 아이들의 표정이다. 손을 뻗어봤자 빵이 닿지 않는 거리, 희망까지 거세된 곳에 자리한 사람들의 절망감이라는 게 어떤 것인지 오롯이 보여준다. 뒤이어 관람객의 시선은 자연스럽게 뒷짐을 지고 걷는 제복 입은 사내에게 이어진다. 이 소란은 전혀 내 일이 아니라는 듯 태연한 사내. 화가의 분노가 느껴진다. 모른 척, 안 보이는 척, 문제 없는 척하는 사람들을 향한 분노. 19세기 말, 노르웨이 사회 권력층은 빈민 문제를 극히 일부 사람들의 문제로 여기며, 도심 미화 개선 관점에서 그들을 어떻게 '처리'할지 고민했다고 한다. 크로그는 골목 곳곳에서 매일 벌어지는 현실을 모두의 눈앞에 들이밀며 게으른 생각을 깨웠다. 일종의 충격 요법이었다.

크로그가 밀려난 사람들의 고통에 깊이 이입했기 때문에 나 역시 작품을 보며 빵을 향해 간절히 손 뻗는 군중 속 한 명의 자리로 건너간다. 그들 속에 있어본다. 상상한다. 이윽고 질문한다. 내 주변에는 이런 일이 없을까? 눈에 띄지 말 것을 강요받는 사람들이 정말로 없을까? 나도 혹시 제복 입은 사내처럼 모른 척, 안 보이는 척 태연하게 거리 두기를 하고 있진 않은가?

크리스티안 크로그는 나에게 몰입과 이입의 에너지를 어느 방향을 향해 사용할지 고민하는 일의 중요성을 일깨운다. '몰입할 수만 있다면 뭐든 좋아'에서 멈추려던 생각을 '그런데 무엇을 위한 몰입이지?'라는 물음으로 바꾸게 한다.

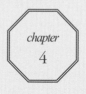

chapter
4

좋아한다고
발설하는 것,
그게 용기예요

───────

덴마크의 세 여성 예술가

◇◇◇◇

　그저 어떤 장소의 이름만으로 매혹되었던 경험이 있다. 1993년이었다. 외국 국가를 하나 골라 조사한 뒤 발표하라는 학교 숙제를 받아 들고, 나는 주저 없이 '덴마크'를 골랐다. 덴마크 우유 때문이었다. 당시 막 브랜드를 론칭한 덴마크 우유는 판촉원들을 아파트 단지마다 파견하는 공격적 마케팅을 펼치고 있었는데, 판촉원의 꼬임에 넘어간 엄마가 서울우유를 버리고 덴마크 우유를 배달시키는 바람에 우리 동에서 유일하게 우리 집만 덴마크 우유를 먹고 있었다. 내색은 하지 않았지만 나는 그 다름이 내심 흐뭇했다. 냉장고를 열어서 진청색 우유갑을 볼 때마다 고슬고슬 금발 머리를 한 서양 아이가 우유를 들이켜는 장면이 상상됐다. 덴마크라는 이름은 내 생애 최초로 가졌던 이국에 대한 막연한 감촉이었다.

　발표 준비를 위해 찾은 동네 도서관에서 "덴마크 덴마크" 흥얼거릴 때까지만 해도 내 첫 매혹의 결말이 그런 식일 줄 몰랐다. 나는 반 친구들 앞에서 덴마크에 대해 발표할 수 없었다. 도서관 백과사전은 '나의 덴마크'를 '세계 최고의 성 개방국'으로 설명하고 있었고, 그 내용을 읽는 것만으로도 귓불이 후

끈거렸기 때문이다. 성매매는 물론 동물 매춘도 가능한(참고로 2015년에 불법화되었다) 나라라는 구절에서 허겁지겁 백과사전을 덮었다. 학교에 가서는 최고 우방국 미국에 대해 발표했다. 나 말고 미국에 대해 조사한 아이는 네 명이나 더 있었다. 발표는 더할 나위 없이 무난했고, 그 무난함 안에서 나는 알 수 없는 억울함과 서글픔을 느꼈다. 까맣게 잊고 있던 이 기억이 떠오른 건 코펜하겐 히르슈스프룽 컬렉션으로 가는 길목에서였다.

지극히 소심했던 유년기에 대한 반발처럼, 나는 무난함이 주는 안정감보다 피비린내 나는 자유를 선택한 여성 예술가를 새로 발견할 때마다 심장이 뛰고 마음이 끌린다. 코펜하겐에서 만난 세 덴마크 여성 화가—마리 크뢰위에르Marie Krøyer, 아나 안셰르Anna Ancher, 릴리 엘베Lili Elbe—역시 송곳처럼 튀어나와 기꺼이 시대에 불경했던 여성들이었다.

천재 화가 남편, 페데르 세베린 크뢰위에르와 이혼까지 불사했던 마리 크뢰위에르의 자아 찾기 여정은 빌 어거스트Bille August 감독의 영화 〈마리 크뢰이어*〉(2012)에 잘 그려져 있다. 영화는 인상적인 도입부로 문을 연다. 세베린과 마리가 아틀리에에서 함께 그림을 그린다. 세베린 앞에는 사람 키를 훌쩍 뛰어넘는 커다란 화폭의 풍경화가 있고, 마리 앞에는 작고 칙칙한 정물화가 있다. 세베린의 붓질은 거침없고, 마리는 지웠다 다시 칠하기를 반복한다. 남편을 힐끔 쳐다보고 마리는 가치가 없다는 듯 자신의 캔버스를 거꾸로 돌려놓고 아틀리에를 떠난다.

자신의 재능을 늘 의심하던 마리는 화가의 삶 대신 뮤즈의 삶을 택했다. 남편의 망상증이 점점 심해져 헛소리를 하고, 때로는 폭력을 휘둘러도 그의

* 마리 크뢰위에르의 이름 표기는 국내 개봉 당시의 제목을 따랐다.

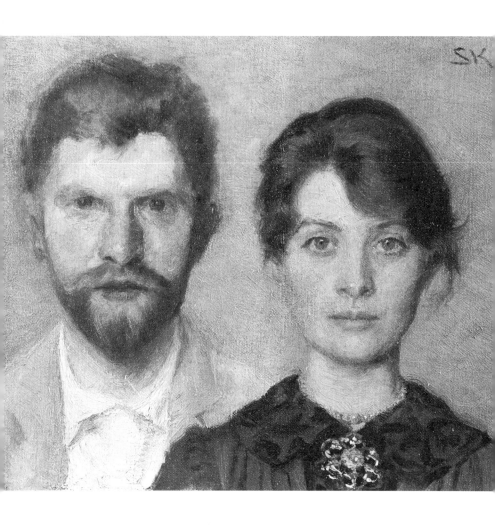

P. S. 크뢰위에르 · 마리 크뢰위에르, 「마리와 P. S. 크뢰위에르의 초상」 1890년, 15×18.7cm, 스카겐: 스카겐 박물관

곁을 떠나지 못했다. 당시 이혼은 여성에게 사회적 죽음을 의미했다. 세베린이 극도의 망상증으로 딸 비베케 입에 죽은 비둘기를 물려 네 발로 기게 하는 충격적인 장면을 목격한 뒤, 마리는 딸을 데리고 집을 탈출할 용기를 낸다. 그렇게 떠나온 스웨덴에서 작곡가 후고 에밀 알프벤Hugo Emil Alfvén을 만나 사랑에 빠지고, 그녀는 모든 것을 던져 사랑을 선택한다. 대가는 혹독했다. '나라에서 훈장까지 받은 남편을 버리고 외도를 저지른 부도덕한 여자'라는 오명, 그토록 사랑했던 딸의 양육권을 뺏기는 일까지. 설상가상으로 임신 소식을 전하는 마리에게 연인 후고는 "나는 자유가 필요한 예술가야"라며 곤란한 표정을 짓는다. 영화 속에서 이런 비극이 이어지는 동안 마리 크뢰위에르는 울지 않는다. 자신의 선택이 가져온 결과를 담담하게 온몸으로 통과해낸다.

코펜하겐 히르슈스프룽 컬렉션의 가장 볕 좋은 전시실에 배정된 'P. S. 크뢰위에르 방', 하이라이트는 마리의 초상화들이다. 마리가 예술 학교 학생일 때, 16세 연상의 교수였던 세베린은 그녀의 미모에 완전히 빠져 결혼을 졸랐고, 결혼 생활 내내 그녀에게 영감을 받아 창작에 몰두했다. 세베린의 시선으로 본 마리, 전시실 명화 속 마리는 더할 나위 없이 빛난다. 하지만 그녀 스스로의 시선으로 본 자신은 그리 빛나지 않았다. 스카겐 박물관에서 본, 마리 크뢰위에르가 남겨놓은 자화상 안에서 그녀 얼굴은 자신의 재능 없음을 체념하듯 온통 그늘져 있다.

새로운 사랑을 택할 용기는 있었지만, 스스로를 믿고 화가의 길을 걸어갈 용기는 없었던 한계. 이혼까지 불사하며 자기 이름으로 살고자 했지만, 지금은 P. S. 크뢰위에르의 뮤즈로만 기억되는 기막힌 모순. 마리 크뢰위에르의 생애는 그녀의 절친이자 예술 학교 동기인 아나 안셰르의 삶과 비교해볼 때 더 진한 안타까움을 자아낸다.

덴마크 국립미술관은 1750년대부터 1900년대까지 덴마크 대표 화가들을 촘촘히 소개하는데, 이 컬렉션에 대거 자신의 작품을 포함시킨 유일한 여성 화가가 바로 아나 안셰르다. 아나 역시 마리 크뢰위에르처럼 재능이 뛰어난 화가를 남편으로 두었다. 당시 여성들의 교육 수준은 극히 낮았다. 여학생을 받아주는 학교 자체가 드물었다. 아나는 여학생을 받아주는 사립 미술 학교를 찾아 고향 스카겐을 떠나 코펜하겐으로 와 1875년부터 빌헬름 퀸Vilhelm Kyhn의 학교에 다녔다. 하지만 이 퀸 교수조차 1880년, 결혼을 앞둔 아나에게 해변에 화구를 가져가 모두 버리라고 충고했다고 한다. 결혼한 여성은 예술가가 아니라 가정주부가 되어야 하기 때문이다.

하지만 아나 안셰르는 그림을 포기하지 않았다. 예술가로서의 자의식이 확고했다. 남편 미카엘 안셰르Michael Ancher와 고향 스카겐으로 돌아가 아틀리에를 나눠 쓰며 평생 그림을 그렸다. 부부의 작업실은 덴마크 미술 황금기를 상징하는 스카겐 박물관 부속 기관으로 재탄생했고, 덴마크 왕실은 아나 안셰르의 작품을 사들였으며, 후대에 아나 안셰르는 남편과 함께 나란히 덴마크 지폐에 얼굴을 올렸다.

망상증에 시달렸던 천재 화가 P. S. 크뢰위에르가 그린 작품 중에는 하얀 드레스를 입은 두 여성이 스카겐 해변을 걷고 있는 뒷모습을 포착한 「스카겐 해변의 여름 저녁」이란 작품이 있다. 왼쪽 여성은 아나 안셰르, 오른쪽 여성은 마리 크뢰위에르다. 관습과 싸우며 예술가로 살기를 선택했던 여자와 사랑에 모든 걸 걸기로 선택했던 여자. 이들의 녹록지 않았던 생애가 하늘거리는 하얀 드레스 자락에 포개져 알 수 없는 비애감이 느껴지는 그림이다. 또한 생각하게 된다. 스스로 무엇을 할 수 있는 사람이라고 믿는지가 그의 생애의 범위를 결정한다고. 우리는 결국 믿은 만큼 하는 것 아닐까 하고.

P. S. 크뢰위에르, 「스카겐 해변의 여름 저녁」1893년, 100×150cm, 스카겐: 스카겐 박물관

심장이 시키는 길을 선택하는 것, 그리고 그 과정을 묵묵히 통과하고 실행해내는 것이 남과 다른 나로 있을 용기를 의미한다면, 릴리 엘베가 품었을 용기는 그 크기가 얼마나 컸을지 가늠조차 되지 않는다.

덴마크인 릴리 엘베는 전 세계에서 신원이 확인된 사람 중 첫 번째로 성전환 수술을 받은 사람이다. 수술 전에는 에이나르 베게네르Einar Wegener라는 이름을 쓰는 남성 화가였다. 1904년 예술 학교에서 만난 동료 게르다 고틀리브Gerda Gottlieb와 결혼해 26년간 결혼 생활을 유지하고, 1930년에 성전환 수술을 받았다. 사실 에이나르 베게네르가 릴리 엘베로 다시 태어나는 데는 그의 아내였던 게르다 영향이 컸다. 게르다 베게네르는 1910~1920년대에 《보그》, 《라 비 파리지엔》 등 유력 잡지에 매혹적인 여성 모델이 등장하는 패션 일러스트를 기고하던 화가였다. 모델이 급작스럽게 약속을 펑크 낸 어느 날, 남편에게 여장을 하고 모델로 서달라는 부탁을 했고, 에이나르는 드레스와 스타킹, 메이크업 안에서 깊은 편안함과 안도감을 느꼈다. 억압되었던 여성성이 해방된 순간.

둘의 작업은 한 번에 그치지 않았다. 게르다는 여장을 하고 모델로 변신한 남편에게 '릴리 엘베'라는 페르소나를 부여했고, 그녀를 뮤즈 삼아서 퇴폐성이 강조되는 자신만의 작품 세계를 발전시켰다. 결혼 생활 26년 만에 여자로 다시 태어나는 수술을 받겠다고 에이나르가 결단했을 때, 번민 끝에 게르다는 그를 격려하고 축복하는 놀라운 결정을 내린다. 자궁과 난소를 이식하는 네 번째 성전환 수술을 받은 릴리 엘베는 1931년 이식 거부 반응으로 끝내 숨졌다. 게르다 베게네르의 일러스트 속에서 릴리 엘베는 더없이 요염하다. 내일은 없다는 듯 지금, 오늘, 이 밤에 모든 것을 거는 어느 여자의 처연함이 그 안에 있다.

좌 게르다 베게네르, 「하트의 여왕(릴리)」 1928년, 81x100cm, 개인 소장
우 게르다 베게네르, 「모자 쓴 두 여성」 1920년대, 61x46cm, 개인 소장 (두 도판 사진가, 모르텐 포르스Morten Pors)

자신이 원해서 결심한 것을 선택하고 실행할 것.

 덴마크 여성 화가, 마리 크뢰위에르, 아나 안셰르, 릴리 엘베는 자기 삶의 주인이 되는 법을 가르친다. 이제는 흔하고 닳아빠진 말이 된 '자아 찾기'는 원래 쉬운 게 아니었다는 위로도 곁들여서. 계속 싸워나가라는 응원과 함께. 진청색 우유갑에 인쇄된 '덴마크'라는 단어에 매료됐던 그 시절의 내게 결여되어 있던 것, '좋아하는 것을 좋아한다고 발설하는 작은 용기'에서부터 그 여정이 시작된다는 진리를 일깨운다.

경쟁과 위계를 지워요,
지금 내 안에서부터

스카겐, 근대 북유럽 화가들의 공동체

◇◇◇◇

　자동차는 물론 바퀴 달린 기계(이를테면 자전거)를 움직이고 부리는 일에 젬병이다. 끌리는 풍경을 만나면 잠시 멈추거나 지도에 작게 표시된 국도변 마을에도 들어가볼 수 있는 자동차 여행자가 부러울 때도 가끔 있다. 하지만 미술관은 대개 큰 도시에, 그것도 대중 교통으로 찾아가기 아주 편리한 위치에 있기에 그간 크게 아쉬울 일이 없었다. 그런 내게 처음으로 커다란 열망과 도전 의식을 심어준 외딴 미술관은 덴마크 최북단 마을 스카겐에 있는 스카겐 박물관이다.

　덴마크 지도를 자세히 보면 카멜레온이 북쪽으로 걸어가면서 혓바닥을 낼름거리는 듯한 모양인데, 뾰족하게 튀어나온 혀의 꼭짓점에 스카겐이 있다. 노르웨이 남해안과 덴마크 사이에 있는 스카게라크(덴마크식으로는 '스카예라크') 해협, 스웨덴 서해안과 덴마크 사이에 있는 카테가트 해협, 이 두 바다가 서로 마주치는 변곡점에 위치한 작은 해변 마을.
　왼쪽 스카게라크 해협에서 몰려드는 파도와 오른쪽 카테가트 해협에서 몰

려드는 파도가 동시에 치는 해안선을 따라가다보면, 4킬로미터에 걸친 모래 사장이 점점 가늘고 뾰족해지면서 종국에는 삼각형 모양으로 해변이 끝난다. 꼭짓점 해변 이름은 그레넨Grenen이다. (구글에 검색해보면 믿기 힘든 광경을 볼 수 있다.) 스카겐 인근에는 거대한 사막까지 있어서 다른 지역에서 보기 힘든 독특한 풍광을 만날 수 있다. 덴마크의 수도 코펜하겐은 카멜레온으로 치자면 동글동글 말아놓은 꼬리 부분에 위치하기 때문에 코펜하겐에서 스카겐까지 국토 종단을 하려면 버스로 약 아홉 시간, 기차로 일곱 시간 정도 걸린다. 직행 노선도 없다.

이렇게 외진 시골 마을임에도 스카겐을 포기할 수 없었던 이유는 P. S. 크뢰위에르, 아나 안셰르, 크리스티안 크로그 등 좋아하는 근대 북유럽 화가들이 공동체를 이뤄 활동한 근거지였기 때문이다. 멀끔한 도시 생활, 왕립 아카데미 출신이 요직을 도맡은 보수적 미술계, 미술과 삶이 분리되는 경향 등 당대 주류 시각에서 최대한 멀리 떨어져서 대안을 찾기 위해 의기투합한 화가들의 아지트가 바로 스카겐이었다.

처음부터 알고 좋아한 건 아니다. 의도가 있었던 것도 아니다. 마음이 먼저 움직였다. 북유럽 미술관을 돌면서, 책을 읽으면서, 도판을 찾아보면서 눈에 밟히는 그림을 한 점 한 점 수집하다보니 공교롭게 스카겐 화가들 작품이 많았다. 이 즈음 되니 머리가 궁금해하기 시작했다. 질문이 솟았다. 내가 좋아하는 스카겐 화가들과 다른 나라 화가들의 차이는 뭘까? 왜 나는 하필 다른 그림이 아닌 이들 그림에서 눈을 떼기 어려웠을까? 정답지가 따로 없는 질문이었다. 나만 채워 넣을 수 있는 빈칸. 이번에도 발을 떼고 움직일 수밖에 없었다.

스카겐을 널리 알리는 데 먼저 공을 세운 사람은 덴마크 동화 작가 안데르

센이다. 1859년 8월, 여행차 스카겐을 찾았다가 에리크 브뢴둠Erik Brøndum이라는 사람이 운영하는 호텔에 묵게 되는데, 다음 날 호텔 안주인이 딸을 출생했다. 훗날 덴마크 거장 화가로 성장한 아나 안셰르다.

안데르센은 당시 스카겐의 자연 풍광에 매료되어 코펜하겐으로 돌아가 신문에 이렇게 기고했다. "화가여, 스카겐이 그대를 기다립니다. 아프리카 사막, 폼페이의 화산잿빛 언덕, 해안가 모래톱을 가득 채운 새떼 등 다양한 풍경화 소재를 한꺼번에 만날 수 있는 곳이 바로 스카겐입니다."

어부의 일상을 즐겨 그린 덴마크 화가이자 시인 홀게르 드라크만Holger Drachman이 1870년에 스카겐에 아틀리에를 마련한 뒤, 그의 제자들이 이곳을 드나들었다. 스카겐 태생인 아나 안셰르는 15세였던 1874년, 홀게르 드라크만 제자의 초대로 스카겐을 방문한 화가 미카엘 안셰르를 만나 사랑에 빠진다. 아나 안셰르가 21세 되던 1880년, 둘은 결혼하고 이전에 친분을 쌓았던 화가들을 스카겐으로 불러들인다. P. S. 크뢰위에르는 1882년부터, 크리스티안 크로그는 1879년부터 스카겐을 찾으며 다수의 작품을 남겼고 안셰르 부부와 꾸준히 교류했다.

이들이 스카겐으로 모여들었을 때, 그들은 이미 주류 평단으로부터 재능있는 젊은 화가로 주목받고 있었다. 미술계 주요 인사와 인맥을 쌓아야 할 타이밍에 이들은 돌연 코펜하겐에서 가장 멀리 떨어진 사막 지대 꼭짓점 해변으로 들어가 소음을 차단했다. 평론가와 교수 대신 어부와 농민 가까이에서 보통 사람들의 일상을 내밀한 시선으로 포착했다. 그저 그림에 써먹기 위한 관찰이 아니었다. 대상과 작가를 구분할 수 없을 정도로 하나로 만들려는 야심을 품었다. 그리는 대상을 도구화하지 않는 방법을 찾고자 했다. 잠깐 창작 여행하러 들르는 관광객 되기를 거부하고 그들과 자신을 동일시했다.

꼭짓점 해변 그레넨으로 가는 길에 만날 수 있는 46미터 높이의 스카겐 등대

북유럽 국가들의 높은 행복 지수 비결을 말할 때 빠지지 않고 등장하는 '얀테의 법칙'이 있다. 덴마크에서 태어나 노르웨이에서 숨을 거둔 소설가 악셀 산데모세Aksel Sandemose가 1933년에 쓴 소설《도망자, 그의 지난 발자취를 다시 밟다》에 나오는 열 가지 원칙인데, 지금까지도 북유럽 사회의 근간을 이룬다고 한다.

1. 스스로 특별한 사람이라고 생각하지 말라.

2. 네가 다른 사람보다 좋은 사람이라고 생각하지 말라.

3. 네가 다른 사람보다 더 똑똑하다고 여기지 말라.

4. 네가 다른 사람보다 더 낫다고 여기지 말라.

5. 네가 다른 사람보다 더 많이 안다고 생각하지 말라.

6. 네가 다른 사람보다 더 중요하다고 생각하지 말라.

7. 네가 뭐든지 잘할 것이라고 생각하지 말라.

8. 다른 사람을 비웃지 말라.

9. 다른 사람이 너를 신경쓰고 있다고 생각하지 말라.

10. 다른 사람을 가르치려 들지 말라.

얀테의 법칙이 경계하는 건 경쟁심, 그리고 위계가 만드는 박탈감이다. 나는 스카겐 화가들이 예술을 대하는 태도나 화풍에서 얀테의 정신을 느낀다. 일단 첫눈에 보아도 어렵지 않다. 보는 이가 '이것은 무엇을 그린 그림이다'라고 쉬이 인식할 수 있다. 얼핏 보면 현실을 똑같이 재현한 것처럼 보이지만 기계적인 복사처럼 느껴지지는 않는다. 대상에 감정 이입을 하는 화가의 태도, 그들의 현실을 긍정적으로 응시하는 시선의 힘, 무엇보다 그림으로 많은 이에게 이야기 들려주고 싶다는 갈망이 녹아든 까닭이다.

스카겐 화가들의 성실한 회화는 화가 개인의 망막에 맺힌 이미지가 전부라고 외친 동시대 인상파 화가들 눈으로 보기엔 '지루한 범생이'처럼 보일지 모른다. 온갖 개념과 형식에 대한 실험적 사유로 가득찬 현대미술의 눈으로 본다면 통속적이거나 '올드'해 보일 수 있다. 바로 이 이유로, 나는 이 시대 북유럽 화가들이 좋다.

1889년 코펜하겐에서 열린 〈북구와 프랑스의 인상주의 화가들〉 전시에서 노르웨이 화가 크리스티안 크로그는 이렇게 말했다. "'북구와 프랑스의 인상주의 화가들'이라는 전시 제목은 잘못됐습니다. 오직 프랑스 화가들만이 진정한 의미의 인상주의 화가라 할 수 있어요. 북유럽 화가들은 프랑스 인상주의 화가들에게 많은 걸 배웠습니다. 하지만 가장 중요한 핵심, 오직 색채와 명암만 볼 용기를 배워오지 않았습니다." 북유럽 화가들은 망막에 남은 인상보다 마음에 느껴지는 감정 표현에 더 관심이 많았다. 또한 보편성을 늘 염두에 두면서 주관성을 추구한 덕분에 일부 독일 표현주의 화가들처럼 차가운 관념의 덫에 걸리지 않았다.

서양미술사의 주류를 차지한 유럽 본토에서 미술은 실체보다는 개념으로, 구상보다는 추상으로 빠르게 발전했다. 날 선 지성, 낯선 미감, 아이디어가 점점 더 중요해졌고, 미술관은 생각과 생각이 맞서는 공간이 되었다. 제1, 2차 세계대전, 냉전 시대와 같은 정치 사회적 배경 안에서 대담하게 반응한 예술가들이 이뤄낸 성취다. 하지만 이 진보가 미술을 화이트 큐브 안에 가두고 다수와 소통하기 어려운 지점으로 몰고 갔음을 부정하긴 어렵다. 《진중권의 서양미술사—모더니즘 편》 속 이 문장처럼. "결국 현대 회화가 말하는 것이 있다면, 그것은 '나와 다르게 생각하고 느끼는 사람과는 더 이상 할 말이 없다'는 것이리라."

'통속성'에 대해 나는 북유럽 화가들 덕분에 찬찬히 재고할 수 있었다. 세

상과 널리 소통하는 일이 정말이지 그렇게나 심미안 떨어지는 일일까? 아름다움이 정말 소수만 이해하고 누릴 수 있는 무언가일까? 통속적인 것이 열등하다는 공식은 누가 만든 것일까? '순수'예술과 '응용'예술이라는 구분과 위계로 권위가 유지되는 이들은 누구인가? 북유럽 화가들이 그린 일상화 속 진실한 목소리가 변기에 서명을 해 갤러리에 출품한 뒤샹의 전복적 기지보다 심미적 가치가 떨어진다고 단언할 수 없다. 적어도 내가 믿는 아름다움은 그렇다.

'이해하지 못하는 사람과는 할 말이 없다'라는 고고한 태도로 자기만의 사유 실험에 매진하기보다는 보통 사람의 삶 가운데로 미술을 데려와 밀착시키려 했다는 점에서 나는 북유럽 화가들에게 매료되었고, 어떻게든 스카겐 방문을 감행해야 했다. 서울에서 헬싱키까지 국제선으로, 헬싱키에서 스웨덴 예테보리까지 지역 저가 항공으로, 예테보리에서 덴마크 프레데릭스하운Frederikshavn으로 페리로, 프레데릭스하운에서 기차로 갈아타 스카겐으로 들어가는 여정을 선택했다.

프레데릭스하운 선착장에 내려 기차역으로 걸어가는 길, 빨간 꽃넝쿨 무늬가 그려진 차이나 칼라 재킷을 입은 중년 여성이 갑자기 말을 걸어왔다. "너 헤어스타일이 참 예쁘다." 아주머니는 이마 위로 바짝 올라붙은 금발 숏커트였다. 짭조름한 수분기 가득한 바닷바람이 나의 반곱슬 머리칼을 미역 줄기처럼 심란하게 부풀려놓았는데, 어쨌든 예쁘다고 해주니 고마웠다.

간단한 통성명 후 스카겐 화가들을 보러 간다는 방문 목적을 밝힌 순간, 재킷 속 만개한 꽃처럼 환해진 바바라 아주머니 표정. "나도 남동생이 새 차 샀다고 구경 오라고 해서 스카겐 가는 길이야. 가만 있어보자. 우리 사촌 오빠 부부도 있으니까 너까지 넷이 같이 기차 타고 가면 되겠네. 나만 따라와." 하더니 정말 칼 구스타프 할아버지와 마리타 할머니에게 나를 소개하고, 별안간 우리는 일행이 되어버렸다. 어, 뭐지. 스웨덴 사람들은 분명 수줍음 많

고 말수가 적다고 했는데. 모르는 사람과 엘리베이터를 타느니 차라리 혼자 계단으로 가는 걸 선호할 정도라고 분명 책에 적혀 있었는데.

스카겐행 기차에 오른 뒤 바바라 아주머니는 본인이 예테보리 앞바다에 있는 스튀르쇠Styrsö 섬에 있는 유일한 미용실 주인이라고 자기소개를 했다. 아, 그래서 다짜고짜 헤어스타일 이야기부터 했구나. 원하면 머리 사진을 찍어도 좋다고 하니 전후좌우 다양한 앵글로 성심성의껏 내 두상 사진을 찍어 휴대폰에 담았다. 심란하게 부푼 반곱슬 머리가 지구 저편 어딘가에선 쓸모가 있어서 수줍음 많은 민족의 입까지 열게 했다는 사실에 갑자기 인류애가 솟는 듯했다.

칼 구스타프 할아버지와 마리타 할머니는 부부였는데, 내가 한국인이라는 사실을 밝히자마자 이렇게 물었다. "너도 고등어를 좋아하니?" 고향 스튀르쇠 섬의 거의 모든 주민이 북대서양 고등어 어획으로 생계를 유지하는데, 한국이 고등어의 최대 수입국이라는 설명이었다. 스카겐행 기차 안에서 대화는 점점 기름지고 고소해졌다. 도착 후 기차역에 내려서 헤어질 때는 거듭 포옹을 나누고 이메일 주소까지 교환했다. 숙소는 어디니. 혼자 찾아갈 수 있니. 우리 가족 저녁 식사에 올래. 차마 먼저 발길 돌리지 못하는 칼 구스타프 할아버지, 마리타 할머니, 바바라 아줌마를 향해 풍차처럼 팔을 휘두르며 안심시켰다. 안녕, 안녕, 씩씩하게 머물다 갈게요. 환대해준 마음, 오래 기억할게요.

소실점을
향해

기차역에서 숙소로 걸어가는 길에 본 스카겐의 첫 인상은 어딘지 비현실

적이었다. 레고 블록으로 만든 듯 귀여운 박공집과 시원스런 나무, 풋풋한 잔디밭이 매우 바람직한 비율로 섞여 있고, 깨끗하게 청소된 길거리엔 사람이 없었다. 시야에 걸리는 어느 한 구석에도 어두움을 허락하지 않겠다는 듯 사방에서 햇빛이 부서졌다. 기차역 앞 카페에 모여 있던 몇몇 주민은 미동도 않고 담배를 피우거나 스도쿠를 하고 있었다. 햇볕은 희망적이다 못해 플라스틱 광고판 속 이미지처럼 영원을 박제한 듯 보였고, 그 아래 사람들은 무게와 부피감이 모두 표백된 세계에 속한 듯 보였다.

숙소에 짐을 풀고 곧장 시내를 벗어나 꼭짓점 해변을 향해 걸었다. 완벽하게 정비된 편도 4킬로미터의 2차선 도로 위를 두 발로 걷다보면, 회개와 자기반성이 절로 일어난다. 바퀴 두 개 달린 간단한 문명의 이기조차 부리지 못해 몸 고생하는 어리석은 자여, 너를 데리고 어떻게 평생 이 험한 세상을 살아갈까!

그나저나 4킬로미터짜리 직선 도로 위에 서는 경험은 굉장했다. 평행한 두 선이 멀리에서 하나로 만나 점을 이룬다는 소실점 개념이 오차 없이 눈앞에 구현된 장소. 원근법의 교과서라 불리는 마인데르트 호베마의 「미델하르니스의 가로수길」(1689) 같은 공간이었다. 아무리 걸어도 제자리인 것 같은 착시와 더럽게 멀고 아득한 점 하나가 이리 오라며 손짓하는 경험을 했다. 볼을 후려갈기는 바닷바람을 맞으며 혼자 긴긴 길을 걷다보니 금세 지치고 울적해졌다. 소실점을 향해 걷다 내가 사라지겠다 싶은 시점에 이르러 겨우 꼭짓점 해변 그레넌 주차장에 도착할 수 있었다. (그렇다. 운전을 할 줄 안다면 차를 몰고도 올 수 있는 곳이다.) 거기에서부터 또다시 모래사장 위를 1.5킬로미터 정도 걸어 나가야 두 바다가 서로 맞부딪히는 모습을 볼 수 있었다. P. S. 크뢰위에르가 즐겨 그렸던 백사장을 사진으로 연거푸 담은 후 이가 달달 부딪

아득하게 느껴졌던 편도 4킬로미터 2차선 도로

히는 걸 참아가며 바람을 피해 고개를 푹 숙이고 쉼 없이 걸었다. 그러다 퍼뜩 수상한 기운을 감지했다. 백사장 위에 드문드문 있던 관광객이 어느 순간 모두 사라진 것. 뒤돌아보니 저 멀리에서 모두 주차장을 향해 돌아가고 있었다. 오후 5시 30분, 해가 뉘엿뉘엿 질 준비를 하고 있었다. 일순간 내가 걸어서 온 만큼 되돌아가야 한다는 사실이 거대한 업보처럼 다가왔다. 종아리 근육은 후들후들, 이미 파업을 선언해버렸는데! 혼자서 세계의 끝이라 불리는 광활한 해변에 남겨질 수는 없었다. 절박한 심정으로 주차장까지 두 다리를 질질 끌고 가 막 주차 정산을 하고 차에 타려는 중년 부부를 붙잡았다.

"저 스카겐 시내에서 걸어서 여기까지 왔는데, 너무 추워서 다시 못 걸어가겠어요. 저 좀 태워주시겠어요?"

어금니를 딱딱 부딪히며 바들바들 떠는 동양인 여자를 그냥 두고 갔다간 지역 신문 사회면에 기사가 났다는 생각이 들었던지 부부는 선뜻 차 문을 열어주었다. 인생 첫 히치하이킹을 그렇게 얼렁뚱땅 경험했다. 숙소 앞까지 나를 데려다주는 길, 우연히도 미술 애호가였던 아주머니는 "네가 북유럽 화가를 좋아한다니 올보르 현대미술관 쿤스텐도 꼭 가보길 추천해"라며 여행객이 알기 힘든 정보를 나누어주기까지 했다. 이 우연이 나를 어디로 데려가는지 궁금했다. 여행 동선을 바꿔 올보르 현대미술관 쿤스텐을 끼워 넣었고, 며칠 뒤 나는 그곳에 가지 않았다면 발견하지 못했을 퍼즐 한 조각을 얻게 된다.

우연 없는
여행은

파스칼 메르시어의 《리스본행 야간열차》에 이런 문장이 있다. "우리 인생의 진정한 감독은 우연이다. 잔인함과 자비심과 마음을 사로잡는 매력으로 가득한 감독." 여행에 있어 우연의 역할은 더 각별하다. 작정하고 찾아간 박물관이 긴급 보수 공사로 문을 닫는 우연, 예매 시간을 착각해 기차를 놓치고 버스를 탈 우연, 버스 옆자리에 앉은 낯선 이와 서로의 영화 취향에 대해 신나게 떠들 우연, 작정하고 간 미술관에서 원래 방문 목적이었던 작품에는 실망하고 대신 무명 화가를 발견하는 우연, 발길 닿는 대로 걷다가 작은 골목길에서 예쁜 고양이를 만날 우연…… 이런 우연 없이 예측 가능한 대로만 시간이 흘러간다면 여행은 그 빛을 잃는다. 폴 서루가 《여행자의 책》에 쓴 것처럼 "관광객은 자신이 어디에 와 있는지 모르고, 여행자는 자신이 어디로 갈지를

스카겐 화가들이 포착한 그레넨 해변의 다채로운 얼굴.
스카겐 박물관에서는 특히 P. S. 크뢰위에르의 대표작을 만날 수 있다.

모른다." 우연 없이 여행은 성립하지 않는다. 우연의 가능성을 거세하고 싶다면 단체 관광버스에 몸을 실으면 된다.

스카겐에 있는 동안 우연은 내 여행의 진정한 감독이었다. 꼭짓점 해변에서 차를 얻어 타고 숙소에 돌아와 인스타그램에 P. S. 크뢰위에르의 작품「스카겐 해변의 여름 저녁」과 해변 사진을 올린 뒤 기절하듯 잠들었다. 다음 날, 아침 일찍 일어나 일기를 끼적이다 인스타그램을 보는데 믿을 수 없는 댓글하나가 달려 있었다.

"아직 스카겐에 계신가요? 혹시 안셰르의 집 티켓이 필요하다면 알려주세요. 그 밖의 도움도 드리고 싶군요."

스카겐 박물관 공식 계정이 남긴 댓글이었다. 미술관 직원이 우연히 내 게시물을 발견하고 건넨 호의. 얼굴 모르는 담당자와 메시지를 몇 번 주고받은 뒤 아나 안셰르의 집 관람이 시작되는 오전 10시에 만나기로 최종 약속하고, 아나 안셰르와 P. S. 크뢰위에르 무덤이 있는 추모 공원을 먼저 찾았다.

오전 8시, 밤이슬의 서늘한 기운이 아직 남아 있는 스카겐 추모 공원은 유럽의 여느 추모 공원처럼 거대한 녹지대에 묘비가 옹기종기 모여 있는 미로같았다. 처음 방문한 사람이 안내 지도 없이 어떤 묘비를 찾는 건 불가능한공간. 다행히 아침 청소를 하기 위해 작은 트랙터를 타고 공원을 누비는 환경미화원들이 있었다. 친절한 아주머니의 안내로 안셰르 부부 무덤을 금세 찾을 수 있었다. 그 앞에서 '아나, 당신을 만나려고 한국에서 여기까지 왔어요'라고 마음속으로 인사를 건네려는 찰나, 조금 떨어진 곳에서 작업복을 입은새하얀 백발 할머니가 고개를 숙이고 연신 일하는 모습이 보였다. 묘비를 감싼 담쟁이덩굴이 무성해지지 않게 솎아주기도 하고, 잡초를 뽑기도 하고, 무

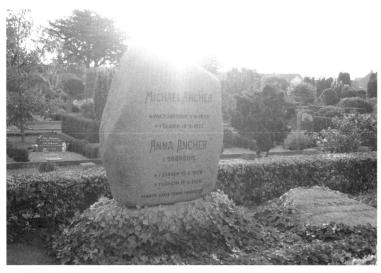

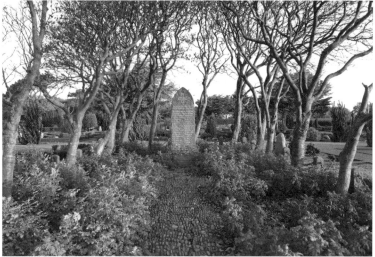

아나 안셰르, 미카엘 안셰르 부부가 함께 잠들어 있는 스카겐 추모 공원

덤가 꽃에 물을 주던 할머니는 안셰르 부부 묘비 앞에 선 나를 보고 싱긋 웃어 보이며 질문했다.

"당신은 화가인가요?"
"아니요. 글을 써요. 아나 안셰르 그림을 좋아해서 한국에서 왔어요."
"멋지네요. 나는 공원 청소를 해요."
"여기서 얼마나 일하셨어요?"
"29년이요."
"29년이요? 와, 아나 안셰르를 29년째 매일 아침 만나신 거네요."
"맞아요, 훌륭한 분들이 잠든 공원을 가꾸는 일은 참 보람차요."
"혹시…… 제가 아나 안셰르에게 물을 줘도 괜찮을까요?"

리나 할머니는 선뜻 물뿌리개를 건네주었다. 아나 안셰르 묘비 옆 화단에 물을 주는데 기분이 묘했다. 29년 동안 매일 아침 이곳을 관리한 리나 할머니와 먼 한국 땅에서 어떤 덴마크 화가를 좋아하게 된 나머지 이곳 땅끝 마을까지 찾아온 여행객이 2017년 9월 28일 오전 8시 27분경에 만나서 대화를 나눌 확률이 얼마나 될까 싶어서. 이 우연이 마치 커다란 선물 같아서. 잘 왔다고, 모든 귀찮음과 의심과 의구심을 떨치고 여기까지 잘 왔다고 속삭여주는 것 같아서.

인스타그램에서 대화한 스카겐 박물관 직원은 약속대로 오전 10시에 아나 안셰르의 집 입구에서 나를 기다리고 있었다. 미술관 홍보와 커뮤니케이션을 담당하는 제이콥은 아침 댓바람부터 아나 안셰르 무덤에 다녀온 나를 흥미롭다는 듯 바라보며 스카겐 화가들에 대한 상세한 영문 자료와 본인의 명

함을 건넸다. 반갑고 감격스러웠다. 구글링에 나름 소질이 있는 편인데도 스카겐 화가들 영문 자료가 다양하지 않아 아쉬워하던 참이었다. 수줍은 듯 그러나 자부심이 배어나는 목소리로 스카겐 화가들 자랑을 한참 하던 제이콥이 덧붙인 한마디. "고국에 돌아가서도 언제든 도움이 필요하면 저에게 연락하세요."

어안이 벙벙했다. 그저 끌림이 이끄는 대로 발을 뗐을 뿐인데 온 세계가 기다렸다는 듯 반응하며 문을 벌컥 열어주는 느낌. 힘껏 사랑하려 노력할 때 벌어지는 고요한 기적을 스카겐은 내게 선물해주었다.

chapter
6

구체적인 생의 감각은
'살림'으로부터 옵니다

아나 안셰르와 비고 요한센

◇◇◇◇

예측 가능한 일들로 채워진 시간 앞에서 나는 속절없이 약해진다. 백지를 받아 들고 처음부터 체계를 만들 때에는 마음이 생생해지지만, 누군가 만들어놓은 체계를 순순히 따라가야 할 땐 온몸이 배배 꼬인다. 브뤼셀에서 함께 살며 내 일상을 속속들이 지켜본 친구 파니는 이렇게 말했다. "혜진, 넌 불확실성을 감수할 때 살아 있다고 느끼는 사람이야. 거의 중독이라니까." 불확실성 중독자인지까지는 잘 모르겠지만, 결과가 예상되는 일 앞에서는 열정이 쉽사리 불타오르지 않으며, 나른한 권태가 수마처럼 몰려올 때 백전백패 맥없이 쓰러진다는 점은 확실히 안다.

이렇다보니 매일 반복되는 살림과 전혀 친하지 않다. 요리를 할 때조차 레시피대로 재료를 착실히 준비하거나 계량 수치를 정확히 따라 하지 않는다. 쓸데없는 반항이다. 그래 봤자 생존 요리에 가까운 기본 메뉴라 중간중간 맛을 보면서 혀가 시키는 대로 소금도 넣고, 고춧가루도 넣고, 끌리는 대로 조리 과정을 변형해도 크게 문제가 생기지 않는다. 나는 내 요리에 무척 관대해 어떤 결과든 수용할(먹을) 자세가 되어 있다. 무엇보다 이렇게 즉흥 변주라도

하지 않으면 주방에 있는 시간을 견디기 어렵다. 청소나 집 안 정리를 할 때에도 할 때마다 매번 순서가 제멋대로다. 옷장 정리를 하다가도 책상 위 어지러진 책들이 거슬리면 헤집어진 옷을 그냥 둔 채로 일단 책부터 치우는 식이다. 한마디로 체계 전무, 닥치는 대로다. 이런 성향에 유년기 기억까지 더해져 나는 오랫동안 집안일을 미워했다.

어릴 때 나는 늘 단발머리였다. 등굣길에 마주치던, 아파트 같은 동 5층 언니는 종종 정수리에서부터 현란하게 땋아 내린 디스코 머리를 하고 학교로 향했다. 탐스러운 머릿결이 꽈배기 모양으로 물결치는 뒷모습을 바라보면서 '우와, 저건 어떻게 하는 걸까' 감탄했다. 무엇보다 이 세상 어딘가에 인형 놀이하듯 딸의 머리를 꾸며주는 엄마가 있다는 사실이 놀라웠다.

"이 놈의 머리카락. 정신 사나워. 좀 주워서 버리라고 몇 번을 말해?"

그 시절, 언니와 나의 머리카락은 엄마를 힘들게 하는 짐이었다. 한창 뛰어노는 나이의 두 아이가 사는 집이었지만 마루엔 머리카락 한 올, 먼지 한 톨 없었다. 우리 둘뿐 아니라 엄마도 다루기 쉽고 단정한 단발머리였다. 엄마는 매일 새벽 5시에 일어나 연탄불을 갈고, 가족들이 씻을 물을 데우고, LPG 가스통에 연결된 가스레인지를 켜 밥을 지었다. 나머지 가족들이 이불 속 온기를 즐기며 꿈지럭꿈지럭 뭉갤 때, 이미 부엌은 통통통 칼질하는 소리와 밥 익는 냄새로 분주했다. 그 시절, 엄마의 손끝은 늘 새빨갛고 찼다. 낭만적 결혼 생활에 대한 환상이 모두 제거되고, 불현듯 깨달아버린 돌봄 노동의 실체와 권태 앞에서 어쩔 줄 몰라서, 엄마는 하루에도 몇 번씩 신경질적으로 마루를 쓸고 닦았다.

성장하며 내가 목격한 주부로서의 엄마는 주방에서 솥을 박박 문지르다

가, 욕실에서 걸레를 쥐어짜다가, 청소기를 돌리다가 문득 한숨을 토해내고, 버럭 짜증을 내는 사람이었다. 엄마가 만들어준 따뜻하고 포근한 기억도 많지만, 집 안에 갇힌 엄마의 30대가 날카로운 가시 같은 시간이었음을 부정할 수 없다. 때때로 깊은 한숨 속에 뒤섞여 나오던 정체 모를 중얼거림. 나는 어렸지만 그 속뜻을 이해 못할 만큼 어리진 않았다. '내 인생이 이게 뭐냐'라는 음소거된 외침이었다. 딸과 아내에게 밥하지 않을 자유와 자기 목소리를 낼 자유에 대한 상상조차 허락하지 않은 엄마의 시대는, 엄마 마음에 푹 꺼진 웅덩이를 남겼다.

휴일 오후, 한다 안 한다 실랑이를 하며 한바탕 목욕을 하고 나면 엄마는 나를 무릎 앞에 앉히고 공들여 머리칼을 빗겨주었다. 태어나서 천 번은 들었을 이 문장과 함께.

"네 인생은 네 거다. 엄마가 대신 안 살아줘. 네가 책임지고 살아."

내가 기억하는 가장 어린 시절부터 엄마는 머리를 빗겨줄 때마다 저 문장을 말했다. 아니, 주문을 외웠다. 머리카락을 만져주면서 마음이 노곤해지게 만들어놓고는 단호하게 "너는 너, 나는 나"라고 말했다. 아주 어린 시절이었지만 나는 엄마가 "네가 책임지고 살아"라고 말할 때마다 전문직 여성이 된 미래의 나를 그렸다. 사회에 나가 인정받으며 재능을 펼치고, 집안일 따위는 독박 쓰지 않는 강하고 야무진 알파걸.

엄마는 공약대로 내 인생에 일절 간섭하지 않았다. 공부하라는 잔소리는 한 번도 들어본 적 없고, 고등학교 야간 자율학습이 하기 싫다고 하면 부모 동의서를 작성해주었다. 다른 아이들이 학교에서 야간 자율학습할 시간에 혼자 집에서 만화책, 음반, 영화 비디오테이프를 끼고 살아도 그러려니 했다.

일가친척 하나 없는 지방 도시로 대학 진학을 하겠다고 선언했을 때, 크고 작은 결정이 필요한 거의 모든 사안에 그렇게 답해왔듯 엄마는 이렇게 말했다.

"네 인생이니까 알아서 잘 생각했겠지. 네가 하고 싶은 대로 해."

집 길들이기

하고 싶은 걸 하면서 스스로 인생을 책임지며 살라는 엄마의 가르침은 내 인생을 관통하는 절대명령이 되었다. 집안일은 언제나 내가 하고 싶은 일의 범위 바깥에 있었다. 취업과 함께 본격적으로 서울 생활을 시작한 스물두 살 이후부터 최소한의 살림을 내 방식대로 했다.

결혼 후에는 가사 분담 문제에 단호히 대처했다. 반반, 50대 50으로 공정히 나눴다. 그랬는데도 나는 자주 30대 시절의 엄마처럼 주방에서 솥을 박박 문지르다가, 다용도실에서 쓰레기 분리수거를 하다가 한숨을 푹 내쉬었다. 남편은 내게 주부로서의 역할을 전혀 요구하지 않았는데, 밥 안 하는 아내 자리에 있는 나를 스스로 지레 못살게 굴었다. 내면화된 옛 시대의 목소리. 모든 사람이 살림꾼이 될 필요는 없지만 과잉으로 부담스러워하면서 감정 소모할 필요도 없는 일이다. 나와 살림 사이 묵은 오해를 풀고 화해해야 한다고 느꼈다. 하지만 배수구에 쌓인 음식물 쓰레기나 방바닥에 나뒹구는 뒤집어진 양말을 보면 유년기부터 몸에 배인 반응—짜증—이 이성적 다짐을 앞서는 나날이 이어지고 있었다.

그 무렵, 아나 안셰르 그림을 봤다. 부엌에서 채소를 다듬고 있는 가정부를 그린 작품이었다. 세간살이 무엇 하나 화려하지 않았는데 이상하게도 그림

에서 우아한 기품이 느껴졌다. 제목이 그녀의 신분이 '가정부'라고 알려주고 있었음에도 그녀의 노동은 억압에 의한 것이라기보다 자발적인 것처럼 보였다. '부엌'이라는 소우주에서 자신만의 고요한 질서를 창조하고 그 안에서 안정감을 느끼는 모습. 아나 안셰르가 그린 다른 작품에도 비슷한 기운이 서려 있었다. 구멍난 천을 기우고, 뜨개질을 하고, 무쇠솥을 열어보고, 아이를 먹이는 반복적인 집안일을 하는 여성들이 보여주는 바지런한 몸짓과 담백한 표정. 행복해 보였다. 반발심과 호기심이 동시에 일었다. '그림이니까. 화가가 의도한 분위기겠지.' 질문이 돋았다. 화가가 집안일 하는 사람을 순한 긍정의 시선으로 바라보기로 선택한 이유가 뭘까? 그 안에서 어떤 가치를 발견했기에?

스카겐에 있는 안셰르 하우스는 아나 안셰르와 남편 미카엘 안셰르가 1884년 구입해 평생을 거주한 공간이다. 부부의 외동딸이자 화가인 헬가 안셰르Helga Ancher 역시 이 집에서 1964년까지 살았고, 그녀의 사망 후 1967년에 공공 박물관이 되었다. 집 구조는 물론 벽에 걸린 액자 하나, 부엌 살림살이 하나까지도 건드리지 않고 그대로 보존한 공간.

친구 예술가들의 초상화를 한 벽 꽉 차게 걸어두어 시선을 압도하는 남쪽 방, P. S. 크뢰위에르의 부고 소식이 1면에 실린 1909년 11월 21일자 일간지 《폴리티켄》이 놓여 있던 미카엘 안셰르 스튜디오 등 집 구석구석 어느 곳 하나 흥미롭지 않은 공간이 없었지만, 내 시선을 가장 오래 붙든 건 부엌이었다.

땔감을 넣어 가열하는 거대한 무쇠 화로, 발길이 하도 많이 닿아 반질반질 윤이 나는 나무 바닥, 선반에 정리된 똑같은 크기의 새하얀 항아리들, 테트리스 게임을 하듯 공간을 알뜰하게 나눠 마련한 식료품 저장실, 바라보고 있으

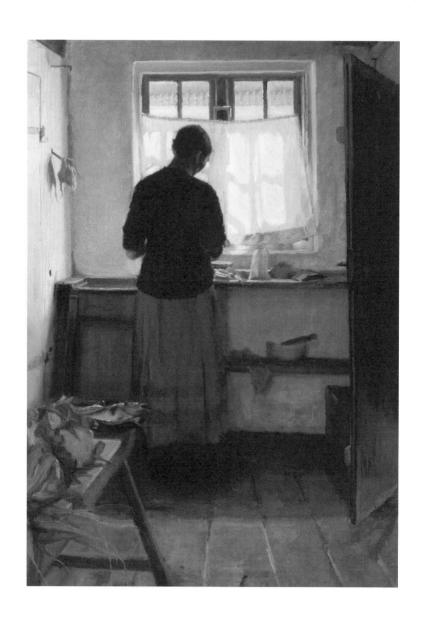

아나 안셰르, 「부엌의 가정부」
1883~1886년, 87.7×68.5cm, 코펜하겐: 히르슈스프룽 컬렉션

면 마음속에서 작고 푸른 소용돌이가 일어나는 파란 문과 살구색 벽……. 그리고 빼놓을 수 없는 빛의 움직임. 스카겐에 처음 도착한 날, 비현실적일 정도로 눈부시던 햇빛은 창문에서부터 벽을 타고 비스듬히 부엌으로 들어와 조용하고 공평하게 모두를 쓰다듬고 있었다. 100여 년 전 어느 날, 자욱한 수증기와 음식 익는 냄새로 가득한 이곳에서 감자를 다듬고, 물을 끓이고, 통통 칼질을 하고 개수대를 비워내는 한 사람의 손길과 몸동작을 생생하게 불러내주었던 빛. 길들임의 시간에 대해 속삭여주었던 빛.

여행을 마치고 한국에 돌아와 전혀 예상치 못했던 순간에 그 빛을 다시 만났다. 취재원으로 만난 시인이자 대안학교 교사 서한영교가 들려준 이야기 속에서.

"20대 때는 원룸, 투룸, 옥탑방, 반지하방…… 수많은 방을 전전했을 뿐 집을 가져본 적이 없어요. 밥은 밖에서 대충 때우고 방에서는 잠깐 눈만 붙이고 나갔죠. 삶이 바쁘니까요. 그렇게 방만 가져본 사람은 손끝의 기술을 잃어요. 집은 방과 달라서 내 손길과 발길이 수없이 닿아야 하고, 눈길이 가야 해요. 그런 시간 끝에 집과 나 사이에 어떤 길이 생겨서 '내 집'이라는 감각이 생기는 거죠. 저는 음악을 좋아하는데, 음악이 이루어지려면 일단 비트가 필요해요. 비트는 동일한 간격을 지닌 소리의 반복을 뜻해요. 여기에 강약이 더해지면 박자가 되고, 거기에 멜로디가 붙으면 노래가 되지요. 저는 집안일이라는 반복적 행위가 삶의 비트를 이룬다고 믿어요. 내 삶에 음악성을 부여하는 근간인 거죠. 지겨울 때도 있죠. 하지만 손끝으로 느끼는 단단하고 구체적인 생의 감각은 살림으로부터 와요."

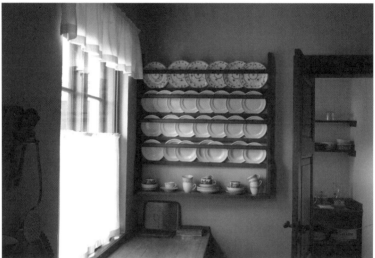

아나 안세르 동상이 있는 안세르 하우스 안뜰과 세간살이가 그대로 보존된 부엌

휘게, 라곰,
소확행

북유럽식 생활 방식을 일컫는 단어 몇 개가 화제다. 휘게^{Hygge}는 안락함을 뜻하는 덴마크어다. 가족, 친구 몇몇과 함께 양초, 벽난로 같은 포근한 빛의 기운 안에서 함께 식사하며 대화하는 순간의 편안한 느낌이 휘게라고 한다. 스웨덴어 라곰^{Lagom} 역시 소박함에 대한 예찬이다. '적당한', '딱 알맞은'이라는 뜻을 지닌 라곰은 거창한 야심보다 작은 성취를 축하하는 태도, 혼자 독차지하려는 욕심보다 구성원과 골고루 적당히 나누는 여유를 뜻한다. 휘게와 라곰은 요즘 SNS에서 가장 많이 보이는 단어 중 하나, 작지만 확실한 행복을 추구한다는 '소확행'의 유행과도 맞닿아 있다.

물론 휘게, 라곰, 소확행이 완전무결한 삶의 자세라고 생각하진 않는다. 표면적 이미지 중에서도 긍정적인 부분만 소비하고 있을 확률이 높다. 영국 저널리스트 마이클 부스가 쓴 북유럽 탐방기 《거의 완벽에 가까운 사람들》을 읽어보면, 정치적으로 예민한 사안이나 치열한 토론이 필요한 대화 소재를 금기시하는 휘게 문화의 자족적이고 폐쇄적인 특징이 잘 설명되어 있다. 그럼에도 불구하고 생존 불안에 대한 자극과 긴장이 일상이 된 한국 사회에서 나고 자란 나에겐 신선한 영감을 주는 삶의 태도임은 분명하다. 그들이 너무 쉽게 자족하는 민족이라면 우리는 집요할 정도로 자기만족을 허락하지 않는 민족이니까.

스카겐 박물관에서 새로이 알게 된 화가 비고 요한센^{Viggo Johansen}의 그림을 보면 휘게, 라곰, 소확행의 정서가 피부로 곧장 스며드는 듯하다.

비고 요한센은 코펜하겐의 덴마크 왕립 미술 아카데미에서 공부하던 시절

에 미카엘 안셰르를 만났다. 1875년 미카엘 안셰르의 권유로 함께 스카겐으로 여행을 와 아나 안셰르의 사촌이었던 마르타 묄레르Martha Møller와 연애 감정을 키우게 된다. 비고와 마르타는 1880년 스카겐 교회에서 결혼식을 올렸고, 여섯 명의 자녀를 출생해 대가족을 이룬다.

이후 비고 요한센은 스카겐 풍경과 어부들 일상도 여럿 남겼지만, 그가 여생에 걸쳐 가장 즐겨 그린 대상은 아내와 여섯 아이들이 집에서 자아내는 실내 정경이었다. 특히 그는 극히 어두운 공간을 밝히는 은은한 촛불과 간접 조명 표현에 관심이 많았다. 아내 마르타가 촛불 아래서 아이들에게 피아노를 가르치는 순간, 거실에 크리스마스트리를 놓고 점등식하는 순간, 동료 예술가 부부와 노란 스탠드 불빛 아래 옹기종기 모여 앉아 대화하는 순간, 야생화를 한 아름 꺾어온 아내 마르타가 화병에 꽃을 꽂는 순간, 아이들이 식탁에 빙 둘러앉아 가운데 화병을 노려보며 저마다 그림 연습을 하는 순간⋯⋯. 비고 요한센은 마음을 훈훈하게 데우는 일상의 여러 순간을 그림으로 남겼다.

휘게, 라곰, 소확행의 공통분모는 무엇일까? 나는 '가꾸다'라는 동사가 떠오른다. 건강한 식재료로 만든 음식, 도자기 그릇 위 정갈한 담음새, 지친 몸을 기대어 누우면 안도감이 느껴지는 공간, 조바심 내지 않는 마음, 서로의 고민을 헤아리는 농밀한 대화⋯⋯. 이런 일은 저절로 되지 않는다. 그 안에 아름다움을 부여하겠다고 선택하고 가꾸어야 가능하다. 타인의 시선이 닿지 않는 오직 나만 아는 공간, 일상의 반경과 몸과 마음, 그리고 관계를 가꾸겠다는 자세, 소박한 생의 감각을 아끼는 태도. 결국 살림하는 마음이다. 아나 안셰르, 비고 요한센 등 북유럽 화가들이 집안일 하는 사람들의 바지런한 몸짓과 담백한 표정, 그들을 가꾼 공간의 질서 정연함을 통해 포착하고자 했던 가치는 아마도 이것 아닐까.

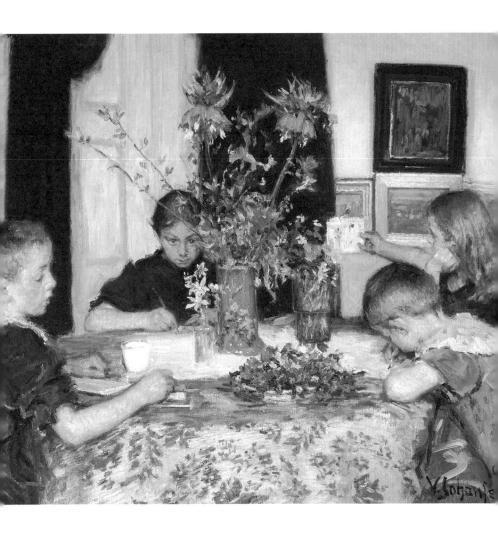

비고 요한센, 「봄꽃을 그리는 아이들」 56×46cm, 1894년, 스카겐: 스카겐 박물관

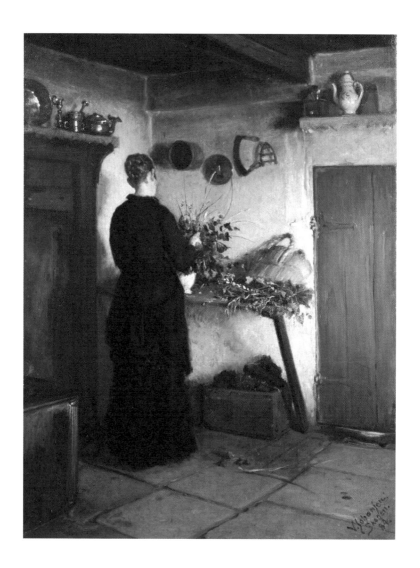

비고 요한센, 「부엌 안, 꽃을 꽂는 화가의 아내」, 1884년, 84.7×64.4cm, 스카겐: 스카겐 박물관

야심이라고는 한 톨도 찾아볼 수 없는 순한 그림들 사이에서 자문했다. 이런 게 행복이 아니라면 무엇을 행복이라 부를 수 있을까. 나에게 집은 어떤 의미인가. 어떤 의미이기에 살림을 해치워야 할 일로만 바라보았던가. 이어지는 질문은 조금 서늘했지만, 피할 순 없었다. 나는 남에게 내보이기 좋은 일에만 열심이었던 것 아닐까. 자기 착취 말고 자기 돌봄을, 나는 해본 적이 있던가.

자기를
돌본다는 것

오래전 일인데도 H의 눈빛이 잊히지 않는다. H를 표현할 단어를 딱 하나만 골라야 한다면 영재 말고 다른 단어를 떠올리기 어렵다. 누구보다 일찍 화려하게 반짝여본 경험이 있는 예술가. 쉬이 꺼지지 않은 불덩이를 품은 사람처럼 일찍부터 재능을 불사르고, 20대 초반에 분야를 옮겨 자신 안의 또 다른 가능성을 탐구하던 중에 우리는 만났다. 일로 만나 이런저런 이야기를 나누며 몇 시간을 함께 보내는 중이었다. 대화 도중 H의 질문에 이런 말을 하게 됐다.

"20대를 돌아보면, 그때 저는 무작정 소진시키고 매달릴 줄만 알았던 때 같아요. 감정이 조금이라도 희미해진다 싶으면 권태로워서 견딜 수가 없었죠. 그때 제 몸, 머리, 마음은 써먹기 위한 무언가였을 뿐 스스로를 돌볼 줄 몰랐어요."

곧장 H가 물었다.

"자신을 돌본다는 게 뭐예요? 어떻게 하는 게 돌보는 거예요?"

철렁, 명치께에서 뭔가가 떨어졌다. 천천히 고개를 들어 H를 바라봤다. 타고난 예술가이면서 동시에 소녀 태를 벗지 못한, 나보다 열 살 어린 아이의 눈엔 분명 물기가 그득했다. 낯선 사람 앞에서 울 순 없으니 참아야 한다는 생각에 쏟아지려는 눈물을 꾹꾹 참고 있는 게 훤히 보였다. 일렁일렁, 흔들림에 전염되었다. H가 처한 구체적인 상황에 대해 이야기 듣지 않았는데도 중요한 이야기는 전부 다 들은 것 같은 기분이었다.

빈센트 반 고흐의 무덤에 다녀온 오래전 여행을 떠올렸다. 귀국을 이틀 앞둔 시점, 파리 방브 벼룩시장에서 우연히 아르헨티나에서 온 시인 샹탈과 이야기 나누었던 순간을.

작은 갤러리를 지키고 있던 샹탈은 내가 바깥에서 쇼윈도 그림을 한참 들여다보고 있으니 먼저 말을 걸며 안으로 들어오라고 했다. 보슬비에 축축해진 몸을 데울 수 있게 따뜻한 차를 내어주었다. 내가 눈을 떼지 못했던 작품은 그녀의 남편이 그린 것이라고 했다. 작은 화랑 책상에 나란히 앉아 그녀는 가족에 대해, 이민자로서의 삶에 대해, 파리의 일상에 대해 이런저런 이야길 들려주었다. 그러다 문득 내게 질문했다. "그런데 넌 눈동자에 슬픔이 왜 그렇게 많니?"

H의 눈을 보면서 샹탈이 내게 던졌던 질문을 떠올렸다. 그때 샹탈도 내 눈에서 많은 이야기를 읽었겠구나. 그때 내 눈도 이러했겠구나, 하고.

목소리를 단단히 여미고 H에게 일러줬다.

"밥을 잘 챙겨 먹는 것도 자기를 돌보는 거예요. 입으로 들어가는 건 좋은 걸로 골라 먹어요. 라면 같은 걸로 때우지 말고."

"마음 서성대면서 새벽까지 깨어 있지 말고, 잠을 자려고 노력하는 것. 그것도 자기를 돌보는 거예요."

"기분이 우울하고 마음이 힘들 때 집에 혼자 있지 말고, 나가서 햇빛이라도 쬐어주세요."

"술에 기대지 마시고요."

"어떤 감정을 너무 오랫동안 끌어안고 있지 마세요. 에이, 그냥 잊어버릴래, 하고 털어내려 노력하는 것. 그것도 나를 돌보는 거고요."

"외로우면 외롭다고 징징거리기도 해야 해요."

이런 사소한 방법도 몰라서 처음 보는 사람에게 질문이라고 내뱉을 수밖에 없는 H가, 그리고 그 시절의 내가 안쓰러워 지침을 늘어놓다가 목울대가 점점 뻐근해졌다. 그날 밤, 집에 돌아와 연거푸 와인을 마셨다. 싸리비로 누가 쓸어대는 것처럼 마음이 서걱서걱했다. 밤이 지나고 다시 돌아온 아침. 신선한 야채를 갈아 마셨다. 밤사이 굳은 근육 곳곳을 공들여 풀었다. 공원에 나가 걸었다. 심호흡을 깊게 했다.

chapter
7

끝내 사라질 것이므로,
더욱 힘껏

C. N. 헤이스브레흐트

◇◇◇◇

　　미술관 여행은 일종의 희비극이다. 정신에는 희극, 육신에는 비극. 감수성에는 축제, 다리와 허리에는 재앙. 유럽에서 미술관 이름에 '국립'이나 '왕립'이란 단어가 들어가면 일단 육신은 바짝 긴장해야 한다. 크기가 굉장할 거란 예고이니까.

　　코펜하겐에 있는 덴마크 국립미술관을 두 번째 방문했던 오후, 나는 정말 지쳐 있었다. 전날 일곱 시간 내리 쉬지 않고 히르슈스프롱 컬렉션과 국립미술관을 돌았지만, 미처 보지 못한 전시실이 남아 다시 한 번 더 찾은 참이었다.

　　다리 근육과 허리 근육이 늘어놓는 호소, 협박, 하소연에 굴하지 않겠노라 굳게 마음을 먹었지만 호기심의 촉이 축 늘어지는 순간이 찾아오고 말았다. 감수성이니 호기심이니 하는 것은 피곤이 다 삼켜버려서 어떤 명화를 봐도 '그놈이 그놈'처럼 느껴지는 순간. 게다가 돌고 있던 관람실은 'European Art 1300-1800'이었다. 화가 개인의 숨결이 느껴지지 않는 주입식 종교화로 그득 채워진 공간. 다시 호기심에 불을 댕기고 싶었지만 부싯돌이 될 만한 그림을

발견하지 못했다. 바로크 거장 루벤스 방까지 게슴츠레한 눈으로 휙 훑고 끝낼 만큼 몸의 피로는 힘이 셌다. 그러던 중,

"와!"

탁, 탁탁, 탁. 머리에서 스파크 튀는 소리가 들렸다. 꾸벅꾸벅 졸던 호기심이 발딱 몸을 일으켰다. 바로크 시대 그림이라기보다 현대 극사실주의 화가의 그림 같았던 코르넬리스 N. 헤이스브레흐트Cornelis Norbertus Gysbrechts의 방이었다.

편지꽂이 액자 밖으로 편지들이 비죽 튀어나와 있다. 걷다가 만 커튼이 화폭 한쪽을 가리고 있다. 찬장 문이 빼꼼히 열려 있다. 종이와 편지부터 액자와 커튼은 물론 네 귀퉁이에 보이는 나무 소재 찬장까지도, 실은 모두 그림이라는 것을 이해하기 위해 한참 동안 멍하니 그 앞에 서 있어야만 했다.

헤이스브레흐트는 17세기 네덜란드 화가로 말년에 4년간 덴마크 왕실 화가로 일하며 걸작 여러 편을 남겼다. 특히 트롱프뢰유(trompe l'oeil, 프랑스어로 '눈속임, 착각을 일으킴'을 뜻한다)의 거장으로 현실과 가상을 마구 넘나드는 그림을 그렸다.

트롱프뢰유 장르 화가는 고대 그리스 화가 파라시오스Parrhasios의 후손들이다. 고대 그리스엔 파라시오스 말고 또 다른 뛰어난 화가가 있었다. 바로 제욱시스Zeuxis. 둘은 누가 최고인지 실력을 겨루기로 했다. 결전의 날, 제욱시스가 휘장을 걷어 포도 넝쿨이 그려져 있는 그림을 보여주니 새들이 날아와 포도를 쪼아 먹으려 했다. 의기양양해진 제욱시스가 파라시오스에게 "자, 이제 휘장을 걷고 자네 그림을 보여주게" 말하며 화폭을 덮은 커튼을 젖힌다. 하지만 그가 잡은 커튼은 파라시오스의 그림이었다. 제욱시스는 새의 눈을 속였

고, 파라시오스는 새의 눈을 속인 화가의 눈을 속였다.

트롱프뢰유의 거장, 헤이스브레흐트의 방에서 난 몸이 근질근질했다. 손을 뻗어 겹겹이 꽂혀 있는 편지지를 바스락바스락 만지고, 화폭 한쪽을 가린 커튼도 확 젖혀버리고, 감질나게 열려 있는 찬장 문도 왈칵 열어버리고 싶다는 충동이 들었다. 화폭 안으로 손을 쑥 집어넣어서 더듬더듬 그 안의 정물을 느껴보고 싶었다. 도저히 멀찌감치 서서 볼 수 없게 만드는 힘. 눈을 믿을 수가 없어 허리를 앞으로 쭉 빼게 만드는 그림.

전시장 한편에 설치된 이젤과 액자 앞에서 '에이, 설마 이젤 다리는 진짜겠지' 했지만 그것까지 그림이라는 것을 겨우겨우 알아차렸을 때(거의 모르고 지나칠 뻔했다), 나는 350년 전에 살았던 이 네덜란드 화가의 능청을 완전히 좋아하게 됐다.

"네가 보는 게 진짜일 거라고 어떻게 확신해?"

슬쩍 질문을 던지며 관람객을 혼란에 빠뜨리겠다는 계산.

특히 액자 뒷면을 그림으로 재현한 「그림의 뒷면」은 철학적 사유가 가득 담긴 현대 화가의 작품처럼 의미심장하기까지 하다. 그림 바깥의 현실(액자)을 화폭 안에 생생하게 재현해 현실과 가상을 모호하게 만들어버린 이 마법 같은 그림은 우리가 가진 눈의 한계, 인식의 한계를 까발리는 적나라한 고발이다.

이 작품을 보면 바니타스 철학의 시조로 알려진 얀 호사르트Jan Gossaert의 「카론델레트의 두 폭 제단화」(1517)도 생각난다. 앞면을 보면 고위 성직자인 카론델레트와 성모 마리아의 일반적인 초상화인데, 뒷면에는 해골과 함께

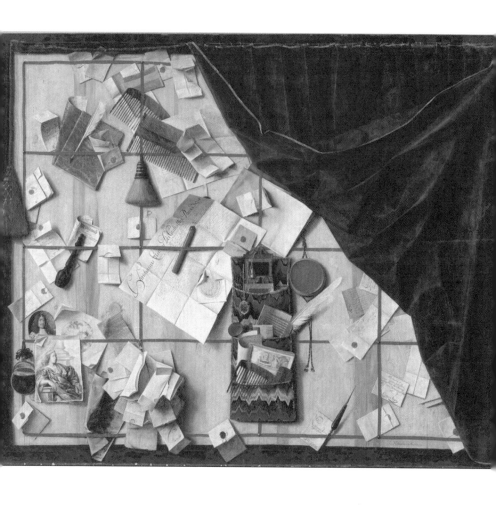

C. N. 헤이스브레흐트, 「트롱프뢰유-편지꽂이와 악보가 있는 판자 칸막이」,
1668년, 28.2x111.9cm, 코펜하겐: 덴마크 국립미술관

C. N. 헤이스브레흐트, 「트롱프뢰유-그릇장」
1665년, 85.1x74.9cm, 코펜하겐: 덴마크 국립미술관

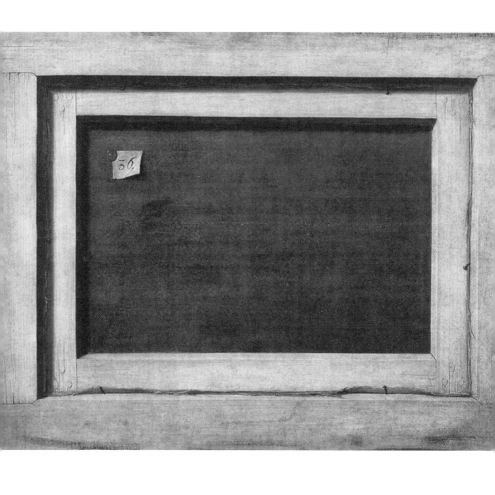

C. N. 헤이스브레흐트, 「트롱프뢰유-그림의 뒷면」
1668~1672년경, 66.6x86.8cm, 코펜하겐: 덴마크 국립미술관

C. N. 헤이스브레흐트, 「트롱프뢰유-작업실 벽과 바니타스 정물화」,
1668년, 166.8x134cm, 코펜하겐: 덴마크 국립미술관

"항상 죽음을 생각하는 자는 모든 것을 쉽게 비웃을 수 있다"라는 라틴어 문구가 새겨져 있다. 앞면의 삶, 뒷면의 죽음. 앞면의 허영, 뒷면의 허무. 메멘토 모리. 부질없는 물질이나 육체에 매달리지 말고 죽음을 기억하며 삶을 사유하라는 메시지.

헤이스브레흐트가 살았던 17세기 네덜란드에서는 바니타스 정물화가 유행하고 있었다. 바니타스는 라틴어로 허영, 덧없음을 뜻한다.

"Vanitas vanitatum omnia vanitas. 헛되고 헛되니 모든 것이 헛되도다."

17세기 바니타스 화가들은 성경의 전도서에 나오는 이 구절에 천착했다. 살아 있는 동안의 부귀영화는 부질없고 헛되다는 메시지를 전하기 위해 정물화 안에 상징을 가득 담았다. 해골은 죽음을, 꺼져가는 촛불이나 넘어진 와인잔은 쇠락을, 시계나 모래시계는 얼마 남지 않은 시간, 여러 종류의 악기는 생명의 일시성, 책은 지식의 무상함을 뜻했다.

바니타스 시대를 살았던 헤이스브레흐트 역시 메멘토 모리 정신을 작품 안에 담았다. 더없이 생생하게 재현된 삶의 물건들 가운데 놓여 있는 해골. 덴마크 국립미술관 헤이스브레흐트 방에서 이 작품과 만났을 때, 히히덕거리다가 어퍼컷을 제대로 얻어맞은 것 같은 느낌이었다.

당연하게 누리던 생, 믿어 의심치 않았던 현실을 기어코 다르게 보게 만들었다. 종국엔 우리가 떠나고 남을 것들에 대해 생각하게 했다.

편지꽂이를 가득 채운 안부를 주고받는 살가운 마음, 닮고 싶어 안달했던 작가의 책과 글, 별것 아닌 작디작은 수집품과 추억, 오래 기억하고 싶은

사랑하는 이들의 얼굴……

이 삶의 증거들이 정말로 부질없다고 누군가 말해버린다면, 서운해서 눈물이 날 것 같다고 생각하면서.

chapter

8

먹는 일에서든
쓰는 일에서든
작은 의미를 구해요

미카엘 안셰르와 구스타브 벤첼 외

여행하며 사진 찍는 걸 좋아한다. 여행자 모드일 때만 발동하는 말랑한 시선이란 게 있어서 여행지에선 사진이 잘 찍히고 재밌다. SNS에 사진을 심심찮게 공유하는데, 나름의 원칙이랄까, 여간해선 공유하지 않는 종목이 있다. 음식 사진이다. 맛있는 음식이 주는 기쁨을 모르진 않는다. 뭉친 속을 슬그머니 풀어놓거나 빈속을 훈훈하게 데우는(그래서 조금 더 살 만하다고 느끼게 하는) 음식의 힘과 온기 역시 알고 있다. 다만 먹는 기쁨보다 더 나누고 싶은 기쁨이 있을 뿐이다.

셈해보니 총 30일 정도 북유럽을 여행하며 미술관 스물두 곳을 다녔다. 하루에 두 끼를 먹으니까 적어도 쉰 끼니 이상 먹은 셈인데, 누군가 "북유럽 음식은 어때?"라고 물으면 머릿속이 하얘진다. 뭘 먹긴 먹었는데 자세한 기억이 없다. 메뉴 이름도 당연히 모른다. 북유럽 화가들에 대해서라면 이렇게 할 말이 많은데.

더듬더듬 기억을 되짚어보니 떠오르는 음식이 두어 가지 있다. 먼저 코펜하겐 외곽에 있는 오르룹고르 미술관에 갔을 때, 갤러리 카페에서 먹은 오픈

샌드위치가 생각난다. 오르룹고르는 우리에겐 동대문디자인플라자(DDP) 건축가로 익숙한 자하 하디드Zaha Hadid의 손길을 느낄 수 있는 공간이다. 끊김없이 유기적으로 이어진 새하얀 미술관 한쪽 구석에서 한 입 베어 문 청어절임 샌드위치 맛은 한마디로 아방가르드, 납득할 수 없었다. 비릿함에 눈물이 지잉 차올랐다. 알코올 도수 40도짜리 덴마크 술 슈납스를 털어 넣어 겨우 비린내를 씻었다.

두 번째 기억나는 메뉴는 노르웨이 가정식이다. 친구 파니의 남자친구인 아구스틴의 이모 이레네가 오슬로에 살고 있어서 그 집에서 5일간 머물며 여행했는데, 이레네가 첫 저녁 식사로 순록 고기 요리를 해주었다. 노르웨이 원주민 사미족은 순록의 뼈, 내장, 피 무엇 하나 버리지 않고 모두 저장해 겨울을 난다고 했다. 불고기처럼 얇게 저민 순록 고기를 들깨국물 같은 고소하고 텁텁한 양념과 함께 볶은 다음 흰 밥, 삶은 브로콜리와 함께 먹는 요리. 이레네는 "자, 이렇게 먹는 거야" 하고 시범도 보여주었다. 밥 위에 순록 고기를 한 점 올린 뒤 빨간 산딸기잼을 약간 더해 한입에 꿀떡. 흰 쌀밥, 삼겹살, 쌈장과 같은 원리인데도, 흰 쌀밥에 무려 달달한 잼을 얹어 먹는다는 게 어찌나 어색하던지. 무엇보다 입안의 낯선 육질에서 자꾸만 루돌프의 맑은 눈망울이 떠올라 마음이 그리 즐겁지 않았다.

맛에 관한 한 나는 보수주의자로 태어나 중도를 향해 가는 중이다. 어릴 때부터 후각이 지나치게 예민하고 비위가 약했다. 자칭 '개코'를 가진 아빠를 꼭 닮은 탓이다. 물컹하거나 꺼끌거리는 촉감, 비린내, 누린내는 물론 낯설다 싶은 모든 감각을 일단 경계했다. 엄마 욕심에 어떻게든 한 숟갈 먹이면 결국 체해서 토하거나, 알레르기 반응으로 밤새 몸을 긁었다. 쌀에서 농약 냄새가 나서 못 먹겠다고 말했던 기억도 있으니 밥상에서 엄마 속을 참 많이도 썩였다. 복장이 터졌을 텐데 엄마는 나를 포기하지 않았다. 갈치 가시를 일일이

발라 하얀 속살만 숟가락에 올려주고, 해물탕 속 꽃게와 새우 역시 모두 까서 입에 넣어주었다. 어떤 식재료든 가장 통통하고 윤기 나는 부분은 나를 주고, 엄마는 오물거리는 내 입을 대견하다는 눈으로 바라봤다. 엄마의 노력 덕에 조금씩 먹는 양이 늘었고, 비쩍 마르고 파리한 소녀 시절을 났다.

하지만 식욕이 생겼다고 해서 곧장 식탐이 생기는 건 아니라서 지금도 먹는 일에 크게 의미를 부여하지 않는다. 별 생각 없이 연달아 고기를 먹고 나면 공장식 사육 환경에 놓인 동물 생각이 나고, 지구 위 모든 사람을 충분히 먹일 곡물을 이미 생산하고 있음에도 식용 동물 사료로 막대한 곡물이 들어가 국제시장 가격이 떨어지지 않는다는(그래서 저개발 국가들이 기아 해결을 위한 내수를 등한시하게 된다는), 어느 책에서 읽은 이야기도 기억난다. 종종 몇 달씩, 때론 1년 정도 고기를 먹지 않는 페스코 베지터리언으로 살기도 한다. 그래 봤자 잠깐의 죄책감이다. 바쁘면 별 생각이 없어진다. 일단 밥 해 먹는 시간을 제일 먼저 줄인다. 스스로를 돌본다는 마음으로 정성껏 챙겨 먹어야 한다는 생각과 바빠 죽겠으니 대충 때우자는 생각이 자주 싸운다. 밥에 관해 나는 아직도 정리해야 할 기억의 우물이 많다.

어쩌면 주인공일지도 모를, 식탁

플라톤과 아리스토텔레스는 시각과 청각을 이성적, 남성적 감각으로 추켜세우고, 미각과 후각을 동물적, 여성적인 열등한 감각으로 여겼다고 한다. 쾌락과 고통에 밀접하게 연관되어 이성의 활동을 위협할 수 있기 때문이었다. 하지만 고대 철학자들이 만들어놓은 위계를 보란 듯이 깬 화가들이 있었다.

먼저 레오나르도 다 빈치를 빼놓을 수 없다. 젊은 시절 그림을 배우면서 시간을 쪼개 피렌체 베키오 다리 옆에 있는 식당 주방에서 일한 그는, 후에 보티첼리와 함께 '산드로와 레오나르도의 세 마리 개구리'라는 식당을 차려 각종 난해한 요리를 선보이는 요리사로 활동했다. 식당은 금세 문을 닫았다. 3년 동안 일자리를 찾지 못하다 밀라노 대공인 루도비코 스포르차Ludovico Sforza 밑에서 궁전 연회 담당자가 된다. 이 시기 기상천외한 각종 주방 기구를 발명했다. 후추를 가는 페퍼 밀, 장작을 화덕으로 옮기는 컨베이어 벨트, 자동 바비큐 장치, 온수 보일러, 바람을 이용한 빵 자르개, 믹서기, 주방 내부용 스프링클러, 삶은 계란 슬라이서, 왼손잡이용 병따개, 마늘 빻는 기구, 스파게티 면, 삼지창 포크 등이 모두 레오나르도 다 빈치 발명품 목록에 들어 있을 정도다.

책《레오나르도 다 빈치, 한 천재의 은밀한 취미》에 따르면, 레오나르도 다 빈치의 대표작인 「최후의 만찬」은 종교화지만 총 3년에 걸친 제작 기간 중 2년 9개월을 예수와 제자들이 마지막 만찬에서 어떤 음식을 먹었을지 상상하고, 실제로 그림에 놓을 후보 메뉴를 직접 조리해 맛보는 데 썼다고 한다.

르네상스 이후 화가들은 식탁 위 먹거리와 사람들의 식사 장면을 그려내는 데 본격적인 관심을 드러냈다. 배가 갈린 채 푸줏간에 거꾸로 매달린 소를 그린 렘브란트Rembrandt, 샤임 수틴Chaim Soutine, 프랜시스 베이컨Francis Bacon부터 서민의 부엌을 그린 요하네스 페르메이르와 빈센트 반 고흐까지, 먹거리와 먹는 행위를 그려냄으로써 더 높은 차원의 메시지를 던지고자 했던 화가의 사례는 미술사에서 쉽게 발견할 수 있다. 초현실주의 화가 살바도르 달리Salvador Dali는 한때 요리사가 되길 꿈꾼 알아주는 미식가였다. 그림 안에 식재료가 모티브로 등장할 때도 많았고, 1973년에는 아내의 이름을 딴 요리책《갈라의 저녁 식사》를 출간하기까지 했다.

북유럽 화가들의 관심사도 크게 다르지 않다. 얼마나 먹는 장면을 담은 작품이 많은지 스카겐 박물관이 2017년에 〈식탁에서―사람, 음식 그리고 정물화〉라는 제목의 특별전을 열었을 정도다. 이 전시는 사람을 모이게 하는 존재였으나 그간 제대로 조명받지 못한 식탁을 '일상의 중심'으로 재정의했다. 식탁이 등장한 다양한 인물화, 실내화, 정물화 등을 한자리에 모아놓고 보면, 식탁이 단순히 먹는 기쁨을 누리는 공간일 뿐 아니라 각 개인의 아이덴티티, 젠더, 우정, 가족, 예절 등이 드러나는 공간이라는 사실을 깨닫는다는 게 전시의 기획 의도였다.

아나 안셰르 부부와 딸 헬가, P. S. 크뢰위에르, 크리스티안 크로그, 비고 요한센까지 내가 좋아하는 스카겐 화가들이 모두 한 화폭에 등장하는 「만만세!」는 아마도 우리가 꿈꾸는 가장 이상적인 식사 모습일 것이다. 아껴놓았던 크리스탈 잔과 도자기를 꺼내 정성껏 상을 차리고, 뜻이 통하는 사람들과 함께 웃으며 나누는 순간. 서로 입안에서 느껴지는 감각을 각자의 언어로 표현하며 즐긴다. 이때 '먹다'는 '속하다'의 의미를 띈다. 음식을 나누며 서로가 서로에게 속해 있음에 안도하는 시간. 든든한 뒷배를 확인하며 다가올 날들을 마주할 진취적인 힘을 얻는다. 우리말의 '식구'가 그러하듯 영어에서 동반자, 동행, 친구를 뜻하는 'companion'은 함께 빵 먹는 사이를 뜻한다.

코펜하겐을 등지고 외딴 해변 마을에 자신들만의 공동체를 꾸린 스카겐 화가들이 테이블에 모여 식사를 함께하며 결속력을 다지는 순간을 P. S. 크뢰위에르는 즐겨 그렸다. 아내 마리 크뢰위에르, 작가 오토 벤손Otto Benzon과 함께 아침 식사하는 장면을 그린 「아침 식사. 화가와 그의 아내 그리고 작가 오토 벤손」이나 아나 안셰르 아버지가 운영했던 브뢴둠 호텔에 한꺼번에 모여 점심을 먹는 스카겐 화가들을 그린 「브뢴둠 호텔에서의 화가들의 오찬」이 그 예다.

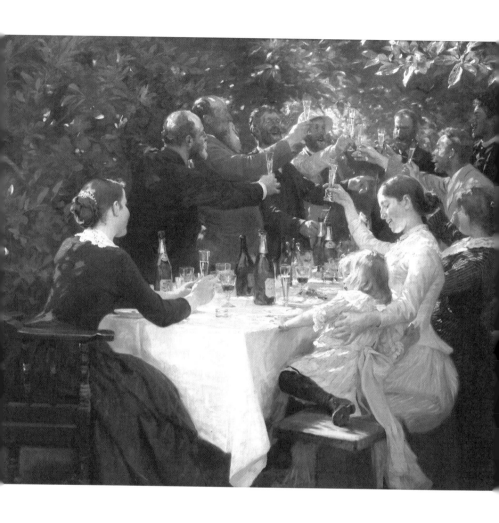

P. S. 크뢰위에르, 「만만세!」 1888년, 134.5×165.6cm, 예테보리: 예테보리 미술관

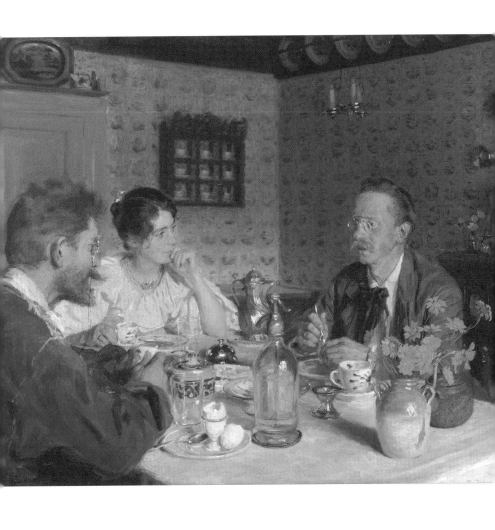

P. S. 크뢰위에르, 「아침 식사. 화가와 그의 아내 그리고 작가 오토 벤손」,
1893년, 39.2×50cm, 코펜하겐: 히르슈스프룽 컬렉션

미카엘 안셰르가 그린 「사냥 전의 아침 식사」에서 '먹다'는 '채우다'에 가깝다. 사냥 채비를 마치고, 짐짓 근엄한 표정으로 빵을 자른다. 한입 얻어먹기 위해 발치에서 간절한 시선을 보내는 반려견에게 신경 쓸 여력까지 없다. 힘쓰기 위해 먹는다. 이때 음식은 연료다. 먹는 행위의 감각적 쾌락보다 배를 채운다는 목적이 앞선다. 혼자 먹는 밥은 대체로 이렇다. 오직 자기 자신을 위해 식재료를 고르고 다듬고 조리하는 과정은 다른 누군가와 함께 먹기 위한 밥을 준비할 때와 달리 더 번거롭고 시간 낭비처럼 느껴지기도 한다. 간편히 때울 수 있다면 대개 그렇게 한다. 혼자 먹는 밥상을 차리면서 식재료를 엄선하고, 손수 재료를 다듬으며 촉감을 느끼고, 시간을 들여 조리하고, 좋은 도자기 그릇에 담아내는 사람이라면, 아마 그는 가장 높은 단계의 자존감을 가지고 있지 않을까. 언젠가 도달하길 꿈꾸지만 나에겐 아직 요원한 경지다.

몸의 허기보다 마음의 허기를 채우고 싶을 때 생각나는 건 역시 집밥이다. 노르웨이 화가 구스타브 벤첼Gustav Wentzel이 그린 「아침 식사 1 - 화가의 어머니와 동생」, 「아침 식사 2 - 화가의 가족」은 화가 본인의 가족이 식탁에서 밥 먹는 모습을 담았을 뿐인데, 명치 안쪽, 자주 헛헛해지는 '거기'가 먼저 반응한 그림이다. 어찌할 수 없는 포근함에 전염되어버렸다. 시끄럽고 날카로운 바깥세상으로 나가기 전, 살 부비며 사는 가족과 둥글게 불빛 둘레에 모여 소박한 밥을 나누는 모습은 애틋하고 조금은 눈물겹기도 하다.

엄마를 밥하는 존재로 묶어놓으면서 구성원을 더 만족시키라고 부추기는 '엄마 손맛 찬양'에 일조하고 싶은 마음은 전혀 없다. 엄마도 요리를 못하거나 싫어할 수 있다. 집밥은 때 되었다고 저절로 생기지 않고, 누군가(대개 엄마)의 희생과 노동의 결과로 만들어진다는 사실도 안다. 차려진 식탁 너머의 시간을 딸인 나는 숱하게 보아왔다. 그렇다고 사 먹는 밥과 다른 차원의 정서

적 충족이 집밥에 있다는 사실을 부정하진 못하겠다. 일단 내 몸의 기억이 그렇다. 1인용 트레이에 밥, 된장국, 호박무침이나 멸치볶음 같은 밑반찬 몇 가지, 제육볶음이나 오징어볶음 같은 주메뉴 한 가지를 내어주는 집밥 식당에서 우리는 '집밥 같은 것'을 살 수 있지만, 진짜 집밥은 아니라는 걸 주방장부터 손님까지 모두가 안다. 반대로 반찬가게에서 사온 음식을 데우거나 양념을 조금 더해 차려도 우리 집 주방을 거쳐 가족과 먹으면 집밥의 지위를 얻는다. 집밥의 핵심이 '밥'에 있지 않고 '집'과 '관계'에 있다는 방증이다. 돈을 주면 뭐든 얻을 수 있는 세상에서 결코 돈만 써서는 도달할 수 없는 무언가를 가족과 나눈다는 감각, 우리가 집밥에서 위안을 얻는 이유는 바로 이 감각 때문 아닐까.

17세기식
먹스타그램

예테보리 미술관을 찾았을 땐 '정물화의 벽'을 보고 큐레이터의 재치에 감탄했다. 17세기 네덜란드와 플랑드르 화가들이 즐겨 그린 아침 식사 정물화와 현대 북유럽 작가들의 컨템퍼러리 작품을 함께 배치했는데, 그 어우러짐이 약간은 충격적이기까지 했다. 일차적으로는 이미지만 봐서는 현대 작품이 뭔지 골라내기 어려웠기 때문이고(어쩌면 그렇게 한 몸처럼 어우러지는지!), 다음으로는 사물 과잉 시대의 피곤이 피부로 스며들었기 때문이다.

'정물화의 벽'을 보는 순간 떠오른 건 SNS에 범람하는 '먹스타그램', '먹방' '인증샷'이었다. 윤기가 흐르는 과일, 반짝이는 은접시 위에서 우윳빛 속살을 탱탱하게 뽐내는 생굴, 투명한 크리스탈 잔을 채운 형형색색 마실거리, 마치

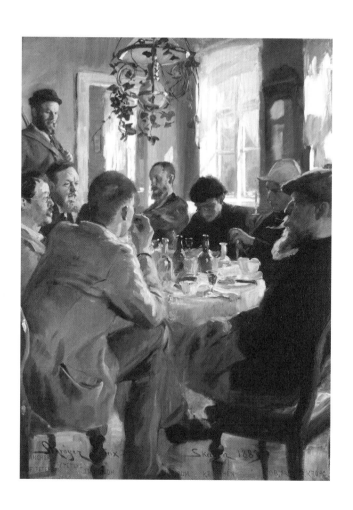

P. S. 크뢰위에르, 「브뢴둠 호텔에서의 화가들의 오찬」,
1883년, 82×61cm, 스카겐: 스카겐 박물관

미카엘 안세르, 「사냥 전의 아침 식사」
1903년, 48.2×56.8cm, 스카겐: 스카겐 박물관

구스타브 벤첼, 「아침 식사 1 - 화가의 어머니와 동생」
1882년, 101×137.5cm, 오슬로: 국립 미술, 건축, 디자인 박물관

구스타브 벤첼, 「아침 식사 2 - 화가의 가족」
1885년, 126×141.8cm, 오슬로: 국립 미술, 건축, 디자인 박물관

누군가 껍질을 까다 잠시 자리를 비운 것처럼 연출한 레몬, 둥그스름 구수한 빵과 곁들이는 기름진 청어……. 왕성한 식욕을 축복(권장)하고 풍요로움에 찬미를 보내는 듯 느껴진다. 하지만 17세기 네덜란드 정물화에 숨겨진 속뜻을 찬찬히 들여다보면 오히려 정반대의 목소리가 들려온다.

17세기, 국제 교역으로 부를 쌓아 신흥 권력으로 떠오른 네덜란드 상인들은 자신들의 존재감을 어느 정도 뽐내고 싶으면서도 사치와 부패 척결을 내건 칼뱅교 교리에 부합하려 했다. 칼뱅교는 직업에 귀천은 없으며 각 개인이 부여받은 직업을 얼마나 성실히 수행하는지 여부로 구원받을 수 있다는 '소명' 개념을 가르쳤기 때문이다. 기존 카톨릭에서는 부도덕한 일로 비난받았던 상업 행위도 청렴하게 소명 의식으로 임하면 문제없다는 신호였다. 네덜란드 상인에게 칼뱅교는 영혼의 보호막이었다. 당시 화가들은 칼뱅교가 강조하는 소명, 노동 윤리, 청렴, 높은 도덕 수준에 대한 메시지를 구교의 종교적 상징 대신 일상 속 사물로 기막히게 대체했고, 이 덕에 17세기 네덜란드에서 정물화는 대중적 장르가 된다. 일종의 변형된 종교화로 기능한 것이다.

때문에 아침 식사 정물화 속 사물은 감각적 외양을 뽐내기 위해 그 자리에 있는 것이 아니라 상징과 은유로 존재한다. 오렌지는 성모 마리아의 상징, 포도는 다산과 풍요의 상징, 당시 비싼 식자재였던 굴과 레몬은 성과 욕망의 상징, 칼은 판단력과 분별력의 상징, 숙성시켜 먹는 모과는 지혜로운 노년의 상징 등등, 두꺼운 도상학 사전이 있어야 각 요소의 속뜻을 이해할 수 있을 정도다. 밑바탕에 흐르는 메시지는 같은 시기 유행한 바니타스 정물화와 비슷하다. '많은 걸 욕망하면 뭐해, 어차피 잠깐뿐인 환희인 걸. 인생은 무상하고 죽음은 언제 찾아올지 몰라. 이 허망함을 잊지 말자.'

예테보리 미술관 정물화 벽 앞에서 상상했다. 만약 이 화가들이 21세기로 와 먹스타그램 인증샷 행렬을 본다면 어떤 반응을 보일까? 바보 같은 질문인

17세기 정물화와 현대 북유럽 컨템퍼러리 작품을 절묘하게 배치한 예테보리 미술관

가? 하지만 궁금하다. 밥상머리에서 대의의 잣대를 휘두르며 콩알 하나에까지 의미 부여하는 사람도 견디기 어렵겠지만, 자신의 입으로 들어가는 먹거리가 거쳐온 과정이나 의미에는 관심조차 없고 "맛있어", "예뻐", "근사해" 같은 산발적 반응만 끝없이 늘어놓는 사람도 견디기 쉽지 않다. 의미 과잉만큼 의미 없음의 과잉 역시 피곤하다.

정물화 벽 속, 시선을 압도하는 수많은 사물을 바라보며 생각했다. 허기와 부족과 필요를 발명해내는 요란한 쭉정이를 골라내고, 내가 삶과 맞부딪쳐 겨우 얻어낸 단단한 알곡을 건네는 사람이 되고 싶다고. 작은 의미를 구하고 싶다고. 먹는 일에서든, 쓰는 일에서든.

chapter
9

역할과 노릇에
갇히지는 말아요

하리에트 바케르

◇◇◇◇

"그래서…… 시부모님 아침은 차려드렸고?"

"그래서"라고 말하고 큼큼 목을 가다듬는 1초 사이에 엄마는 다른 사람이 되어 있었다. 글 쓰는 딸이 사회에서 제 몫 하고 있음을 확인하는 게 즐거워 질문을 쏟아낼 땐 분명 우리 엄마였는데, 갑자기 경직된 목소리로 명절에 아침상을 차려내는 며느리인지 묻는 낯선 존재로 둔갑해 있었다. 남편이나 나나 고등학생 때부터 아침을 안 먹는다. 엄마는 이 사실을 이미 잘 알고 있다.

"엄마, 우리 둘 다 아침 안 먹잖아. 시부모님이 알아서 잘 챙겨 드셔."
"너는 안 먹어도 차려드려야지."
"왜?"
"어? 뭐가 왜야. 며느리니까."
"엄마는 사위한테 아침 차려달라고 안 하잖아?"
"야! 며느리랑 사위랑 같냐."

엄마의 마지막 문장은 명령문 같기도 했고, 의문문 같기도 했다. 억지로 쥐어짠 단호함과 의외의 웃음이 동시에 느껴졌다. 두 개의 자아가 힘 겨루기 중이었다. "여자는 그래야 한다더라"라는 윗세대 말에는 어찌 되었든 순종하는 게 낫다고 믿는 참한 며느리 자아 1번과, "며느리와 사위가 같지 뭐가 다르냐!"라며 쌈닭이 되어 날뛸 딸년의 예상 반응을 은근히 기대하는 반골 기질 자아 2번이 교통정리가 되지 않은 채 동시에 튀어 나온 것이다. 엄마의 평생은 이 두 자아의 전쟁터였다.

지금도 선연히 떠오르는 장면이 하나 있다. 어릴 때 큰댁에 가서 명절 제사를 지내고 나면 남녀가 따로 앉아 밥을 먹었다. 손녀들은 밥상 차리고, 밥상 물리고, 설거지하고, 과일 깎는 일에 투입되었고, 손자들은 거실에 남아 어른들 말 상대를 하며 깎아놓은 과일을 먹었다. 아들 둘을 낳은 큰어머니 목소리가 언제나 가장 컸고, 딸 둘을 낳은 우리 엄마는 목소리 내는 일이 거의 없었다.

"삼촌네는 아들이 없으니까 나중에 우리 둘째한테 제사 지내달라고 그래야겠네. 양자로 가야 하는 거 아닌가 몰라" 하면서 우리 집의 아들 없음을 공공연한 하자로 다루는 사람은 대개 큰어머니였다. 엄마는 반격하지 못했다. 엄마에게 시댁은 1번 자아만 허락되는 공간이었다.

딸의 자리 역시 녹록지 않긴 마찬가지였다. 엄마가 열두 살이었을 때, 하나 있는 오빠가 큰 교통사고를 당해 외할머니가 병 수발을 하느라 거의 1년 정도 집을 떠나 있었다. 이듬해 무렵엔 동생들을 데리고 학교가 있는 도시로 나가 자취를 해야 했다. 식구들을 돌보고 먹일 임무는 곧잘 엄마의 것이 되었다. 큰딸이니까. 딸의 본분이 그거니까. 새벽마다 홀로 아궁이 앞에 섰다. 할 줄 아는 음식이 없었다. 막막함은 공포가 됐다. 그때부터 엄마에게 밥과 살림은 부담스럽고, 도망가고 싶고, 자신 없는 무엇이었다.

'아들 낳기'라는 며느리의 중요 과업과 '밥과 살림 잘하기'라는 딸의 중요 과업 양쪽에서 모두 부족하다는 자기 인식은 오랫동안 엄마를 주눅 들게 했고, 서럽게 했다. 엄마는 딸과 아들을, 며느리와 사위를 다르게 대접한 가부장제의 피해자였다. 동시에 자신을 오랫동안 괴롭히고 옥죈 규범을 자신도 모르는 사이에 자녀 세대로 옮기는 전달자가 되기도 했다.

엄마의 1, 2번 자아는 가끔 이상한 방식으로 뒤섞였다. 중고등학생 시절에 소파에 엎드려 만화책을 보고 있으면 문득 "딸내미가 둘이나 있으면 뭐해? 집안일 하나 도와주지 않는데!" 나무라는 엄마의 날카로운 목소리가 종종 등에 꽂혔다. 딸은 가사 노동 일손으로서 존재 의미가 있다는 발언이었다. 엄마가 1번 자아일 때 내뱉는 많은 말은 대부분 외부로부터 주입된 것이었다. 엄마는 듣고 자란 대로 옮겼다. 엄마의 입에서 반복 재생산되는 낡은 관념은 시끄러운 소음을 일으키며 헛바퀴 돌 뿐 내 안으로 파고들진 못했다.

반면, 엄마는 나와 단둘이 조금이라도 내밀한 대화를 나눌 기회가 생기면 언제나 이런 말을 했다. "네 인생은 네 것이니까 스스로 선택하고 책임져", "이놈 저놈 다 만나봐야 좋은 남자 보는 눈 생겨", "여자도 능력 있으면 결혼 안 하고 혼자 살아도 돼." 보수적 규범에서 탈피하길 비밀스레 꿈꿨던 엄마의 2번 자아는 신기할 정도로 나에게 깊은 영향을 미쳤다.

곰곰 생각해보면 엄마는 본인이 강요받았던 전통적인 딸 노릇 너머에 무엇이 있는지, 나를 독립적으로 키우면서 간접적으로 확인했던 것 같다. '이래도 되나?' 조마조마하던 마음을 차차 내려놓고 '이래도 되는구나' 안심하며 나를 자꾸 넓은 세상으로 내보냈다.

사회가 요구하는 딸, 며느리 역할을 무리 없이 수행해 가정의 평화를 지키고 싶다는 의지(자아 1번)와 틀에서 벗어나 온전한 나로 살고 싶다는 의지(자아 2번)가 만약 외나무다리에서 만나 담판을 지어야 하는 상황이 벌어진다면,

엄마는 어떤 최후의 선택을 할까? 그리고 만약 내가 그런 선택을 내려야 하는 순간을 맞이한다면, 나는 어떤 선택을 할까? 오슬로 국립 미술, 건축, 디자인 박물관과 베르겐 KODE 미술관에서 만난 하리에트 바케르Harriet Backer가 나에게 이런 질문을 심어놓았다.

1845년에 태어난 하리에트 바케르는 노르웨이는 물론 유럽 전역에서 가장 선구적인 활동을 펼친 여성 화가다. 부유한 가정 환경 덕에 교육받을 기회를 얻었다. 어릴 때부터 가정 교육으로 미술과 음악을 배운 하리에트는 열한 살이던 1856년에 오슬로에 있는 사립 여학교인 하르트비 니센스 학교에 입학했다. 여학생이 들어갈 수 있는 고등교육 학교가 그곳뿐이었다. 하리에트는 언어에 뛰어난 재능이 있어 독일어, 프랑스어, 이탈리아어, 영어를 익혔다.

덕분에 20대 초반 해외 곳곳을 여행할 수 있었다. 각 도시 주요 미술관에서 마음에 드는 작품을 발견하면, 그 앞에서 몇 시간씩 머물며 따라 그렸다. 이후 화가의 꿈을 갖게 된 하리에트는 여성에게는 드물게 주어졌던 미술 교육 기회를 찾아다니며 집요하게 배웠다.

1871년부터 1874년 사이에 오슬로에서 화가 크누드 베르그슬리엔Knud Bergslien 제자로 공부했고, 프랑스 화가 레옹 보나Léon Bonnat에게도 배웠다. 29세가 된 1874년에는 더 체계적인 미술 교육을 받기 위해 독일 뮌헨으로 떠난다. 뮌헨에서도 여학생은 정규 수업에 참석할 권리가 없었다. 하리에트는 별도로 개인 교습을 조직해 실력을 키워갔다.

하리에트가 뮌헨에서 공부하던 1877년, 아버지가 돌아가셨다는 급작스런 비보가 도착한다. 어머니는 딸에게 공부를 중단하고 집으로 돌아올 것을 명한다. 하지만 하리에트는 자신의 소명은 예술가가 되는 것이며, 가족을 돌보는 딸의 의무를 다하는 것보다 소명이 더 중요하다고 답장을 보낸다. 그리고

얼마 지난 후 대표작 「작별」을 완성했다.

그림 속 딸은 부모의 집을 막 떠나려는 중이다. 짐꾼은 여행 가방을 옮기느라 분주하고, 세 식구는 슬픔에 잠겨 있다. 양손으로 딸을 붙잡은 아버지의 빨개진 코끝도 시선을 사로잡지만, 무엇보다 눈길을 끄는 건 손수건에 얼굴을 파묻고 흐느끼는 어머니다. 어깨의 들썩임, 눈물을 훔쳐내는 손가락의 움직임까지 느껴질 듯 생생하게 포착한 작별의 순간.

울고 있는 부모를 두고 떠나야 하는 딸의 심경은 복잡하다. 염려, 미안함, 슬픔, 두려움……. 마음에 들고 나는 수많은 감정을 드러내놓을 수 없어 입을 굳게 다문다. 하고 싶은 말이 없어서가 아니라 너무 많아서 말문이 막히는 상황.

'어떻게 그 와중에 딸이 되는 것보다 화가가 되는 것이 중요하다고 말할 수 있지? 내가 모르는 부모님과의 불화가 있었던 것 아닐까?'

사실 이 작품을 보기 전까지 나는 하리에트 바케르의 선택을 잘 이해하지 못했다. 그녀의 선택을 사랑 없음의 증거로 여겼다. 하지만 「작별」 속 딸의 얼굴 위로 흐르는 이루 말할 수 없이 복잡한 감정을 보고 나니, 하리에트 바케르가 어머니의 기대를 내치기까지 보냈을 번뇌와 자책의 시간이 그려졌다.

하리에트 바케르는 어머니의 곁을 지키는 대신 파리로 가 계속 훈련했다. 인상파 화가들에게 자극을 받아 빛을 다루는 테크닉을 연마했고, 이후 여러 미술전에서 수상하며 화가로서의 입지를 확실히 다진다.

1888년 모국으로 돌아와 완전한 전성기를 누리며 대표작을 쏟아냈고, 1892년부터는 미술 교육 기회가 적은 여학생들을 모아 그림을 가르치기 시작한다. 하리에트 바케르의 개인 교습은 이후 학교로 발전되어 1910년까지

하리에트 바케르, 「작별」, 1878년, 80.6×99.3cm,
오슬로: 국립 미술, 건축, 디자인 박물관

운영되었다. 1932년 86세의 나이로 사망할 때까지 하리에트는 그리기를 멈추지 않았다. 어머니에게 보낸 편지가 거짓된 게 아니었음을 생애 전체를 통해 증명한 것이다.

질문의 방향을 이제 나에게로 돌려본다. 나라면 엄마가 나를 필요로 할 때 착한 딸 되기를 거부할 수 있을까? 딸로서의 나보다 작가로서의 내가 더 중요하다며 단호해질 수 있을까?

가부장제 족쇄 안에서 식구들 뒤치다꺼리와 살림에 매여 고생한 엄마의 일생을 아는 나는 선뜻 대답할 수가 없다. 슬플 일 많았던 엄마를 기쁘게 하고 싶다는 질긴 자매애가 내 안에 있다. 그걸 버리는 상상만으로도 마음이 시큰하다.

> 한때 딸들이었던 사람들은 그렇다. 엄마 따라서 눈물의 방에 갇혀보았기에 안다. 나지막한 신음 소리. 그곳에서 오래 있으면 들린다. 서로서로 얼굴을 비춰보는 신통력이 생긴다.
> _은유,《싸울 때마다 투명해진다》부분

하리에트 바케르가 그린 「타눔 교회에서의 세례」를 본다. 교회 안쪽에서 입구를 바라보는 소녀의 시선을 따라 쭉 뻗은 통로를 지나간다. 세례식에 참석하기 위해 아이를 안고 막 교회로 들어오는 젊은 엄마, 그리고 그녀의 뒤를 바짝 따르는 후덕한 중년 여성이 보인다. 소녀는 저보다 앞서 산 세대 여성들을 골똘히 바라보며 무슨 생각을 할까. 무엇을 배우고 무엇을 거역하고자 할까. 뒤를 지키고 있는 중년 여성은 어떨까. 앞장선 어리고 가능성 많은 여성의 앞날을 어떤 말로 축복하고 있을까.

1920년경 스튜디오에서 촬영한 하리에트 바케르의 모습

하리에트 바케르, 「타눔 교회에서의 세례」 1892년, 110.8×143cm, 오슬로: 국립 미술, 건축, 디자인 박물관

이 그림을 보는 동안 나는 고개 돌린 소녀가 되었다가, 아이 안은 엄마가 되었다가, 자신은 누려보지 못한 자유를 누리는 딸들을 축복하는 중년 어머니가 된다. '엄마처럼은 살지 않을 거야' 외쳤던 내 소녀 시절과, 새벽마다 아궁이 앞에 섰던 엄마의 열두 살 시절과, "네 인생은 네 것이니까 스스로 선택하고 책임져" 되뇌던 그 옛적 엄마 목소리와 만난다.

chapter
10

안도감이 느껴지는
자기만의 방이 있나요?

칼 라르손

◇◇◇◇
　　　.

　　스톡홀름 티엘 갤러리에 갔을 때의 일이다. 칼 라르손Carl Larsson에 헌정된
전시실에서 그의 작품들을 보다가 나도 모르게 이 말이 툭 튀어나왔다. "이
집, 청소는 누가 하나?"

　　칼 라르손은 화사하고 깔끔한 실내 정경과 유쾌한 가정생활을 담은 수채
화로 세계적 명성을 얻은 스웨덴 화가다. 인물에서 느껴지는 생동감과 율동
감, 풍부하고 따스한 색감, 일상 공간 구석구석을 돌아보는 애정 어린 시선,
무엇보다 감탄을 자아내는 수채화 테크닉까지 한눈에 보아도 칼 라르손 그
림의 장점은 분명하다. 그런데 뭔가 미심쩍었다. 크리스마스 카드 속 일러스
트처럼 순도가 지나치게 높아서 입체감을 잃은 일상성이라고 해야 할까. 반
짝이는 일상을 유지하기 위한 수고로움의 무게를 모두 제거하는 바람에 평
면적이 되어버린 행복이라 해야 할까.

　　17세기 네덜란드 장르화부터 북유럽 근대 회화까지, 개인의 내밀한 공간
과 시간을 긍정적으로 그려내는 그림을 좋아하면서도 살림, 집밥, 일상성 이
런 단어를 쓸 때면 심경이 다소 복잡하다. 누군가에게는 이 말이 억압이기 때

문이다. 선택의 여지없이 '밥순이' 자리로 끌려간 사람에게 집이 낭만적 공간일 리 없다.

"나는 평범한 집안에서 태어났지만 어렸을 적에 이미 그것을 알았다. 밥상에는 깍두기를 먹는 사람과 깍두기 국물을 먹는 사람이 따로 있다는 것을. 그것이 역할이든 윤리든 취향이든 그냥 버릴 수 없는 아까운 '깍두기 국물'의 세계를 아는 사람과 그러지 않은 사람이 있다는 것이다." 여성학자 정희진의 《정희진처럼 읽기》 속 문장처럼 나 역시 어릴 때부터 자연스레 체득했다. 희생, 헌신, 모성 같은 거대한 말이 아니라 깍두기 국물, 깎아주고 남은 사과 깡탱이, 발라주고 남은 갈치 지느러미, 등굣길이면 식탁 위에 언제나 놓여 있던 도시락에서 엄마를 배웠다.

오랫동안 이렇게 말해왔다. "그러니까 여자도 어떻게든 일을 해야 돼." 경제활동을 해야만 동등한 존엄을 누릴 수 있는 세상이라고 믿었다. '취집'하는 여자가 많아졌다는 신문 기사를 읽을 때 속으로 그들을 한심하게 여긴 적도 있다. 스스로 사회의 일원으로 설 생각을 안 하고 누구의 아내, 누구의 엄마로만 살겠다니, 어떻게 그런 결정을 할 수 있는지 의아했다. (지금 돌이켜보면 편협한 시각으로 함부로 남의 인생을 재단하고 평가한 내가 참 바보 같다.)

이런 사고방식에는 중대한 결함이 있었다. 그건 바로 집안일은 가치가 떨어진다는 전제다. 여자든 남자든 가급적 발목 잡히지 말아야 할 일, 남에게 미룰 수 있으면 최대한 미뤄도 괜찮은 일, 돈 안 되는 일, 바깥의 빛나는 일들보다는 어쨌든 하찮은 일. 성장하는 내내 성적, 연봉 어느 쪽에서도 '아들들'에게 밀리지 않고 싶었다. 거기에만 사력을 다한 나머지 살림하는 사람을 집순이로 폄하하는 사회의 가치 판단 기준을 내면화했다. 그 사실을 알아차리지도 못한 채 오랜 시간 스스로를 연료 삼아 달렸다.

내 몸과 마음 구석구석 배어 있는 경쟁심, 성과주의, 완벽주의, 수행 불안

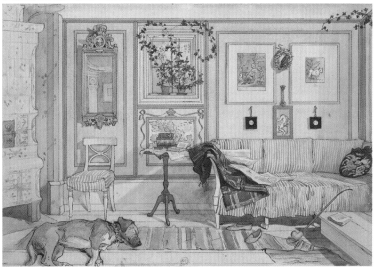

위 칼 라르손, 「부엌, 《집》 중에서」, 1898년경, 32×43cm, 스톡홀름: 국립미술관
아래 칼 라르손, 「아늑한 한 켠, 《집》 중에서」, 1894년, 32×43cm, 스톡홀름: 국립미술관

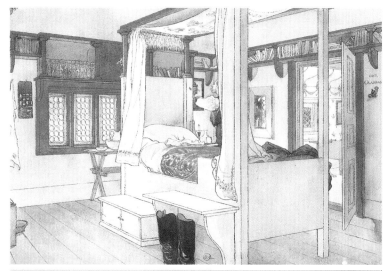

위 칼 라르손, 「아빠 방, 《집》 중에서」, 연도 미상, 32×43cm, 스톡홀름: 국립미술관
아래 칼 라르손, 「아나 할머니, 《집》 중에서」, 연도 미상, 32×43cm, 스톡홀름: 국립미술관

같은 찌꺼기를 해감하기 위해 북유럽 화가들에게 끌렸는지도 모르겠다. 거대한 대의와 관념의 세계가 아니라 매우 구체적인 실천의 세계인 집, 밥, 일상을 몸으로 그려낸 그들의 작품이 좋으면서, 동시에 이런 일상성에 대한 찬양이 또 다른 억압의 빌미가 될까 두렵기도 하다. 일상 속 작은 행복에 기뻐하는 자세에 열광하면서, 그 작은 행복을 가꾸는 손이 누구의 것인지 분명히 드러내지 않는 건 온당치 않다. 나에게 안락함과 편안함을 제공하는 사람의 노동을 외면한 채, 본인은 한 번도 당사자로 뛰어든 적 없으면서, 밥 짓는 뒷모습도 아름다울 수 있다고, 매일 거니는 집안도 우아해질 수 있다고 말하는 건 너무 뻔뻔하다.

아마 그런 이유들로 칼 라르손 그림을 미심쩍게 느꼈던 것 같다. 다툼, 충돌, 불화의 그림자를 모두 제거한 가족 관계에 대한 묘사도 내 눈에는 강박적으로 보였다. 라르손 씨, 우리 좀 솔직해지자고요. 저렇게 맨날 하하호호 웃기만 하는 가족이 어딨어요? 가장 수습하기 힘든 예리한 상처를 주고받는 공간이 바로 가정이기도 하잖아요? 밝고 예쁜 그림 앞에서조차 청소를 누가 할까, 정상 가족 이데올로기 아닌가 따져야 직성이 풀리는 내가 너무 삭막한가 싶다가도, 이내 '이 길이 맞다' 하며 생각이 제자리를 찾는다.

밝고 깨끗하고 화목한 가정의 모습에만 천착한 칼 라르손의 그림은 그의 유년기 시절을 알고 나면 일종의 반작용으로 볼 여지가 생긴다. 1853년, 스톡홀름 빈민층 가정에서 태어난 그는 방 한 칸을 세 가정이 나눠 쓰는 극빈층 주거지에서 유년기를 났다. 어린 칼 라르손의 정서에 가장 먼저 기억된 감각은 더러움, 축축함, 퀴퀴한 악취였다. 일용직 노동자였던 아버지는 자기 통제가 안 되는 사람이었고 늘 술에 취해 아들에게 고래고래 소리 질렀다. "네가 태어난 날, 나는 저주를 받은 거야!" 아들을 지킨 건 어머니였다. 종일 세

칼 라르손, 「큰 자작나무 아래에서의 아침 식사, 《집》 중에서」 연도 미상, 32×43cm, 스톡홀름: 국립미술관

탁부로 일하며 생활비를 버는 고달픈 삶이었지만, 칼 라르손이 열세 살 되던 해 그의 재능을 알아본 학교 선생님 추천으로 스웨덴 왕립 아카데미 기초 과정에 입학할 기회를 얻었을 때, 이를 적극적으로 지원해준다.

아카데미 시절에 이미 채색과 삽화 등 각종 아르바이트로 본인은 물론 부모님 생활비까지 해결할 정도로 테크닉이 탁월했지만, 졸업 후 작가의 길로 들어서는 데는 어느 정도 시간이 필요했다. 여느 초년생처럼 칼 라르손 역시 좀처럼 작가로서 자기 확신을 갖지 못했다. 일명 '화가들의 마을'로 불리는 프랑스 바르비종Barbizon에서 2년이나 머물며 작업했지만 아무런 성과가 나지 않아 좌절한 시기도 있었다. 작은 일에 쉽게 흔들리고, 생각이 많고, 당장 성과가 나오지 않으면 자학에 빠지고, 수줍음 많이 타던 그는, 그림 공부를 위해 떠났던 프랑스 파리 근교 그레 쉬르 루앙Grez-sur-Loing에서 스웨덴 출신 화가 지망생 카린 베르게Karin Bergöö를 만나고 정서적 안정을 느낀다. 카린과의 결혼 후 비로소 수채화에 정착해 자기만의 개성을 드러내며 미술계의 이목을 처음으로 받게 되었고, 1883년에는 파리 살롱전에서 입상하고, 1884년에 첫 아이 수사네가 태어난다.

이후 칼 라르손 그림 속 다복한 가정이 차차 완성되어간다. 1887년 둘째 울프(안타깝게도 18세에 사망한다), 1888년 셋째 폰투스, 1891년 넷째 리스베트, 1893년 다섯째 브리타, 1894년 태어나 생후 2개월 만에 사망한 여섯째 마트스, 1896년 일곱째 셰르스티, 1900년 막내 에스비에른까지 태어나고 칼 라르손의 집은 아이들이 쿵쾅대며 걷는 소리, 우당탕 부서지는 소리, 까르르 웃는 소리, 훌쩍이는 울음 소리 같은 생명의 움직임들로 꽉 채워진다. 칼 라르손의 눈에는 아마도 환희 그 자체였을 광경.

칼은 삶의 근거이자 창작의 샘이 된 가족을 아끼고 돌보았다. 아이들 성장에 맞춰 아내와 함께 집 안 곳곳을 보수하고, 구조를 바꾸고, 페인트칠을 하

고, 직접 몰딩을 붙였다. 무릎 꿇고 바닥을 느끼고, 손끝으로 문과 벽을 매만졌다. 집과 몸으로 관계 맺은 것이다. 직물 디자인에 재능이 있던 카린은 집 안의 침구, 커튼, 테이블보, 아이들 옷까지 직접 만들어 입혔다. 경제적으로 빠르게 안정을 찾아 가사 도우미를 두고 살았다고는 하지만, 일곱 아이 돌보기부터 집 안 곳곳까지 부부의 눈길, 손길, 발길이 닿지 않은 곳이 없었을 것이다. 요즘처럼 구매라는 간단한 행위로 해결할 수 있는 일이 많지 않은 시대였으니까.

칼 라르손은 아내와 함께 공들여 만든 공간과 다시 오지 않을 순간이 애틋해 1899년《집》이라는 제목의 수채화 화집을 출간했는데, 이 책이 큰 주목을 받으며 화가로서의 커리어도 승승장구하게 된다. 이후로 2~3년에 한 권 꼴로 계속 책을 출간했고, 1909년 독일에서 출간한《햇빛 속의 집》은 출간 3개월 만에 4만 부가 팔릴 정도로 대단한 인기였다고 한다.

칼 라르손 그림 속 일상의 찬란함은 불로소득이 아니며, 불공정 억압의 결과도 아니다. 의도된 선택과 박제에 가깝다. 그의 그림을 다시 본다. 목소리가 들려온다. 너무 간절했다고, 이 웃음이, 이 햇살이, 사랑으로 가득한 작은 공간이, 이 모두가 사라지지 않게 붙잡아두고 싶었다고.

chapter
11

밖에서 잃은 것은
안에서 찾을 수 있어요

빌헬름 룬스트룀과 핀 율

◇◇◇◇

집을 이사했다. 냉장고, 세탁기, 책장, 커튼, 카페트 등 덩치 큰 물건부터 테이블 매트, 물컵, 비누 받침 같은 자잘한 물건까지, 아예 처음부터 살림살이를 장만하는 셈이라 한동안 인테리어 쇼핑 사이트를 들락거렸다. 집 안에 들이는 물건뿐 아니라 몸에 걸치고 먹는 것에까지 거의 모든 제품군에 '북유럽풍'이란 말이 붙어 있었다. 기이한 광경이었다. 북유럽 스타일이 대유행이라는 건 알고 있었지만, 1500원 짜리 소음 방지 의자 발 캡이 도대체 어느 지점에서 북유럽적인 건지는 도저히 알 수 없었다. 북유럽풍 비누 받침대의 본질은 뭘까, 북유럽풍 극세사 키친 타올이란 뭘까, 본의 아니게 존재론적 고민에 빠졌다. 어쨌든 확실한 건 '북유럽풍'이란 말을 넣어야 팔린다는 것. 한국 소비자를 안심시키는 일종의 품질 보증 마크인 셈이다. 문제는 아무 데나 갖다 붙여도 제재할 공식 인증 기관이 없다는 것이지만.

인테리어에 관심 많은 후배 에디터는 이렇게 고백하기도 했다. "선배, 요즘 인스타그램에 '집스타그램' 태그로 올라오는 사진 보면 진짜 다 똑같아요. 하얀 벽에 모노톤 액자, 원목 가구에 패턴 들어간 패브릭 소품 놓고요. 모든 집

식탁에 루이스 폴센Louis Poulsen 펜던트 조명이 달려 있으니까 처음에는 징그럽더라고요. 죄다 똑같이 생긴 성형외과 광고 속 얼굴처럼요. 그런데 결국 그 조명 샀잖아요. 대안을 못 찾겠더라고요."

깔끔하게 정돈된 소박한 공간에 온기를 부여하는 북유럽풍 인테리어는 확실히 매력적이다. 이케아, 아르텍, 레고, 마리메꼬, 이딸라 같은 브랜드는 이미 우리 생활 속에 깊이 들어와 있고, 핀 율Finn Juhl, 아르네 야콥센Arne Jacobsen, 알바르 알토Alvar Aalto 같은 건축가와 그들이 만든 의자는 디자인에 조금이라도 관심 있는 사람에겐 선망의 대상이다.

궁금했다. 위대한 북유럽의 20세기 디자인 아이콘들은 갑자기 하늘에서 뚝 떨어졌을까? 그들이 세계에 전파한 북유럽적 미감의 뿌리는 대체 뭘까? 분명 그들도 누군가에게 영향을 받았을 텐데, 왜 아무도 산업 디자인 탄생 전 북유럽 예술에 대해선 궁금해하지 않을까? 의자 발 캡에까지 '북유럽풍'이란 말을 붙이면서 그게 무슨 뜻인지는 왜 좀처럼 들여다보지 않을까?

처음 북유럽 미술관 여행을 계획할 때부터 이 질문에 대한 나름의 답을 찾아보고 싶었다. 잔뜩 동기 부여된 마음으로 일단 서점에 갔다. 북유럽 디자이너를 소개하거나 매일 쓰기 좋은 북유럽산 물건을 소개하는 책은 많았지만, 그들이 누구로부터 어떤 영향을 받았는지 충분히 설명하는 책은 발견하지 못했다.

《스칸디나비아 예술사》라는 책 딱 한 권이 호기심과 맞닿아 있었는데, 분명 한국인 저자가 한국어로 쓴 책이었는데도 무슨 말인지 이해할 수 없었다. 가장 유명한 북유럽 화가 에드바르 뭉크 관련 책은 그나마 여러 권 구해볼 수 있었다. 그중《뭉크, 추방된 영혼의 기록》이 가장 큰 도움이 됐다. 이 책 덕에 뭉크의 스승이었던 노르웨이 거장 '크리스티안 크로그'를 알게 됐고, 인터넷에서 그의 작품을 찾아봤으며, 여행을 떠나기도 전에 그가 좋아졌으니까.

한국어로 된 마땅한 북유럽 미술 관련 서적이 없어서 노르웨이를 대표하는 극작가 헨리크 입센Henrik Ibsen의 《인형의 집》을 읽었다. 대충 내용만 알고 있었지 제대로 읽은 건 처음이었다. 유럽은 물론 일본, 한국까지, 전 세계 1세대 페미니스트들이 이 작품을 그토록 여러 번 무대 위에 올린 이유를 이해할 수 있었다. 스웨덴 최고의 베스트셀러 작가라는 헤닝 만켈Henning Mankell의 《이탈리아 구두》도 읽었다. 출발하기도 전에 북구의 찬 공기에 코끝이 어는 듯했다. 멋진 소설이었다. 스티그 라르손Stieg Larsson, 요 네스뵈Jo Nesbo의 어둡고 음산한 이야기를 읽을 때는 시간이 뭉텅뭉텅 사라졌고, 스웨덴 시인 토마스 트란스트뢰메르Tomas Transtromer의 《기억이 나를 본다》는 한 번도 맡아본 적 없는 라플란드 지역 침엽수림 냄새처럼 요원했다. 북유럽 역사를 좀 알아야겠다는 생각에 "현대의 모든 것은 북유럽에서 출발했다!"라는 박력 넘치는 카피의 《북유럽 세계사》를 읽고, 《노르딕 소울》, 《북유럽 비즈니스 산책》을 비롯해 몇몇 북유럽 디자인 서적도 뒤적였다.

나름대로 열심히 준비했지만, 읽은 내용은 일말의 미련 없이 훌훌 나를 떠났다. 궁금한 게 생기면 일단 책부터 검색하며 인생의 모든 고민과 세상만사를 다 책에게 묻는 사람이지만, 읽은 것이 곧장 내 안에 쌓이는 경험은 거의 해보지 못했다. 머리가 나쁜 걸까. 기억이 잘 안 난다.

그래서 움직인다. 걷고, 만나고, 마주치고, 귀담아듣고, 맞닿고, 겪는다. 그렇게 북유럽 미술관을 돌며 빌헬름 하메르스회이의 모노톤 인테리어, 스카겐 화가들의 일상화 속 가구와 도자기, 책을 읽거나 편지를 쓰는 사람을 그린 인물화에 호젓한 분위기를 자아내는 호박색 불빛의 조명을 볼 때, 어렴풋하게 일관된 맥락과 정서가 느껴지기는 했다. 하지만 결정적 이음새는 좀처럼 손에 잡히지 않았다. 현대 북유럽 디자인과 미술관 벽에 걸린 근대 회화 작품들 사이에 어떤 연관성이 있을까, 그들이 동일하게 딛고 있는 미감의 정체는 뭘까.

좋은 취향의
본보기

"네가 북유럽 화가를 좋아한다니 올보르 현대미술관 쿤스텐도 꼭 가
보길 추천해."

스카겐 꼭짓점 해변에서 얼어 죽지 않기 위해 히치하이킹한 날, 우연히 만
난 아주머니가 해준 이야기를 듣고 존재조차 몰랐던 올보르 현대미술관 쿤
스텐을 여행 동선에 끼워 넣었다. 우연이 만들어준 여행에서 의미 있는 이음
새 하나를 발견했다. 한국에는 거의 알려진 적 없는 덴마크 화가 빌헬름 룬스
트룀Vilhelm Lundstrøm의 특별전 〈좋은 취향의 본보기〉가 올보르 현대미술관 쿤
스텐에서 열리고 있었기 때문이다.

빌헬름 룬스트룀은 코펜하겐 왕립 아카데미에서 공부한 뒤, 피카소와 브
라크가 주도해 이끌고 있던 큐비즘 운동에 영향을 받아, 1917년 나무 조각을
이어 붙여 만든 작품을 회화전에 출품한다. 그림을 '그리지' 않았기에 회화라
고 볼 수 없다는 반대파와 미술의 미래를 보여준 작품이라 여긴 찬성파로 평
단이 극렬히 나뉘었고, 이 사건을 계기로 룬스트룀은 전위적 신인 작가로 자
리매김하게 된다.

1925년 무렵, 룬스트룀은 극도로 선을 단순화한 정물화를 발표하기 시작
했고 이 무렵 그의 열혈 팬을 자청한 인물이 나타난다. 바로 포울 헤닝센Poul
Henningsen, 한국을 휩쓸고 있는 '북유럽풍' 인테리어에 빠지지 않고 등장하는
펜던트 조명을 디자인한 바로 그 디자이너다. 당시 덴마크 일간지에서 디자
인 저널리스트로서 활동하기도 한 포울 헤닝센은 불필요한 장식으로 가득한
부르주아 스타일 가구를 환멸했다. 덴마크 가정에 기능주의 모더니즘의 물

빌헬름 룬스트룀에게 영향을 받은 디자이너 핀 율,
포울 헤닝센의 작품을 함께 전시한 올보르 현대미술관 쿤스텐

결을 불어넣고자 열망했던 헤닝센의 눈에 룬스트룀이 보여주는 극도로 미니멀한 라인과 형태는 커다란 희망이자 영감이었다. 둘은 1925년부터 본격적으로 교류하며 서로의 신념을 나눈다.

단순함이 더 나은 세상을 만든다.
매일 쓰는 물건에서 군더더기를 없앤다.

이 두 가지 정언명령 아래 포울 헤닝센은 전기를 쓰면서도 석유등처럼 아늑한 조도를 유지할 수 있게 설계한 PH5, 아티초크 등 20세기 내내 세계 각지에서 찬사를 받은 최고의 조명 디자인을 선보였고, 룬스트룀 역시 이후 덴마크 디자이너에게 막대한 영향을 끼친 미니멀 정물화 시리즈를 발전시켜 간다.

빌헬름 룬스트룀이 영향을 준 또 다른 인물로 디자이너 핀 율이 있다. UN의 뉴욕 본부 신탁통치이사회층 실내 디자인을 한 건축가이자 덴마크 국왕이 앉은 의자인 '치프테인' 의자를 설계한 디자이너. 핀 율의 탄생 100주년을 기념하는 전시가 2012년 한국에서 열렸을 정도로 한국에서의 대중적 인지도 또한 높다. 의자 프레임과 형태 측면에서 보자면 핀 율은 스승 코레 클린트Kaare Klint의 영향을 받았다고 전해진다. 코레 클린트는 1924년 코펜하겐 왕립 아카데미에 가구학과를 설립한 교수로 사람의 인체 사이즈와 가구 비율 사이 관계를 연구한 기능주의 디자인의 선구자다. 핀 율은 그의 밑에서 공부했지만, 결과적으로 코레 클린트와 핀 율의 의자는 비슷한 듯하면서 다르다. 핀 율 의자에는 코레 클린트에게는 없는 화사하고 포근한, 우리가 '북유럽풍'이라 일컫는 특유의 색감이 있다.

빌헬름 룬스트룀, 「서 있는 모델」 1931년, 오르후스: 오르후스 미술관

빌헬름 룬스트룀, 「병이 있는 정물화」 1925년, 코펜하겐: 루이지애나 현대미술관

코펜하겐 외곽 오르룹고르 미술관에는 핀 율이 1942년 지어서 1989년 세상을 떠날 때까지 살았던 핀 율 하우스가 있다. 자신이 편안하게 쓰기 위해 직접 만든 가구와 조명, 바닥재, 패브릭, 각종 식기류부터 수집한 미술품, 벽을 채운 소소한 장식품, 서가를 채운 수많은 책까지 그의 손길이 그대로 남아 있는 공간. 그래서 '핀 율 최고의 걸작'이란 별명을 얻은 집.

이 집 가운데 서서 채광을 피부로 느끼고, 햇빛을 은은하게 튕겨내는 핀 율 의자 특유의 유려한 곡선을 눈에 담고, 낡은 나무 바닥의 삐걱거리는 소리를 듣고, 후욱 숨을 들이켜 냄새를 맡아보고 나서야 '아, 핀 율은 이런 디자이너였구나' 비로소 느낄 수 있었다. 그간 여러 디자인 박물관의 밀폐된 전시장에서 봐왔던, 맥락이 거세된 핀 율 의자에서는 느끼지 못했던 감동이 그곳엔 있었다.

핀 율 의자는 맥락 안에 있을 때 더 빛난다. 같은 의자라도 맥락이 달라지면 의자의 표정이 달라진다. 그는 '화장대용', '서재용', '식탁용' 등 의자의 기능을 분리하고, 한 의자에 단 하나의 쓰임새만 부여하는 전통적 가구 개념을 전복했다. 사람이 한 자리에만 고정되어 있는 존재가 아니기에 의자 역시 그럴 필요가 없다고 믿었다. 핀 율은 인테리어를 '가구가 그때그때 맡은 역할을 연기하는 무대'로 보았다. 중요한 건 가구 사이의 우연하고도 유기적인 만남이었다. 배우들에게 입힐 의상 디자인을 하듯 의자와 소파의 색깔을 정했다. 독백 무대에서 주목받는 것도 중요했지만, 다른 배우(가구)들과 즉흥적으로 어우러졌을 때의 조화도 고려했다. 이때 큰 영향을 준 게 빌헬름 룬스트룀이었다. 핀 율은 그의 그림에서 배색 방법을 배웠다. 또한 새로운 공간 디자인을 맡을 때마다 룬스트룀 작품을 적극적으로 벽에 걸었다.

이 집에서 가장 시선을 강렬히 사로잡는 존재는 벽난로 옆에 놓인 'The Poet' 소파와 그 뒤에 걸린 핀 율의 아내 '하네 빌헬름 한센Hanne Wilhelm Hansen' 초상화다. 이 그림은 빌헬름 룬스트룀이 1946년에 완성한 작품이다. 붙박이

소파 벤치와 'FJ 45' 암체어가 어우러져 독특한 공간감을 만들어낸 핀 율의 사무 공간에도 빌헬름 룬스트룀의 그림이 걸려 있다. 예술사학자가 되고 싶었지만 아버지의 반대로 조금 더 실용적인 학문인 건축을 공부한 핀 율은 평생 이 서재에서 이집트 고대 미술서적, 유럽 각 도시의 박물관 도록, 장식 예술사 서적에 둘러싸여 시간을 넘나드는 예술 여행을 했다. 모더니스트 핀 율의 서재에는 역설적이게도 '현재'보다는 '과거'에 대한 책이 더 많았다. 그의 근대성은 하늘에서 갑자기 뚝 떨어진 게 아니라 전통에 대한 집요한 탐독의 결과인 듯 보였다. 빌헬름 룬스트룀 그림도 탐독의 대상이었음은 물론이다.

자기만족이
뭐 어때서요

이 즈음 되니 "그래서 네가 발견한 북유럽적 미감의 뿌리가 뭐야?"라고 묻는 목소리가 들리는 듯하다. 괜히 거대한 질문을 던져버렸다는 후회도 들지만, 일단 할 수 있는 이야길 해보겠다. 북유럽이라는 엄청난 땅의 복잡다단한 문화를 잠깐의 여행과 공부로 제대로 파악했을 리 없다. 무엇보다 오로지 개인적 취향, 관점, 주관성을 바탕으로 발견하고 생각한 내용이다. 그저 우연히 북유럽 화가들을 좋아하게 된 어떤 사람의 견문 보고 정도로 들어주시길.

먼저, 북유럽에서는 창작자가 수용자와 대화의 끈을 놓지 않으려 한다는 인상을 받았다. 앞서 소개한 스카겐 화가들부터 현대 디자이너까지, 이들은 다양한 이웃과 수용자를 고려해 창작하며, 사회 경제적 계급과 상관없이 누구나 즐길 수 있는 단순한 아름다움을 추구한다. 대를 물려 사용해도 질리지 않도록 군더더기 없이 물건을 만들고, '나와 다르게 생각하고 느끼는 사람

위 핀 율 하우스의 거실은 응접실과 서재가 경계 없이 포개져 있다. 탁 트인 거실 안쪽에 있는 그의 사무 공간
아래 빌헬름 룬스트룀이 그린 빌헬름 한센 초상화가 걸려 있는 응접실

과는 더 이상 할 말이 없다'라는 도도한 태도로 작업하기보다는 '당신에게 진짜 전하고 싶은 이야기가 있어요'라고 말을 건다.

다음으로, 반복되는 일상성에 대한 순도 높은 긍정을 빼놓을 수 없다. 내가 본 북유럽 화가들은 일상과 예술을 분리하지 않고 본인이 살아낸 내용을 그렸고, 디자이너들은 자신의 재능을 헌신할 공간으로 가장 먼저 집과 그 안에서 쓰는 물건을 선택했다. 북유럽 미술관을 여행하는 내내 '미'와 '생활'을 어떻게든 분리하지 않으려는 일종의 발버둥을 느꼈다.

일상성에 대한 긍정은 매일 쓰는 물건, 매일 거니는 공간에 가치를 부여하는 것으로도 표출되지만, 더 근본적으로는 자기 운명에 만족하는 태도로 이어진다고 생각한다. 쉽게 말해 변두리에서 화려한 주목 없이 살아가는 내 삶도 꽤 그럴싸하고 아름답다는 자기 긍정 같은 것. 강력한 중앙집권제 수도였던 바티칸에서 가장 멀리 떨어져 있던 땅, 유럽식 봉건 제도에 거의 노출되지 않은 땅, 유럽 역사에서 주인공 자리에 서본 적 없는 이들의 비주류 감성이다.

덴마크인이라면 모두가 외우고 있는 문장이 있다고 한다. 덴마크 시인 한스 페테르 홀스트Hans Peter Holst가 1811년에 한 말, "밖에서 잃은 것은 안에서 찾을 수 있다". 덴마크는 길고 긴 상실의 역사를 거친 나라다. 14세기 칼마르 동맹으로 스칸디나비아 반도 전체를 차지했던 덴마크는 전쟁으로 스웨덴을 잃고, 노르웨이를 잃고, 가장 비옥한 땅을 독일에게 넘기고, 서인도 제도의 작은 식민지들도 잃고, 아이슬란드도 잃었다. 점점 쪼그라드는 국토 안에서 어떻게든 힘을 끌어모아야 했다. "밖에서 잃은 것은 안에서 찾을 수 있다"라는 구호 아래 모래땅을 개간해 농경지로 일궜다. 잃어버린 국경 회복을 꿈꾸며 밖을 힐끔거리는 대신 국내에 버려져 있던 땅을 쓸모 있게 재탄생시켰다. 현대 덴마크 기틀을 만든 농민 학교, 무상 교육 제도, 협동조합의 기반 모두 이 시기에 만들어졌다.

덴마크인은 파란만장한 상실의 역사를 겪었기에 삶의 작은 기쁨에도 감사할 줄 안다. 아마 덴마크인의 행복은 실제로는 행복이 아니라 훨씬 더 소중하고 오래가는 무언가이다. 자기 운명에 만족하고 사소한 욕구를 채우며 높은 기대를 자제하는 만족감.

_마이클 부스, 《거의 완벽에 가까운 사람들》 부분

안에서 답을 찾고, 안을 가꾸고, 안에 만족하며, 안의 가치를 높이 평가하는 삶의 태도를 떠올려보면 울컥 마음에서 뭔가가 반응한다. 삶의 거의 모든 영역에 위계를 만들어놓고 건강, 외모, 부, 사회적 성취까지 무엇이든 하기 나름이라고, 노력만 하면 뭐든 성취할 수 있다고, 목표를 높게 잡으라고, 쉬이 만족하지 말라고, 그렇게 자기 착취를 하라고 속삭이는 목소리에 너무 오랫동안 노출되었던 지난 시간의 내가 떠올라서다. 성과주의와 물질주의는 오랜 시간 그럴듯하게 작동했다. 안을 가꾸지 않았고, 안에 만족하지 않았고, 안의 가치를 높이 평가하지 않았다. 경쟁의 피로와 긴장을 잊기 위해 즉각적인 성취, 자극, 재미를 탐닉했고 바로 그 이유로 쉬이 권태로웠다.

의자 발 캡과 극세사 수세미에까지 '북유럽풍'이라는 말을 기어코 가져다 붙이는 한국 사회의 기이한 열풍에서, 나는 열망을 읽는다. 이제는 좀 다르게 살고 싶다는 열망, 한계를 인정하고 작은 행복부터 가꾸고 싶다는 열망, 조금 부족한 대로 긍정하고 싶다는 열망, 스스로를 갈아 넣어야 겨우 유지되는 일상이 아니길 바란다는 열망…… 물론 '구입'이라는 간단한 행위로 이 모두를 손에 쥘 수 있다고 믿는, 애처로울 정도로 순진한 발상이 참 마음 아프지만.

상상의 싹을
자르지 마세요

C. W. 에케르스베르

◇◇◇◇

"나는 그냥 현실을 말한 거야. 내 상황이 그렇다고."
"나는? 나한테는 현실이 없어? 나도 나름의 상황이라는 게 있어."

브뤼셀과 서울 사이, 여덟 시간의 시차와 열세 시간의 비행시간, 8717킬로미터의 거리를 사이에 두고 남편과 며칠째 제안-반대-언쟁-사과-상의-합의-격려-새로운 안건 상정-제안-반대-언쟁-사과-합의로 이어지는 길고 긴 대화 중이다.

새해를 맞이하는 밤, 브뤼셀에선 초저녁부터 크고 작은 불꽃놀이가 이어졌다. 자정 직전, 절정에 이른 불꽃놀이를 구경하려고 집 창가에서 30분 정도 보낸 것을 제외하고 연말연시의 각별한 순간을 모두 부동산 중개 애플리케이션에 할애했다. 생활의 문제는 손아귀 힘이 세다. 먹살을 꽉 쥐고 온 정신을 장악한다. 두둥실 떠다니며 나른하게 손을 흔드는 몽상이나 사유, 새해맞이 감상 따위는 끼어들 틈이 없다. 우리는 지금 서울에서 둘이 함께 살 집을 구하는 중이다.

161

결혼은 했지만 결혼식은 하지 않고 유럽으로 왔다. 시댁, 처가, 전세, 월세, 대출, 근저당, 보험, 식장, 혼수, 예단 예물……. 이런 단어와는 멀리 떨어져 단둘이 3년 동안 소꿉장난하듯 살았다. 해외 거주를 마치고 다시 한국으로 돌아가는 시기, 미뤄두었던 모든 생활의 문제가 한꺼번에 들이닥쳤다. 모퉁이를 돌자마자 와락, 코앞에 들이닥친 현실.

양가의 도움을 받지 않고 서울에서 집 구하기가 쉽지 않으리라 예상은 했다. 하지만 현실은 예상보다 더 깐깐하고 숨 막혔다. 계산기를 두드리고, 예산을 짜고, 가진 돈으로 구할 수 있는 집의 수준을 인식하고, 다시 대안을 찾는 그 과정에서 정신은 점점 피폐해졌다.

환기가 필요했다. 숫자로 꽉 찬 머릿속에 어떻게든 공백을 마련하고 싶어서 미술관을 갈 때마다 사 모으는 명화 엽서 뭉치를 꺼냈다. 한 장 한 장 넘겨보다 눈에 들어온 덴마크 화가 크리스토페르 빌헬름 에케르스베르Christoffer Wilhelm Eckersberg의 작품 「연인을 떠나보내는 선원」. 엽서 속 커플의 미묘한 포즈를 한참 들여다보고 있으니 시야가 조금씩 밝아지는 기분이 들었다.

C. W. 에케르스베르 작품을 만난 건 덴마크 국립미술관의 특별 회고전에서다. 20세기 덴마크 회화 황금기를 이끈 주요 화가들을 가르친 선생님으로 '덴마크 회화의 아버지'라 불리는 작가. 국립미술관에서 단독으로 회고전을 마련해줄 만큼 중요한 존재감을 가진 에케르스베르는 예상치 않은 방식으로 내게 깨달음을 주었다.

에케르스베르는 「연인을 떠나보내는 선원」이라는 제목의 그림을 두 개 그렸다. 먼저 그린 것은 스케치화다. 악수를 나누면서 스쳐 지나가는 남녀를 그린 거리 관찰화. 현실의 한 장면을 박제해둔 이 그림 안에서 남녀 사이에는 적당한 여유가 흐른다. 이웃집 사람을 만나 안부를 묻는 정도의 가벼운 친근감이 느껴진다.

이 관찰화를 바탕으로 완성한 채색화에서 남녀의 관계는 전혀 다른 무언가로 변해 있다. 여자는 고개를 반대로 돌렸고, 악수하는 손의 위치가 높아졌으며, 남자는 뭔가를 주장하는 듯 왼팔을 크게 벌리고 있다. 고개 방향이 바뀐 여자의 얼굴 위로 원망, 슬픔, 부끄러움, 열정이 읽히고, 팔을 벌려 그녀를 안심시키는 남자의 얼굴 위로 약속의 말들이 지나간다.

미묘한 자세의 변화만으로 그림 안에 긴장감을 불어넣고, '이별'이라는 그림의 주제를 극대화한 에케르스베르의 신통한 재주를 바라보면서 생각했다.

'이건 조작일까, 극작일까? 신문의 보도 사진이었다면 이런 식의 수정은 아마 문제가 됐겠지?'

에케르스베르는 또한 집요한 관찰가였다. 젊은 날에는 이탈리아 풍경을, 말년에는 거리를 오가는 평범한 사람들의 일상을 바라보고 그렸다. 동네 어귀와 길거리에 무작위로 흩뿌려진 순간들을 끈질긴 눈으로 바라보며 수백 장의 거리 관찰화를 만들어냈다.

에케르스베르가 남긴 거리 스케치화를 가만히 보면, 이차원의 종이 안에 삼차원의 공간감과 입체감을 정확하게 표현하기 위해 화가가 그려놓은 가이드라인이 남아 있는 경우가 있다. 선형 원근법의 흔적이다.

젊은 날에 그는 선형 원근법 '덕후'였다. 선형 관점은 공간의 수리적 성질을 연구하는 기하학과 맥을 같이한다. 입체적인 공간감을 염두에 두고 사물의 위치를 제대로 계산한 뒤 신중하게 선을 긋는 행위. 그 일에 얼마나 집착을 했던지 범선에 달린 수많은 돛과 돛을 잇는 로프들을 극사실주의로 그려낸 「아조프사의 러시아 선박과 헬싱외르로 가는 길에 닻을 내리고 있는 함선」과 같은 아찔한 '선의 대작'을 통해 덕력을 마음껏 뽐내기도 했다.

C. W. 에케르스베르, 「연인을 떠나보내는 선원」, 1838~1840년, 13.7×18.7cm, 코펜하겐: 덴마크 국립미술관

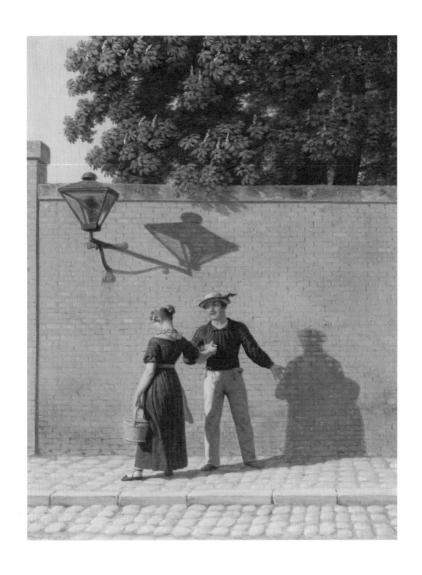

C. W. 에케르스베르, 「연인을 떠나보내는 선원」, 1840년, 34.5×26cm, 리베: 리베 미술관

초창기에는 종교화, 왕실화, 풍경화를 주로 그리고, 중반기에는 흡사 눈에 건축 설계 프로그램 캐드를 장착한 사람처럼 선형 관점이 폭발하는 범선 그림을 수없이 반복해 그렸던 이 무서운 관찰자는, 말년에는 생활 공간으로 눈을 돌렸다. 어찌 보면 뻔하고 별것 아닌 일상 안에서 '극'의 씨앗을 품고 있는 장면을 수집했다.

에케르스베르는 자신의 직업과 역할을 아주 잘 이해하고 있었다. 누구보다 정확성을 추구하는 화가였지만 현실을 있는 그대로 옮겨놓기보다는 99퍼센트의 현실에 1퍼센트의 연출을 섞어 그림을 그렸다. 그는 보도를 하지 않고 예술을 했다.

미묘하게 자세를 바꿔서 이별의 순간을 극대화한 「연인을 떠나보내는 선원」에서 1퍼센트의 연출은 상상으로 가는 문과 같다. 둘은 무슨 관계일까, 왜 여자 볼이 발갛게 달아올랐을까, 남자의 약속은 믿을 만할까, 그 문을 통과하며 질문이 이어진다. 화가는 별다른 의미 없어 보이는 현실의 장면 안에 상상의 문을 마련해 우리 앞에 선보였다.

누군가 문을 닫고 들어왔다. 그는 여자의 벗은 등을 바라본다. 은밀한 시선을 의식하는 여자의 마음이 관능적으로 표현된 초상화 「거울 앞에 서 있는 여인」에도 작은 상상의 문이 있다. 모델의 엉덩이에서 등을 지나 목덜미로 눈을 옮겨보자. 단정히 올려진 머리카락에 시선을 멈추자. 그 양옆엔 반짝이는 금색 귀걸이가 있다. 이제 거울을 보자. 거울 속엔 귀걸이가 있는가?

분명 귀걸이가 보여야 할 각도지만, 에케르스베르는 거울 안에 귀걸이를 그리지 않았다. 실수가 아니라 의도다. 이 작은 조작이 상상의 문을 연다. 그림 속 여자와 거울 속 여자가 과연 같은 사람일까? 이 방은 어떤 공간일까? 거울 속에 보이는 문을 열면 어떤 공간이 나타날까? 그녀를 보고 있는 관찰

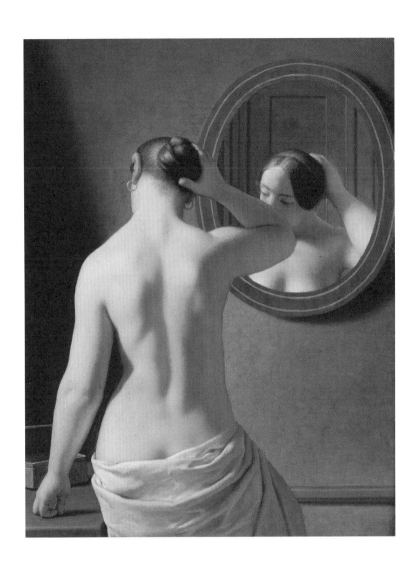

C. W. 에케르스베르, 「거울 앞에 서 있는 여인」 1841년, 33.5×26cm, 코펜하겐: 히르슈스프룽 컬렉션

C. W. 에케르스베르, 「달빛 속의 코펜하겐 랑에보로 다리와 그 위를 달리는 사람들」
1836년, 43.7×55.9cm, 코펜하겐: 덴마크 국립미술관

자는 남자일까 여자일까? 둘은 무슨 관계일까?

현실, 상황이라는 단어는 무겁다. 보증금 ○○원, 월세 ○○원, 융자 ○○ 원……. 며칠째 각종 부동산 정보 사이트에서 하루 일고여덟 시간씩 생활의 숫자들과 뒤엉켜 씨름했다. 눈앞에서 뱅뱅 도는 숫자들의 배후에 더 커다란 무언가가 있기 때문에. 그건 질서와 안정과 타협으로 가꿔가야 할 내 가정이 었다.

발에 땅을 딛고 사는 생활인으로서 앞가림하겠다 다짐했다. 동시에 당연함과 익숙함의 세계에 균열을 내는 글쓰기를 꿈꾼다. 생활인으로서의 자아와 글 쓰는 사람으로서의 자아가 상충하며 서로를 갉아먹고 있는 건 아닐까 불안했던 때, 에케르스베르는 내게 이 공식을 알려주었다.

99%의 현실＋1%의 작은 상상＝새로운 무언가

생활의 문제가 상상의 싹을 잘라버린다고, 그런 건 당장 닥친 고민이 없는 자유 영혼들이나 할 수 있는 일이라고, 내 상황은 팍팍해서 그럴 여유 없다고 절레절레 고개를 젓고 벽을 올려버리는 마음에 에케르스베르의 그림은 이렇게 응원을 보낸다.

현실의 작은 부분을 비틀고 다른 관점으로 보려는 시도를 우리는 '상상'이라고 부를 수 있으며, 그런 작은 상상이 우리 영혼이 오직 생활에만 함몰되는 것을 막아준다고. 상상의 단서는 이미 충분하다고. 눈에 보이는 아주 작은 것을 바꿔보라고. 그곳에 상상의 문을 설치하라고.

재밌으면
족합니다

페테르 한센과 헨드리크 아베르캄프

"우리 집에 왜 왔니 왜 왔니 왜 왔니."
"꽃 찾으러 왔단다 왔단다 왔단다."
"무슨 꽃을 찾으러 왔느냐 왔느냐."
"○○ 꽃을 찾으러 왔단다 왔단다."
"가위 바위 보!"

덴마크 국립미술관 229번 방에 있는 페테르 한센Peter Hansen 그림에서 쩌렁쩌렁한 아이들 합창 소리가 들려왔다. 두 편으로 갈라 마주 보고 서서 노래를 부르며 앞으로 갔다 뒤로 갔다 반복하는 이 '꽃 찾기 놀이'의 하이라이트는 "○○ 꽃을 찾으러 왔단다 왔단다" 외치며 상대편 중 한 명의 이름을 호명하는 순간이다. 호명된 아이와 가위바위보를 해서 이기면 그 사람을 아군으로 데려올 수 있기 때문에 누구 이름을 가장 먼저 부를 것인가 '스카우트 희망 순위'를 잘 정하는 게 곧 게임의 전략이 된다.

맞잡은 손을 흔들며 목청껏 노래를 부르다가 "○○ 꽃을 찾으러 왔단다 왔

단다" 구절만 되면 마음이 콩닥콩닥했다. 나는 과연 몇 번째에 불릴 것인가! 지명 순서는 자존심과 직결되는 문제였다. 팀원을 다 빼앗기고 혼자 남아서 마지막 가위바위보를 하는 '쫑순이'가 되는 건 너무나도 울적한 일이니까. 꽃 찾기 놀이의 지명 순서에 비밀스럽게 의미 부여를 하면서 인기 척도를 가늠 해보는 의뭉스러운 짓을, 어린 시절의 나는 자주 했다.

초등학교 6년 내내 100미터 달리기를 하면 압도적인 차이로 꼴찌를 했던, 동네에서 알아주는 '몸치'인 내 이름이 처음으로 호명되는 기적은 당연하게 도 거의 일어나지 않았다. 친구를 웃기는 재주라도 있거나 사근사근 챙겨주 는 살가운 성격이기라도 했다면 사정이 좀 나았겠지만, 체력, 유머, 성격 뭐 하나 인기 끌 구석이 없었으니 '쫑순이'를 면하게만 해달라고 속으로 비는 게 일이었다. 꽃 찾기 놀이만 하면 단골로 첫 순위에 호명되는 친구들을 보면서 생각했다.

'아, 나도 잘 놀고 싶다.'

나는 그림 속 인물과 동일시하며 그림을 본다. 더 정확하게는 동일시라는 경험을 위해 그림을 본다. 내게 동일시는 감상 방법이 아니고 목적이다. 그림 속 어떤 인물이 되어보면 신기하게도 자기 이해의 폭이 넓어지기 때문이다. 많고 많은 그림 중에 왜 하필 그 작품, 그 인물에게 끌렸는지 자문자답하다보 면 언제나 인식의 심해로부터 두둥실 뭔가가 떠오른다. 잊고 있던 순간, 스쳐 간 얼굴들, 완전히 사라지지 않고 흔적을 남긴 누군가의 목소리, 희미하게 남 은 감정의 기억 등이 현재로 소환되어 '나'라는 사람을 구석구석 더 알게 돕 는다.

페테르 한센의 작품도 순식간에 벌어진 동일시 경험으로 각별해졌다. 그

페테르 한센, 「엥하베 광장에서 노는 아이들」 1907~1908년, 109.5×151.5cm, 코펜하겐: 덴마크 국립미술관

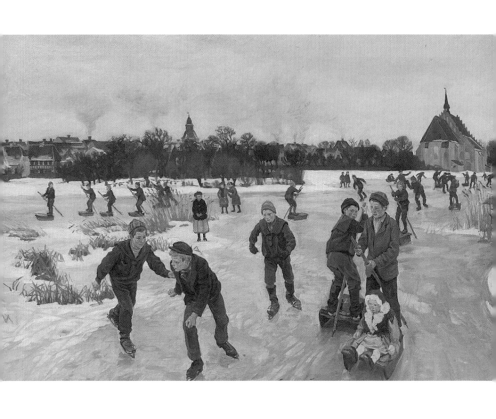

페테르 한센, 「포보르 교외에서 스케이트를 타는 아이들」 1901년, 102×164cm, 코펜하겐: 덴마크 국립미술관

의 여러 작품 가운데 나에게 가장 강력한 동일시를 일으킨 작품은 화가의 고향인 포보르Faborg의 겨울 풍경을 담은 「포보르 교외에서 스케이트를 타는 아이들」이다.

한겨울 빙판은 아이들의 아우성으로 분주하다. 화폭 오른쪽 상단, 교회 앞 빙판에선 술래잡기가 벌어졌는지 사람 사이를 요리조리 비껴가며 질주하는 아이가 있다. 화폭 중앙 상단은 굴뚝에서 피어오르는 연기가 시선을 사로잡는다. 아마도 저녁 식사하러 집으로 돌아가야 할 시간이 다가오는 늦은 오후 풍경일 것이다. 남은 시간이 얼마 없음을 온몸으로 느끼며 더 간절히 놀게 되는 순간. 화폭 아래쪽, 가장 크게 그려진 소년 무리가 보여주는 요란한 움직임을 쫓다보면 유독 멀뚱히 서 있는 소녀에게 시선이 다다른다. 파란 치마를 입고 공손히 손을 모은 소녀. 빙판을 화려하게 지치는 무리를 간절하고도 끈질긴 시선으로 바라보는 저 아이도 분명 이 생각을 하고 있을 것이다.

'아, 나도 잘 놀고 싶다.'

잘 논다는 건 뭘까. 꽃 찾기 놀이를 하던 그 시절, 내성적인 아이였던 난 자기 표현 잘하고, 분위기를 이끌고, 발랄하게 잘 웃고, 낯선 사람에게 먼저 다가가 말도 잘 걸고, 어디 나가서 화끈하게 노래도 잘 하고 춤도 잘 추는 게 잘 노는 일이라 믿었다. 사실 이 믿음은 어른이 된 이후에도 꽤 오랫동안 유지되었다. 회사 회식 때 노래방 가길 죽을 만큼 싫어하고, 내 돈 내고 춤추러 클럽에 가본 적 없으며, 4인 이상 모이는 단체 모임에 가면 급격히 말수가 줄어드는 스스로를 보면서 '너 참 못 논다' 쯧쯧 혀를 찼던 밤도 꽤 되었으니.

그래서였을 거다. 화폭에 등장하는 많고 많은 아이 중 파란 치마 소녀에게 감정 이입이 되었던 건.

페테르 한센, 「포보르 피오르에서 해수욕하는 소년」 1924년, 45×36cm, 코펜하겐: 덴마크 국립미술관

페테르 한센 그림엔 야외에서 활동적으로 움직이는 어린이, 농부 곁에서 부지런히 일하는 역동적인 소의 모습이 자주 등장한다. 1890년대부터 1940년대까지 독일에서 유행해 북유럽 화가들에게 막대한 영향을 준 바이털리즘 사상의 영향이다. 바이털리즘은 생물과 무생물을 설명할 때 과학적 차이를 둘 필요가 없다고 믿었던 17세기 기계론에 반대해 대두한 사상으로, 생명 현상은 눈에 보이지 않는 '활력'이라는 별도의 질서로 돌아간다는 믿음을 바탕에 둔다. 생명체가 가진 건강, 생기, 아름다움, 에너지는 인과 관계가 명확한 화학, 물리적 관점으로는 설명할 수 없다는 견해다.

바이털리즘에 영향을 받은 북유럽 화가는 페테르 한센 말고도 많았다. 노르웨이 화가 에드바르 뭉크, 스웨덴 화가 에우예네 얀손Eugene Jansson, 덴마크 화가 옌스 페리난 빌룸센Jens Ferdinand Willumsen 등이 대표 주자다. 이들은 자연과 상호작용 하는 건강한 유기체로 인간의 신체를 표현하길 즐겼다. J. F. 빌룸센의 1910년작 「태양과 유년」, 페테르 한센의 1924년작 「포보르 피오르에서 해수욕하는 소년」, 에드바르 뭉크의 1907년작 「해수욕하는 남자들」 모두 헐벗은 소년(혹은 남자)들이 강렬한 햇빛 아래서 바다로 뛰어드는 장면을 담고 있다. 터질 것 같은 생명의 기운이 화폭에 넘치도록 가득하다.

하지만 나는 이토록 활기찬 존재들에 감정 이입 하지 않았다. 공손히 손을 모으고 서서 주변을 관찰하는 조용한 소녀와 나를 동일시했다. 이건 무엇을 의미할까?

페테르 한센이 포착한 겨울철 빙판 위 야단법석을 보면서 곧바로 머릿속에 그림 한 점이 더 떠올랐다. 암스테르담 국립미술관에서 본 헨드리크 아베르캄프Hendrick Avercamp의 겨울 풍경화였다.

둥실둥실 호박 바지를 입고 오른발 왼발 무게 중심을 바꿔가면서 얼음을

헨드리크 아베르캄프, 「빙판에서 스케이트 타는 사람들이 있는 겨울 풍경」
1608년경, 77.3×131.9cm, 암스테르담: 국립미술관

지치는 뒤뚱뒤뚱한 뒷모습의 물결을 보면서, 나는 폭소를 터뜨릴 수밖에 없었다. 화가가 깨알같이 묘사해놓은 빙판 위에서 어떤 남자는 그만 꽈당 엎어져버렸다. 그는 동네 처녀의 시선을 애써 피하며 스스로를 자책하느라 아예 철퍼덕 드러누웠다. 깃털이 잔뜩 달린 우아한 모자를 쓴 귀족 마담도 드레스를 번쩍 추켜올리고 얼음을 지친다. 제대로 된 스케이트화가 없어서 대야에 아이를 집어넣고 등을 미는 엄마도 있다.

1585년 암스테르담에서 태어난 헨드리크 아베르캄프는 선천적 청각 장애를 가져 듣지 못하고 말하지 못했다. 부족한 청각, 언어 정보를 시각으로 보완했기 때문일까. 그의 작품에선 집요한 관찰력이 돋보인다. 그는 덴마크 출신 화가 피테르 이사크스Pieter Isacksz에게 그림을 배웠고, 네덜란드 화가 힐러스 판 코닝슬루Gilles van Coninxloo, 피터르 핀크본스Pieter Vinckboons 등의 영향을 받았다. 1613년에 캄펀Kampen으로 거주지를 옮긴 뒤 1634년 사망할 때까지, 그곳에서 머물며 빙판화를 반복해 그렸다. 그는 빙판화 덕분에 당대 최고의 인기 화가로 등극했다. 빙판화 의뢰가 너무 많이 들어와 한여름에도 빙판화를 그려야 할 정도였다고 한다. 캐리커처처럼 인물의 개성이 우스꽝스럽게 강조된 그의 빙판화 속에서 사람들은 하나같이 해맑다. 어린 아이부터 노인까지, 서민층부터 귀족층까지, 남녀 가리지 않고 한마음으로 즐겁다. 공기 좋은 바깥에서 신나게 잘 뛰어논 아이가 보여주는 후련하고 맑고 해사한 얼굴, 그러니까 순도 높은 긍정성이 그 안에 있다.

페테르 한센과 헨드리크 아베르캄프가 묘사한 놀이 그림 구석구석에 시선을 던지는 사이, 자연스럽게 '잘 논다'라는 것의 진짜 의미를 다시금 생각하게 됐다. 꽃 찾기 놀이를 하던 시절의 나에게 잘 논다는 건 '인기 많음'의 동의어였다. 무리 사이에서 돋보이는 게 잘 노는 건 줄 알았다. 혼자 노는 것,

주변인으로 노는 것은 잘 노는 게 아니라고 철석같이 믿었다. 그래서 혼자 학교 도서관 서가 사이를 걸어다니며 느꼈던 설렘, 매일 비디오 대여점에 가서 바닥부터 천장까지 훑으며 '뭘 빌려 볼까' 신나하던 마음, 고무줄놀이를 하면서 훨훨 나는 친구를 향해 힘껏 쳐주던 박수, 단짝 한 명과 롤러스케이트를 타면서 아파트 단지를 뱅뱅 돌던 해질녘의 해방감 같은 것은 나처럼 내성적인 애가 소심하게 노는 방식일 뿐 잘 노는 건 아니라고 생각했다.

놀다 [놀: 다]

[동사]

1. 놀이나 재미있는 일을 하며 즐겁게 지내다.

국어사전이 설명하는 논다는 행위의 정의다. 잘 논다는 건 몇 명과 함께 있는지(인맥), 몇 번째로 이름이 불리는지(평판), 게임에서 지는지 이기는지(성취)와 상관없는 것이다. 페테르 한센, 헨드리크 아베르캄프의 그림 속 사람들처럼, '나만 재밌으면 됐지' 하는 홀가분함을 느낀다면, 스스로 즐거워서 배시시 웃음이 흘러나온다면 이미 충분히 잘 놀고 있는 거였다. 이 중요한 사실을 이제야 깨달아 억울하지만 덕분에 페테르 한센, 헨드리크 아베르캄프 그림과 함께 잘 놀았으므로, 그리하여 묵은 콤플렉스로부터 조금 더 자유로워졌으므로, 이만하면 됐다.

chapter
14

우리는 모두
다르니까요

크리스텐 쾨브케와 카스파르 다비트 프리드리히

◇◇◇◇

 한때 '이어폰 걸'이라는 별명으로 불린 적이 있다. 쉬는 시간, 점심시간, 자율학습 시간은 물론 이따금 수업 시간에도 이어폰을 꽂고 음악을 들어서 붙은 별명이었다. 고등학교 3학년 시절, 당시 빠져 있던 라디오헤드를 비롯해 오아시스, 스매싱 펌킨스 등을 듣기 위해 나는 자리를 언제나 교실 맨 끝으로 잡았다. 운이 좋으면 창가 쪽 끝자리, 운이 없으면 뒷문 옆 끝에서 두 번째 자리.

 이어폰을 귀에 꽂고 '혼자 있고 싶다'라는 신호를 온몸으로 뿜어대는 어둡고 우울한 커트 머리 여자애를 같은 반 친구들은 자주 힐끔거렸다. 언젠가는 "너를 갈아서 마시고 싶어"라고 적힌 쪽지가 배달됐고, "난 너하고 친구가 되고 싶은데 네가 마음을 열어주지 않아서 슬프다"라는 내용의 편지가 자주 책상 위에 놓였다. 실수로 손을 베어놓고 이참에 잘 되었다는 듯 환하게 웃으면서 손가락을 눌러 피를 쥐어짜 이름을 혈서로 적어준 아이도 있었고, 맨 뒷자리에 앉은 나를 보려고 수업 중간에 일부러 졸린 척하며 교실 뒤로 나가 한참을 서 있었다고 고백해오는 아이도 있었다.

하루에 열다섯 시간씩 교실에 갇혀 있는 여고생들은 미치지 않기 위해 사랑할 대상을 찾아 거기에 매달린다. 미혼 남자 선생님을 향한 짝사랑, 연예인 사진으로 소지품 전부를 도배해버리는 짝사랑과 비슷하게 커트 머리 반 친구를 짝사랑하는 여고생들도 있다.

이어폰으로 세상을 전부 차단할 것처럼 굴던 여자애의 마음속에는, 실은, 절대 고립되고 싶지 않다는 갈망과 누군가에게 이해받고 싶다는 열망이 가득 차 있었다. 그래서 쪽지를 받으면 참 성실하게도 답장을 또박또박 썼다.

어느 날, 친구 한 명이 반장 L에게 받은 쪽지라면서 내게 구경을 시켜주었다. 원래 여고생 단짝 사이에 비밀 같은 것은 없기 때문에 일대일의 쪽지가 다른 친구들에게까지 공개되는 일은 비일비재하다. L의 쪽지를 보다가 가슴이 철렁 내려앉았다. 내가 친구들에게 쪽지를 쓸 때마다 마지막에 서명처럼 그려 넣는 그림과 똑같이 생긴 그림이 그려져 있었기 때문이다. 그날부터 L의 행동이 다르게 보이기 시작했다. 그 아이의 말투가 미묘하게 내 것과 비슷해졌다는 경보음이 울렸다.

반장은 나와 비슷한 점이라곤 전혀 찾아볼 수 없는 아이였다. 늘 쾌활했고 말수가 많았다. 공부도 잘하고 인기도 많았다. 수업 시간엔 늘 바른 자세로 선생님을 바라보았고, 쉬는 시간에 교단에 서서 아이들에게 공지 사항을 일러줄 때의 목소리는 흔들림 없고 단단했다. 체육 시간을 죽도록 싫어하는 나와 다르게 달리기도 시원스레 잘했다. 우리 둘 사이 공통점은 딱 하나, 커트 머리라는 것뿐이었다.

쪽지 사건 이후로 내 레이더는 온통 L을 향했다. '쟤가 나를 따라 하나?' 의문이 생겼고 심증을 품을 만한 순간이 있었지만 대놓고 물어볼 순 없었다. 쪽지와 말투에서 비치는 습관 몇 가지를 가지고 오리지널리티를 운운하기엔

쪽팔린다는 걸 어린 나이였지만 잘 이해하고 있었기 때문이다. 한편 억울함이 솟기도 했다. 이건 내 개성인데! L은 활달해서 친구도 나보다 훨씬 많은데! 그 아이들은 다 그게 L의 것인 줄 알 텐데!

석 달쯤 뒤였을까. 쪽지이니 그림이니 고유성이니 정체성이니 하는 것은 될 대로 돼라 하며 완전히 잊어버렸다. L에게 쏠려 있던 레이더망도 시들해졌다. 당장 내 문제가 수습되질 않았기 때문이었다. 그 무렵 어느 날, L이 나를 옥상으로 불러냈다. 깜깜한 옥상 위, 난간이 만들어낸 암흑의 그림자 속에서 한참 변죽을 두드리는 이야기를 하며 머뭇거리다가, 돌연 L은 울음을 터뜨렸다.

"나는 내 모습이 마음에 안 들어."

L은 어쩐지 내 쪽지, 말투, 옷차림이 근사해 보여서 조금씩 따라 하게 되었다고 말했다. 지금껏 늘 그렇게 남들을 따라 하며 살아온 것 같다고 흐느끼는 L 앞에서, 나는 진한 동질감을 느꼈다. 나도 겉으로 드러내지 않았을 뿐, 늘 다른 이들을 두리번거리며 살았으니까. 그리고 바보처럼 우월감도 동시에 느꼈다. 공감하는 마음 저 안쪽에서 '역시 내 느낌이 맞았어' 하는 쾌감이 비밀스럽게 일었다. 그렇게라도 자존감을 채워야 하는 참 허약했던 때였다.

나는 너와 어떻게 다른가. 그 시절 나와 친구들을 사로잡은 화두는 이것 하나였다. 개성을 가지고 싶었고, 남과 다르고 싶었고, 세상에서 단 하나뿐인 존재가 되고 싶었다. 교실 창문에 매달려 어둑어둑 내려앉는 땅거미를 지켜보면서 어른의 시간으로 진입하게 될 스스로에 대해 모호한 감정과 아득한

슬픔을 느꼈다. 어른들은 우리에게 '미래' 혹은 '앞날'이라는 단어를 자주 들이밀었지만, 막연한 불안과 맥락 없는 공상으로 뒤죽박죽 엉켜 있는 미래는 가능성만으로는 위로가 되어주지 못했다. 우리는 초조하게 앞머리에 핀을 꽂고, 치맛단을 줄이고, 미친 듯이 쪽지를 주고받고, 다이어리 꾸미기에 몰두했다.

덴마크 화가 크리스텐 쾨브케Christen Købke와 독일 화가 카스파르 다비트 프리드리히Caspar David Friedrich 그림을 보다가 1999년의 기억이 십몇 년 만에 되살아났다.

두 화가는 거의 동시대를 살았고 둘 다 코펜하겐 왕립 아카데미에서 그림을 배웠지만, 프리드리히가 24년 선배라 직접적으로 교류한 적은 없다. 프리드리히는 서양미술사에 큰 족적을 남긴, 독일을 대표하는 낭만주의 화가이지만, 덴마크인 쾨브케는 자국 내에서만 인정을 받았을 뿐 크게 유명세를 치르지도 않았다.

둘의 그림을 나란히 놓고 보다가 시각적으로 유사한 작품끼리 짝을 지어봤다. 결과는 놀라웠다. 일부러 짝을 지어놓아서 비슷해 보이는 것인지, 아니면 크리스텐 쾨브케가 아카데미 선배인 카스파르 다비트 프리드리히에게서 노골적인 영향을 받은 건지 궁금했다. 자료를 찾아보았지만 둘이 직접 교류했다는 기록은 찾을 수 없었다. 한 가지 확실한 건 이십여 년의 시차를 두고 둘 다 코펜하겐 왕립 아카데미를 다녔고, 그 덕분에 왕립 회화 미술관에서 소장한 크리스티안 아우구스트 로렌첸Christian August Lorentzen, 옌스 유엘Jens Juel 같은 17세기 플랑드르 풍경 화가들 작품을 실컷 공부했다는 것.

둘은 화풍뿐 아니라 생애와 철학까지 묘하게 닮아 있다. 서민 가정 출신에, 시류와 상관없이 자기 고집을 펼친 비주류였다. 덕분에 생전엔 큰 빛을 보지

못했고, 사후에 시간이 한참 흘러서야 재평가를 받았다.

두 화가 모두 어떤 풍경 안에 '신비와 경이'가 숨어 있다고 믿었다. 제빵사 아들로 태어나 이탈리아 그림 여행을 딱 한 번 다녀온 것 말고는 평생 코펜하겐 외곽 카스텔레트Kastellet 지역을 벗어난 적 없는 크리스텐 쾨브케에게는 '일상 풍경'이 신비이고 경이였다. 늘 집 근처만 뱅뱅 돌면서 그림을 그려서 "저녁 먹으러 집에 돌아갈 것을 생각해 멀리 안 다닌다"라는 농담을 들을 정도였다.

독실한 루터교 집안에서 태어난 프리드리히에게는 '광활한 자연경관'이 신비이고 경이였다. 자연이 곧 신의 뜻이라고 믿었다. 안개나 노을, 눈, 깊고 어두운 나무 숲 등을 통해 아득한 무한의 세계를 전달하려 했다. 장대하고 적막한 풍경 안에 고독한 사람을 놓거나 수도원, 공동묘지 등을 폐허로 그려서 신 앞에 선 인간의 무력감과 불완전성을 표현하길 즐겼다. 덕분에 "풍경화의 비극을 발견한 화가"라는 평을 들었다.

쾨브케 시대에 덴마크에서는 애국심을 고취하기 위해 유서 깊은 건축물을 그리는 유행이 있었다. 그는 이 유행을 거부했다. 그가 유일하게 남긴 유서 깊은 건축물 그림인 「저녁 빛 속의 프레데릭스보르성」에도 굳이 뱃놀이하는 사람들을 집어넣어 그곳 역시 그저 누군가의 일상의 배경일 뿐이라는 시각을 환기했다.

프리드리히는 자연을 정갈하게 재현하는 당시의 유행을 거부했다. 풍경이 느낌 없는 배경으로 존재하는 게 아니라 내면의 정경을 암시하는 주인공으로 존재해야 한다고 믿었다. 경외감을 자아내는 존재 앞에서 느끼는 무력감이 그가 천착한 주제였다.

당신 또한 아침부터 저녁까지, 저녁부터 한밤중까지, 생각하고 또 생각하겠

위 크리스텐 쾨브케, 「코펜하겐 석회로 근처 만의 북쪽 풍경, 조용한 여름 오후」 1837년, 52.5×80.5cm, 코펜하겐: 덴마크 국립미술관

아래 카스파르 다비트 프리드리히, 「여름(연인이 있는 풍경)」 1807년, 71.4×103.6cm, 뮌헨: 노이에 피나코테크

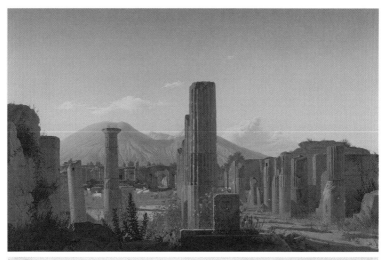

위 크리스텐 쾨브케, 「베수비오 화산을 배경으로 폼페이, 기둥」 1841년, 70.8×87.9cm, 로스앤젤레스: 게티센터
아래 카스파르 다비트 프리드리히, 「엘데나의 폐허」 1825년경,
17.8×22.9cm, 슈바인푸르트: 게오르크 섀퍼 박물관

위 크리스텐 쾨브케, 「가을 풍경. 중거리에서 바라본 프레데릭스보르성」, 1837~1838년경, 255×355cm, 코펜하겐: 뉘 칼스베르 글립토테크

아래 카스파르 다비트 프리드리히, 「오크 나무들 사이의 수도원」, 1809~1810년, 110×171cm, 베를린: 구 국립미술관

지만, 아무리 그래도 당신은 '가보지 못한 저 너머 세계'를 알 수가 없지요. 아무런 근거도 알 수가 없지요! (……) 마침내 분명히 알고 이해함은 믿음 안에서만 보이고 인식될 터이니, 그것은 거룩한 징벌입니다.
_ 이현애,《독일 미술가와 걷다》부분

한눈에 보면 둘의 그림은 비슷하다. 한쪽이 다른 쪽을 따라 한 것 같다는 인상을 받을 수도 있다. 하지만 둘은 완전히 다른 목표를 가지고 있었다. 천착하는 주제도, 바라보는 방향도 달랐다. 쾨브케의 그림이 전형적이고 소시민적인 인물에게 숨겨진 위선이나 욕망을 슬쩍 드러내는 홍상수식 영화라면, 프리드리히의 그림은 삶의 부조리를 어둡고 매력적인 미장센으로 표현하길 좋아하는 박찬욱식 영화 같은 느낌이랄까.

두 화가를 비교해보다 생뚱맞게 L에 대한 기억에 이르렀다. 그 시절 우리는 왜 그렇게 나는 너와 어떻게 다른가, 어떻게 달라질 수 있는가 따위의 초조한 질문만 해댔던 걸까. 다름과 개성을 강박적으로 추구하면서도 왜 그리 똑같이 앞머리에 핀을 꽂고, 치맛단을 줄이고, 하나같이 쪽지를 주고받고, 다이어리 꾸미기에 몰두했던 걸까.

'나는 너와 어떻게 다른가'라는 질문에 집착하지 않아도 이미 우리는 모두 다르다. 이미 다른 개인으로 각자 태어났다. 두 화가의 그림처럼 언뜻 비슷해 보여도 사정을 알고 보면 전혀 다른 이야기가 숨어 있다. 어쩌면 그 시절 다름에 대한 강박 속에는 이런 본심이 숨어 있는지도 모르겠다.

'그냥 다른 게 중요한 게 아니라, 내가 너보다 우월하게 다르다는 게 중요해.'

크리스텐 쾨브케, 「저녁 빛 속의 프레데릭스보르성」 1835년, 71.8×103.4cm, 코펜하겐: 히르슈스프롱 컬렉션

정신을 차리고 보니 마흔 살 가까이 먹은 어른이 되었는데, 요즘도 가끔 존재감을 염려할 일이 생긴다. 비슷한 주제와 유사한 감성으로 책을 낸 사람을 보면 내 글과 그의 글은 어떻게 다른가, 어떻게 달라질 수 있는가 초조한 질문이 든다.

하지만 시간이 선물해준 연륜으로 이제는 그 초조함을 달랠 수 있다. 일종의 숙달. 어차피 우린 모두 다르니까, 내가 가장 진실한 나에게 다가간다면 자연스럽게 고유한 색깔이 드러날 테니까, 애꿎은 경쟁 구도를 들이밀면서 스스로 들들 볶지 맙시다. 이렇게 툴툴 털어내고 룰루랄라 잠에 든다. 1999년의 나와 지금의 나는, 천만다행으로, 이렇게 다르다.

할 수 없음을
받아들인다면

페데르 발셰

◇◇◇◇

전에 없던 경험이다. 풍경화라니, 내가 풍경화가와 사랑에 빠지다니. 인물화가 아니라 풍경화와 충돌하다니. 오슬로 국립 미술, 건축, 디자인 박물관, 페데르 발셰Peder Balke 그림 앞에서 나는 잠시 넋 나간 사람이 됐다.

빈센트 반 고흐 무덤을 찾아갔던 2005년 이래, 미술관은 '사람'을 만나러 가는 공간이었다. 미술관에는 풍경화, 정물화, 추상화 등 여러 종류의 그림이 있지만, 내 발길을 붙드는 건 대부분 사람이 있는 인물화였다. 그림 속 사람의 자리에 나를 포개어보는 비밀스러운 상상, 그와 나누는 자질구레한 대화, 위대한 예술가이기 전에 한 명의 불완전한 인간인 화가의 생애에 공감해보는 시간이 좋아서 미술관 여행을 해왔다.

천성 탓이 클 것이다. 정서적으로 불안정한 허약 체질이었던 유년기 시절, 버스를 타면 창문에 바짝 다가가 코를 박고 스쳐가는 사람들을 구경했다. 타인에게 먼저 다가가 관계 맺을 용기가 부족했기에 상상으로 관계 맺을 수 있는 그 시간이 소중했다. 까만 비닐봉지를 양손에 가득 들고 낑낑대며 걷고 있

는 아주머니가 눈에 띄면 그녀의 걸음걸이를 눈에 담으며 생각했다. '저 아줌마는 아마 주공아파트 5층에 살고 있을 거야. 집에는 열 살짜리 아들이 한 명 있을 텐데 아직도 엄마 말이라면 껌뻑 죽는 순둥이야. 엄마가 시장에서 돌아오면 아들은 한달음에 현관으로 달려 나가 장바구니를 받아줄 거야. 엄마는 비닐봉지를 뒤져 안쪽에 있던 아이스크림을 꺼낼 거야. 둘은 아이스크림을 핥으며 종알종알 이야기 나누겠지.'

달리는 버스에서 찰나의 순간에 나를 스쳐 간 차창 밖 안면부지 사람에게 감정 이입을 하고, 그 사람의 이후 동선을 상상하는 게 나만의 비밀스러운 놀이였다. 숨 쉴 수 있는 친밀한 공간을 마련해주는 건 언제나 멀리 있는 사람이었다. 내 생활 반경 안에서 직접적 영향력을 끼치는 사람들과는 내면의 거리를 두었지만(그들과는 우선 살아내야 했으니까), 먼 곳의 사람과는 함부로 친밀해졌다. 버스를 타는 동안, 나는 정류장에서 구깃구깃한 황토색 서류 봉투를 들고 담배를 뻑뻑 피워대는 중년 아저씨가 되기도 했고, 아슬아슬한 길이의 미니스커트를 입고 무의식적으로 자꾸만 스커트 자락을 끌어내리는 대학생 언니가 되기도 했다. 타인 속으로 들어가 그가 되어보는 놀이를 할 때, 교통체증이나 도심의 소음, 버스의 퀴퀴한 냄새 같은 것들을 잊을 수 있었다. 버스 창문의 네모난 프레임은 내게 마구잡이 상상을 허락했다. 성인이 되어 미술관에서 만난 네모난 프레임들처럼.

페데르 발셰의 풍경화는 내 오랜 인물화 편애의 습성을 단숨에 깨뜨릴 만큼 압도적이었다. 노르카프 해안가의 깎아지른 얼음 절벽, 집어삼킬 듯 달려드는 파도, 구우웅 구우웅 하며 대기를 흔드는 먹구름의 으르렁거림이 있을 뿐인데, 사람의 흔적이라곤 거의 없거나 아주 작게 존재할 뿐인데, 단박에 매료됐다. 사람이 주인공이 아니고 풍경이 주인공임에도 분명한 인간의 감정

페데르 발셰, 「폭풍 치는 바다」 1870년경, 8.5×11cm, 오슬로: 국립 미술, 건축, 디자인 박물관

페데르 발셰, 「노르웨이 해변의 등대」, 1855년경, 58.5×70.5cm, 오슬로: 국립 미술, 건축, 디자인 박물관

이 느껴졌다. 경외였다. 공경과 두려움을 동시에 느끼는 어떤 이의 목소리, 자신의 무력함을 뼈저리게 느끼며 무릎 꿇고 고개 숙인 사람의 몸짓이 담겨 있었다.

할 수 없음의
위로

19세기 노르웨이 화가 페데르 발셰는 스웨덴 왕립 예술 학교에서 그림을 공부한 뒤 1830년 여름, 오슬로를 출발해 베르겐까지 이르는 약 370킬로미터의 산길을 걸어서 여행했다. 후에는 해발 1920미터 높이의 회위엘로프트 산이 있는 필레피엘 산맥을 트래킹했다. 이 여행에서 북구의 산악 지형 스케치를 발전시킨 뒤, 1832년에 스칸디나비아반도 최북단에 위치한 핀마르크 Finnmark 지방에 다녀온다.

인간이 북극을 탐험하기 시작한 건 1900년대 초반부터라고 한다. 발셰가 사망한 1887년으로부터도 20년쯤 흐른 뒤에 인류가 북극의 존재를 알게 된 셈이다. 그러니까 페데르 발셰가 핀마르크 지방을 여행했을 때, 그는 분명 세상 끝에 서 있다고 느꼈을 것이다. 극단적인 날씨, 성난 협곡과 지형, 어둠과 백야, 인간의 출입을 허락하지 않은 까만 바다와 무엇이든 동결시키는 새하얀 냉기를 응시하면서 그는 무엇을 느꼈을까?

여기까지가 내가 걷고 보고 알 수 있는 전부다, 저 너머에 대해 나는 아무것도 알지 못한다는 자각 아니었을까. 불가능함, 한계, 미지, 함부로 손댈 수 없는 이해 불가한 영역에 대한 확인.

원초적인 자연의 위력 앞에서 느낀 감정을 풍경화 속에 담아내기 시작한

그는 핀마르크 여행 이후에도 계속 극단적인 북구의 풍경화 작업을 이어갔다. 페데르 발셰의 기억 속에서 북구의 협곡과 바다는 점점 더 추상적으로 변해갔다.

오슬로 국립 미술, 건축, 디자인 박물관에서 내 넋을 빼놓았던 1864년 작품 「안개 속의 스테틴덴산」은 대담한 생략, 절제된 색채로 그 어떤 서양화에서도 경험해보지 못했던 낯선 감각을 자극했다. 한편으로는 동양의 수묵화를 보는 것 같기도 했고, 평면 회화가 아니라 유화 물감을 두텁게 붙여가며 만든 소조 작업을 보는 것 같기도 했다.

청년 시절의 페데르 발셰가 걸어서 이동했다는 오슬로에서 베르겐 사이의 길을 기차를 타고 이동한 적이 있다. 1월 어느 날, 세상이 온통 하얀색일 때 북유럽에서 가장 높은 지대에 위치한 산악 열차인 베르겐선에 몸을 실었다. 창문에 매달려 우와 우와 감탄했더니, 여섯 시간이 순식간에 사라져 목적지에 도착한 느낌이 들었을 정도로 창밖 풍경은 압도적이었다. 시시각각 변하는 북구 산악 지대의 지형과 기이할 정도로 강렬하게 쏟아지던 햇빛을 설명할 적절한 언어를 나는 갖지 못했다. 내 단어 사전에는 존재하지 않는 감각이 여섯 시간 내내 이어졌다.

비단 이방인인 나만 이 풍광에 사로잡힌 건 아니었다. 노르웨이 공영 방송 NRK사가 2009년 베르겐선 개통 100주년을 기념하기 위해 오슬로와 베르겐을 가로지르는 기차 앞에 카메라를 달아 편집 없이 일곱 시간 30분 동안 풍경만 방송한 적이 있다. 별도의 해설이나 편집, 배경음악이 없는 '날영상'에 대한 시청자 반응은 폭발적이었다. 경쟁 채널의 시청률이 4퍼센트일 때 NRK사 '슬로우 TV' 시청률은 15퍼센트였다. 이에 고무된 방송국은 또 한번 말도 안 되는 기획을 선보인다. 2011년, 노르웨이 피요르를 따라 운행하는 MS 노르노르게 후르티루텐 크루즈 앞에 카메라를 달아서 134시간, 그러니까 6일

페데르 발세, 「안개 속의 스테틴덴산」, 1864년, 71.5×58.5cm, 오슬로: 국립 미술, 건축, 디자인 박물관

간 영상을 방송했다. 슬로우 TV 크루즈 편은 노르웨이 국민 500만 명 중 320만 명이 지켜봤다고 한다.

수없이 얼었다 녹기를 반복하며 만들어진 극지방의 풍경엔 눈을 떼기 힘든 매혹이 있다. 지중해 자연이 탐험하는 '나'를 위해 넉넉한 품을 열어준다면, 그래서 화가가 "내가 이것을 보노라!" 선언할 수 있게 허락한다면, 북구의 자연은 개인의 자의식을 압도한다. '내'가 이런 풍경을 발견했다 혹은 보고 있다는 인식 따위는 광활한 풍경에 금세 잡아먹힌다. 나를 훨씬 뛰어넘는 커다란 존재 앞에서 생각과 말을 쉬이 잃는다. 나의 연약함과 미미함과 무력함만을 확인할 수 있을 뿐이다. 지중해의 자연이 나의 '할 수 있음'을 자극한다면 북해의 자연은 나의 '할 수 없음'을 확인시킨다.

그리하여 당연하게도 북유럽 풍경화에는 서유럽, 남유럽 지방 풍경화에서 느껴보지 못한 정서가 담겨 있다. 나보다 큰 존재를 향한 공경과 두려움이다. 이는 페데르 발셰뿐 아니라 미술관 여행을 하며 본 빌헬름 퀸, 율리우스 파울센Julius Paulsen, 요한 크리스티안 달Johan Christian Dahl 등 다른 풍경화가 작품에서 공통적으로 느껴진 정서였다. 그런데, 그것이, 위로가 될 줄 몰랐다. '할 수 없음'을 말하는 그림 앞에서, 이의를 달 수 없는 한계 앞에서 나는 안도하고 있었다.

좋아하는 것을 최선을 다해 좋아하고자 했고, 집중하는 에너지를 사랑했다. 돌이켜보면 나는 많은 일에 늘 열심이었다. 그래서 내 안의 엔진을 꺼야 할 때 반대로 크게 흔들렸다. 최선을 다해 열심히 준비한 촬영을 앞두고 갑자기 내리는 비 앞에서, 촘촘하게 해야 할 일 목록을 적어놓은 날 출근길에 생긴 엘리베이터 고장 앞에서, 내 뜻과 상관없이 멀어지는 타인의 마음 앞에서 20대 시절의 나는 유난스럽게 발을 굴렀다. 내가 통제할 수 없는 변수를 최

페데르 발셰, 「산맥 트롤틴단」 1845년경, 30.8×41.9cm, 런던: 내셔널 갤러리

대한 줄이고 싶었다. 일을 할 때면 벌어질 수 있는 최악의 상황을 상정해 플랜 B, C, D를 준비했고, 타인과 관계를 맺을 때 매 순간 최선을 다해서, 설령 그와 멀어지더라도 내 쪽에 후회가 남는 일이 없도록 했다.

그러다 서른이 되던 해, 내가 열심히 한다고 해결할 수 있는 일이 하나도 없는 사건이 나를 찾아왔다. 할 수 없음을 할 수 있음으로 바꾸기 위해 최선을 다하기는 오히려 쉬웠다. 할 수 없음을 마주하고 가만히 시간을 보내는 일은 어려웠다. 기다리는 법을 배워야 했다. 해도 안 되는 게 있음을 받아들여야 했다. 어쩌겠어, 어쩔 수 없지, 어깨 으쓱. 툭툭 털고 일어서는 법을 배울 때마다 좌절이 깊어질까 봐 두려웠지만 신기하게도 뭉쳐 있던 마음의 우듬지가 조금씩 열리고 개운해졌다. 오히려 가볍고 홀가분한 느낌. 레나타 살레츨은 책 《불안들》에 이렇게 썼다.

자유로운 주체는 바로 불확정성, 즉 자유에 수반되는 '가능성의 가능성' 때문에 불안하다. 그래서 키르케고르는 불안은 결국 자신 앞에 있는 불안이라고 결론짓는다. 그러니까 나는 유일한 결정권자이고 내가 하는 것은 전적으로 나에게 달렸다는 것이다. 따라서 불안은 무언가를 할 수 있는 가능성과 연관되는데, 그런 의미에서 불안은 흔히 심연을 내려다볼 때 드는 느낌과 같다.

개인이 어떤 삶이든 선택할 수 있다고, 변화는 당신 하기 나름이라고, 성공, 부, 건강, 아름다움 모두 노력해 성취할 수 있다고, 한계를 뛰어넘으라고, 'Just Do It'을 속삭이는 목소리는 진취적이고 긍정적이지만, 동시에 우리를 불안으로 슬쩍 밀어 넣는다. 더 할 수 있는데 왜 거기 있냐고, 네가 누릴 수도 있을 저 바깥의 행복이 탐나지 않냐고, 혼자만 손해 보는 것 같지 않냐고 질문하며 깔짝깔짝 신경을 갉아 소모한다.

페데르 발셰와 북유럽 풍경화가의 진실한 고백을 눈에 담으며 생각했다.

세계는 광활하고 나는 작다. 시간에겐 시간의 몫이, 타인에겐 타인의 몫이 있다. 내 머리로 저 너머까지 계산하고 파악하고 통제할 수 있다고 믿지 말자. 나는 모르는 게 아주 많다. 내가 어쩌지 못하는 일도 아주 많다. 내가 모든 기쁨과 행복을 알고 맛보고 누릴 순 없다. 고통과 불행은 내게도 언제든 찾아올 수 있다. 불확실성을 제거하려 안달하지 말자. 끌어안자. 생의 우연을, 모호함을, 부서지기 쉬운 연약함을, 부조리함까지도.

그렇게 어쩔 수 없음을 끌어안는 순간 지금, 여기, 오늘 내게 허락된 것들에 집중할 수 있다. 두려움과 떨림은 결코 사라지지 않겠지만, 적어도 그들과 함께 살아가는 법을 배울 순 있다.

chapter

16

눈길을 마주치면
많은 것이 보입니다

———

마르틴 쇨러

◇◇◇◇

익숙한 얼굴이 있다. 하지만 어딘지 낯설다. 학창 시절 친하게 지내다가 소식이 끊긴 지 오래된 친구를 길에서 우연히 만난 것처럼 생각에 버퍼링이 걸린다. '이 아이 이름이 이랬지. 학교 다닐 때 이런 걸 좋아하던 애였는데……' 옛 추억을 끄집어내는 사이, 눈은 그 친구의 지금 얼굴을 본다. 낯설다. 내 기억 속에 잠자고 있던 그 얼굴이 아니다. 갑자기 우리가 만나지 않았던 긴 시간이 체감되면서, 그 애가 그 시간을 어떻게 살아왔는지 나는 전혀 아는 바가 없다는 걸 깨닫는다. 돌연 그가 미지의 얼굴이 된다. 우리는 아는 사이일까, 모르는 사이일까.

독일 사진가 마르틴 쇨러Martin Schoeller의 전시 〈Up Close〉가 열렸던 스톡홀름의 사진 전문 갤러리 포토그라피스카의 어두운 전시실에서, 나는 압도적인 경험을 했다. 사진가에 대한 사전 정보도, 갤러리나 전시에 대한 그 어떤 정보도 없이 그저 밤 11시까지 문을 연다고 해서 찾았던 공간이었다.

1월, 겨울 한복판의 스톡홀름은 온 도시가 활동을 최소한으로 줄이고 품을

꽁꽁 여민 것처럼 보였다. 오후 3시가 지나면 누군가 하늘에 청회색 잉크를 쏟아놓은 것처럼 빠르게 어둠이 내렸다. 북구의 밤은 극단적일 정도로 차갑고 길고 지루했다. 오후 5시만 되어도 '파장' 분위기가 물씬 풍기는 도시에서 밤 11시까지 문을 여는 갤러리라니, 유일하게 여행객에게 따스한 품을 내어주는 그곳으로 얼른 달려갈 수밖에! 포토그라피스카 갤러리는 건물 외벽에 커다란 전광판과 노란색 할로겐 조명을 밝혀 얼어붙은 도심을 배회하던 이방인들을 향해 손짓했다. 여기야, 이리로 와서 몸을 녹이렴.

전시장 입구에서 나를 맞이한 건 우디 앨런, 케이트 블란쳇, 앤 해더웨이, 버락 오바마 등 이름만 들어도 금세 아는 유명인 수십 명의 얼굴이었다. 여권 사진을 찍듯 동일한 구도와 동일한 조명 아래서 반듯하게 정면을 보고 있는 담백한 초상 사진으로 채워진 전시 공간. 솜털 한 올, 눈동자의 실핏줄, 모공 하나까지 전부 보일 만큼 얼굴을 크게 확대한 마르틴 쉴러의 촬영 스타일을 '하이퍼 디테일 클로즈업'이라 부른다고 했다. 한 작품 크기가 족히 1미터는 되는 초대형 초상 사진은 모두 인물의 눈동자가 관람자의 눈높이에 맞춰져 있었다.

처음에는 그저 재미있었다. 어쨌든 유명인들을 구경하는 거니까. 난해한 현대 추상미술 전시보다 훨씬 즐겁고 편했다. 하지만 한 걸음 한 걸음 전시장 깊은 곳으로 들어갈수록 마음속에서 뭔가가 일렁였다. 숙연하고 진지해졌다. 그저 눈동자를 들여다보았을 뿐인데.

그리고 도착한 배우 히스 레저의 초상 앞. 청록색과 갈색이 묘하게 섞인 그의 물기 어린 눈동자는 나에게 떠나지 말라고 말하고 있었다. 곁에 있어줄 누군가를 찾고 있었다. 외롭고 또 외로워 보였다. 그의 죽음이 떠올랐다. 〈브로크백 마운틴〉(2005)에서 만난 배우 미셸 윌리엄스와 사랑에 빠져 딸 마틸

다를 낳은 후, 찍히는 파파라치 사진에서마다 '딸 바보' 인증을 했던 모습. 아무렇게나 주워 입은 꼬질꼬질한 티셔츠에 한 손엔 기저귀와 식료품이 든 종이봉투를 들고, 다른 손으로는 유모차를 끌던 생활인의 얼굴. 미셸과 이혼하고 다시 혼자가 된 어느 날, 우울증 약과 알레르기 약 등 여러 약을 한꺼번에 처방한 의사의 과오로 갑작스럽게 세상을 떠났던 그의 마지막이 기억났다. 아빠의 장례식에서 아무것도 모르고 환하게 웃던 세 살배기 마틸다의 얼굴도.

히스 레저 내면에 실제로 외로움이라는 공동空洞이 있었는지 나는 잘 모른다. 사진 한 컷에 우연히 실린 뭔가를 보고 혼자 오독한 것일지도 모른다. 하지만 확실한 건 그의 시선이 내 안에 있던 빈 골짜기로 날아 들어와 파장을 일으켰다는 것이다. 그의 눈동자를 보면서, 나는 울었다.

마르틴 쉴러의 사진 속에 담긴 눈동자를 들여다보면 분명 이차원의 프린트된 사진임에도 공간감이 느껴진다. 그건 눈에 보이지 않는 공간이다. 그 인물이 켜켜이 쌓아온 오욕 칠정의 경험, 세상을 바라보는 방식과 신념, 감추고 싶은 비밀 같은 것들이 뒤엉켜 있는 내면의 방. 그 방문을 살며시 열어보는 느낌이 든다. 매번 잡지에 인쇄된 사진이나 인터넷 뉴스를 실어 나르는 액정 화면 위에서 만나온 '납작'했던 2차원의 인물이 자기만의 영혼의 방을 지닌 입체적인 인물이 되는 것이다.

냉정한 통치자 혹은 철의 여인이라 생각했던 앙겔라 메르켈의 눈동자 안에는 여린 모성애가 숨어 있고, 우아하기만 할 것 같은 여배우 케이트 블란쳇의 눈동자 안에는 날 선 두려움이 숨어 있다. 페이스북을 만들고 인류의 미래를 살고 있는 마크 주커버그의 파란 눈은 실제로 지구인의 것이 아닌 것처럼 해독 불가하다. 파랗게 비어 있는 우주 공간을 보는 것 같다. 패리스 힐튼의 눈은 기쁨을 모르는 사람의 눈이고, 앤 해더웨이의 갈색 눈동자 위로는

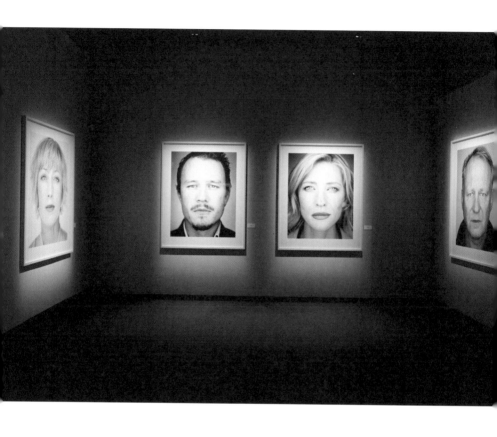

얼굴은 그 사람에 대해 무엇을 말해줄까. 마르틴 쇨러의 <Up Close> 전시

마르틴 쇨러는 일란성 쌍둥이들의 얼굴도 동일한 형식으로 촬영해 내면과 외면의 관계를 고찰한다.

'무슨 일이 다가와도 이겨내겠다'라는 다짐이 스친다.

그날, 스톡홀름의 어느 전시장에서 나는 뻔한 경구라고 생각했던 "눈은 마음의 창"이란 말을 진심으로 믿게 되었다. 왜 김승옥이 단편소설 〈서울의 달빛 0장〉에서 "마음과 마음의 가장 빠른 지름길은 마주치는 눈길"이라고 말했는지 온전히 이해하게 됐다. 그 옛날 어느 짝짓기 예능 프로그램에서 처음 만난 남녀 연예인을 서로 마주보게 세우고, MC가 신나게 "자, 눈빛 교환 타임!"을 외친 까닭도. 눈길이 마주치니 많은 것이 보였다.

사랑에 빠졌다고 말할 때 우리는 '눈이 맞았다'라고 한다. 관심이 있는 것은 '눈독 들인다'라고 한다. 못마땅할 때는 '눈꼴사납다'라고 하며, 쉽게 판단할 수 있는 일을 그르치면 '눈 뜬 장님'이라고 한다. 무엇 하나에 몰두하거나 집착하느라고 주위의 다른 것을 잊고 사리 판단을 못하면 '눈에 뵈는 게 없다', 그러니까 맹목적, 다시 말하면 '눈이 망했다'라고 표현한다. 눈이 마음과 연결되어 있다고 믿지 않는다면 생각해낼 수 없는 표현들이다. 눈은 입과 코 같은 다른 신체 기관과 다르게 늘 정신적인 것과 연결된다.

그런데 요즘 사람들과 눈을 마주칠 일이 거의 없다. 지하철을 타면 모두 고개를 푹 숙이고 스마트폰 화면만 본다. 엘리베이터를 타면 모두 고개를 위로 들고 '5, 4, 3, 2…' 층수를 나타내는 모니터만 애꿎은 시선으로 바라본다. 편의점에서 물건을 살 때는 신용카드를 내밀고 서명 패드를 쳐다본다. 함께 일한 지 몇 해나 지난 동료는 앞모습보다 옆모습이 더 잘 기억난다. 같은 침대에서 잠을 자고, 같은 식탁에서 밥을 먹는 남편의 눈도 가만히 들여다보았던 게 언제였나 싶다.

나는 15년 가까이 기자질을 한 덕분에 뻔뻔하게 남의 눈을 잘 쳐다보는 편인데, 남편은 눈을 빤히 쳐다보는 걸 부담스러워한다. 남편만 그런 게 아니라 한국에서는 대부분의 사람이 정면에서 곧게 날아드는 타인의 시선에 불안함을 느끼는 것 같다. 이야기를 하면서 눈을 오래 쳐다보면 상대방의 동공은 얇게 흔들릴 때가 많았고, 시선을 찻잔으로 떨구거나 창밖으로 돌릴 때가 많았으니까. 동양 문화권에서는 눈동자를 똑바로 바라보는 게 실례로 여겨지니 여러모로 사람들과 시선을 맞추기 어렵다.

얼마 전, 마르틴 쉴러 전시회에서 경험했던 '눈동자 읽어내기'를 할 수 있는 좋은 방법을 찾아냈다. 바로 거울을 보는 것이다. 사실 우리에게 가장 복잡하고 까다로운 미지의 영혼은 바로 자기 자신이니까. 눈동자를 보기 위해 거울을 보면 언제나 그 자리에 있는 익숙한 얼굴이 가장 먼저 눈에 들어온다. 천천히 눈동자로 시선을 모아 그 뒤에 흐르는 정서를 읽으려고 노력하다 보면 점점 낯선 감정이 샘솟는다. 거울 속 이 사람에 대해 진실로 얼마나 알고 있던가 싶은, 아찔한 느낌이 드는 순간, 나는 먼 곳으로 떠나는 여행자가 된다.

chapter

17

고정된 미의식을
벗어던져요

북유럽 여성 화가들의 활약

역사는 승자의 기록이란 말이 있다. 미술사도 그렇다. 처음 미술관 여행을 시작할 땐 잘 몰랐다. 런던, 파리, 피렌체 등 주요 미술관 소장품의 열에 아홉이 남성 화가 작품인 점, 여성 누드화가 셀 수 없이 많은 점이 모두 자연스러운 현상인 줄 알았다. 하얀 피부, 풍만한 몸매, 유혹하는 자태를 보며 '저런 게 아름다움이구나' 감탄하며 비루한 내 몸뚱이를 부끄러이 여겼을 뿐, 보는 남자-전시되는 여자 구도를 기이하게 여기지 않았다. 내 눈앞에 어떤 안경이 씌워져 있었기 때문이다.

무엇이 아름답고 무엇이 아름답지 않은지를 우리는 배운다는 의식 없이 배운다. 인류 역사 대대로 화가에게 그림을 주문하고, 평가하고, 수집할 힘과 돈을 가진 건 일부 권력층 남성이었고, 그들 구미에 맞는 작품은 성당이나 박물관 등 중요 공간에 전시되어 권위가 더해졌다. 수백 년을 이어져 아름다움의 정론이 되었다.

투명 안경을 쓴 듯 인식하지 못한 채 그들의 미의식을 콧등에 걸치고 살았다. 미술관 여행 경험이 쌓이고 뛰어난 여성 화가들의 존재를 알게 되면서 서

서히 그림 보는 눈이 달라졌다.

'지금 내가 누구의 시선으로 아름다움과 아름답지 않음을 판단하
는가?'

질문을 품게 됐다. 책에 나온 예술사적 정론보다 내 마음에 감동을 일으키
는지에 더 집중한다. 당연한 믿음들로부터 한 발 물러나 긍정과 부정의 증거
를 곰곰 따진다. 오래 쓰고 있던 안경을 벗어 던지고 새로운 관점을 갖는 일
에는 용기가 필요함을 배운다. 맑은 눈으로 내 몸을 바라보기 위해, 내 생각
의 주인이 되기 위해 애쓴다.

북유럽 미술관 여행을 시작할 때도 처음엔 크게 의식하지 못했다. 그림 속
여자들이 서유럽, 지중해 쪽이랑 뭔가 느낌이 다르네, 정도의 인상만 받았다.
다녀본 미술관 수가 늘어날수록 모호했던 인상은 점점 분명한 견해로 바뀌
었다. 어? 확실히 다른데? 신기하네. 진짜로 그래. 이런 차이가 있다니! 여행
막바지엔 이런 발견을 한 스스로가 너무나 대견한 나머지 내 머리를 쓰다듬
어주고 싶은 심정이 됐다.

가장 처음 발견한 차이는 그림 속 여자들이 하는 일이었다. 일례로 프랑스
인상파 화가 작품을 떠올려보면, 에드가 드가의 여자들은 등 돌려 목욕하거
나 하녀의 손을 빌려 몸단장을 한다. 에두아르 마네의 여자들은 공단 드레스
로 온몸을 휘감고 망중한에 빠져 있다. 피에르 오귀스트 르누아르의 여자들
은 풍만한 몸매처럼 넉넉하게 아낌없이 웃음을 퍼준다.

동시대에 활동한 북유럽 화가들 그림을 본다. 여자들은 부엌에 서서 양파
를 까거나 펄펄 끓는 뜨거운 물 앞에서 팔을 걷어붙이고 거위를 잡는다. 호

롱불 아래서 바느질을 하거나 아이들을 먹이고 가르치고, 혼자 있는 시간에는 무언가를 읽고 쓴다. 꽃처럼 응시하고 감상하는 대상으로서가 아니라 노동하는 존재로서 정체성이 드러난다. 물론 단순한 비약 혹은 내가 보고 싶은 것만 보고 얻은 인상일 수 있다. 하지만 적지 않은 시간을 들여, 두 발로 직접 걸어가면서 차곡차곡 경험한 뒤 도달한 인상이기에 내겐 더없이 소중하다.

다음으로 발견한 차이는 북유럽 공공 미술관에서 여성 누드화를 만날 일이 많지 않다는 점이다. 여행 기간 내내 체모 하나 없는 매끈한 피부의 백인 여성이 어딘가에 비스듬히 기대고 누워서 몸을 약간 비틀어 허리 굴곡을 강조한 뒤 뇌쇄적인 눈빛으로 관람객을 바라보고 있는 누드화의 전형은 거의 만나지 못했다. 거울 앞에서 도취된 표정으로 몸단장하는 여성을 그린 작품도 특별히 본 기억이 없다.

거울은 의미심장한 모티브다. 서양화 역사의 주류를 이룬 지중해, 서유럽 미술을 들여다보면 아주 오래전부터 거울 앞에서 치장하거나 스스로를 점검하는 여성을 그려왔다. 거울 앞에 선 여성이 무엇을 뜻하는지는 화가들에게 자주 차용된 성경 속 모티브인 '수산나와 장로들'의 경우를 보면 조금 더 쉽게 이해할 수 있다.

수산나는 성경에 나오는 여성이다. 수산나는 평소 신앙심이 깊었다. 어느 날, 수산나가 목욕하는 모습을 두 늙은 장로가 몰래 훔쳐본 사건이 벌어진다. 소리 지르는 수산나를 괘씸히 여긴 장로들은 수산나가 어느 젊은 청년과 나무 밑에서 음탕한 짓을 했다는 거짓 소문을 내는데, 수산나는 하느님께 크게 소리쳐 기도하고, 결국 진실이 밝혀져 장로들이 처벌받았다는 성경 속 이야기가 있다.

이 줄거리를 여러 화가가 각기 다른 버전으로 재현했는데, 16세기 이탈리아 화가 틴토레토Tintoretto 버전이 흥미롭다. 그는 목욕 중인 수산나 앞에 거울

틴토레토, 「수산나와 장로들」 1555~1556년, 146×193.6cm, 빈: 미술사 박물관

을 놓았다. 화폭 구석에서 치고 들어오는 장로들의 관음증적 시선이 아슬아
슬하게 수산나 음부 쪽을 향할 때, 그 중간에 거울이 있다. 수산나는 거울 속
자신을 들여다보느라 장로들의 시선을 알아차리지 못한다. 존 버거는《다른
방식으로 보기》에서 이렇게 썼다.

거울은 무엇보다도 여자가 <u>스스로</u>를 하나의 구경거리로 대하는 데 동의하
는 것처럼 만들어준다.

틴토레토 버전을 17세기 이탈리아 여성 화가 아르테미시아 젠틸레스키
Artemisia Gentileschi 버전과 비교해보면, 거울의 역할을 좀 더 분명히 느낄 수 있

다. 젠틸레스키는 관음의 피해자인 여성의 당혹감과 수치심 전달에 관심이 있다. 날카로운 비명이 화폭을 찢고 나온다. 때문에 틴토레토 작품과 비교된다. 저 여자 몸이 저렇게나 탐스러운데 어쩌라는 말이야. 어때? 당신이 봐도 구경할 만하지? 하며 관람객을 관음의 시선에 가담시키면서 수산나의 신체를 대상화하고 있는 선배 화가의 시선을 젠틸레스키는 고발한다.

서양화부터 현대 대중문화까지 성적으로 유혹하는 여성상은 어디에나 있다. 팜 파탈이 대표적 예다. 압도적인 존재감을 가진 여성으로 인해 남성이 일상 궤도에서 떨어져 나오고, 거짓말이 늘고, 사건이 벌어지고, 폭력과 파괴로 이어지는 이야기는 발에 채이게 많다.

여성이 성적인 측면에서 유혹적으로 그려질수록 일을 저지른 남성은 책임 소지가 적어진다. 저 여자가 저렇게 유혹적인데 어쩌라는 말이야. 나도 어쩔 수가 없었다고. 저쪽에서 여지를 준 거 아냐? 발 뺄 여지가 많아진다. 가해자가 자신의 행위를 성찰하는 대신 피해자에게 책임 전가할 때 늘 꺼내 드는 꽃뱀 타령처럼 말이다.

의아하고 궁금했다. 북유럽 미술관에서는 왜 팜 파탈 여성상을 좀처럼 만날 수 없는 건지. 북유럽 그림 속 여자들은 왜 게슴츠레한 시선을 던지며 관람객을 유혹하지 않는지. 이 차이가 북유럽 국가들이 전 세계에서 가장 성 평등 지수가 높은 나라들이 된 근본적 이유와 혹시 닿아 있진 않은지.

뭔가 다른
북유럽 언니들

남유럽 여성들은 결혼할 때 지참금이나 돈, 또는 물건이나 토지를 가져갔다.

아르테미시아 젠틸레스키, 「수산나와 장로들」 1610년경, 170×121cm, 포메르스펠덴: 바이센슈타인성

가족들은 혼수를 협상했는데, 기준은 여자가 그 결혼 생활에 얼마나 기여할 것인가였다. 나이가 얼마나 어린지, 얼마나 튼튼한지, 아이를 얼마나 잘 낳을 것 같은지 등을 고려하였다. 여자 나이가 더 많을수록 지참금이 더 비싸다보니 여자아이들은 가능한 한 빨리 결혼시켜 내보내려 한 것은 당연했다. 지참금은 중요했다. 그때가 여자의 인생에서 부모로부터 돈을 받을 수 있는 유일한 기회였다. 인생을 시작하기 위해 돈이 필요하다면, 그 돈을 얻기 위해서는 결혼을 해야 했다.

(……) 북유럽은 관습이 달랐다. 여자에게 유산 상속권이 있어서, 부모로부터 돈을 기대하려면 부모가 죽을 때까지 기다려야 했다. 그들은 토지를 물려받을 수 있었고, 자기 명의로 토지를 팔거나 기증할 수도 있었다. 그러니 재정적 이유로 조혼을 할 필요가 전혀 없었고, 부모는 딸들이 언제 결혼할지를 놓고 초조해할 이유가 없었다. 남부에서와 달리 지참금은 결코 흔하지 않았다.

마이클 파이의 《북유럽 세계사 Ⅱ》 속 흥미로운 설명이다. 북해를 둘러싼 국가들—스코틀랜드, 잉글랜드, 네덜란드, 벨기에, 독일 북부, 덴마크, 스칸디나비아 반도국—의 중세 시대를 생생하게 그려낸 역사서인 이 책에 따르면 북해 인근 국가의 결혼 제도는 지중해 인근과 완전히 달랐다. 중세 시대부터 여성도 유산 상속권을 가질 수 있었다. 물론 남성과 완벽하게 동등히 받지는 못했다. 하지만 적어도 팔려가듯 결혼할 필요가 없었고, 경제적으로 남성의 부속품 대접을 받을 필요도 없었다. 스톡홀름 국립도서관에는 13세기 중세 스웨덴 세법이 담긴 문서 원본이 있는데, 이때부터 이미 부부 공동 자산 개념이 명확해 여자들도 자신이 기여한 재산에 대해 권리를 가졌고, 결혼 후 공동의 노력으로 불어난 재산의 권리는 반반으로 나눴다고 한다.

스칸디나비아 국가들에서 신용은 무엇보다 중요한 자산이었다. '내가 배

를 타고 먼 바다로 나가서 고등어를 이 정도 잡아 봄에 돌아올 예정이야. 그러니까 나에게 곡식을 이만큼 빌려줘'라는 약속을 기반으로 한 거래가 일상이었고, 남자들이 먼 바다로 떠난 뒤 남아 있는 여자들은 이런 신용 거래의 직접 대상자였다. 거래를 맺은 대표자로 이해하고 대화의 상대로 여겼다는 뜻이다.

남유럽에서는 남성에서 남성으로 이어지는 가문이 경제 주체가 될 때, 북유럽은 부부가 중심이 됐다. 여성의 경제 활동에 대한 제약이 다른 유럽 국가들에 비해 월등히 적었다. 북유럽의 이런 제도적 배경이 여성이라는 존재를 바라보는 사회의 시선, 예술가들이 작품 안에서 여성을 재현하는 방식에 영향을 미치지 않았을 리 없다. 여성에게 약자의 몸짓인 교태와 애교를 강요하는 문화가 명백히 적었던 것이다.

북유럽 근대 화가 중에도 여성의 벗은 몸에 지대한 관심을 보인 화가가 물론 있다. 스웨덴 화가 안데르스 소른Anders Zorn은 야외에서 목욕하거나 수영을 즐기는 여성을 반복적으로 그렸다. 하지만 그의 작품 속 대부분 여성의 포즈와 표정을 보면 관람객을 유혹하는 데에는 크게 관심이 없어 보인다. 보는 이의 기대에 부응하고자 옷을 벗은 느낌이 아니다. 오히려 거추장스러운 사회적 자아를 벗고 광활한 자연의 일부로서 자기 자신에게 가까이 다가간 느낌을 준다.

소른의 누드화 「바위들 위에서」를 볼 때면 유럽에 거주하던 시기 숱하게 목격한 해변가의 토플리스 여성들이 생각난다. 낯선 사람들 앞에서 가슴을 드러내고 일광욕을 하는 그들의 행동에 어떤 성적인 유혹의 목적도 없다. 그런데 그 광경을 처음 본 날, 나는 눈을 어디에 둬야 할지 몰라 당황하고 뺨이 붉어졌다.

학교가 나서서 여학생 속옷을 검열하는 나라, 한여름에도 브래지어만 입

안데르스 소른, 「바위들 위에서」, 1895년경, 125.7×91cm, 오슬로: 국립 미술, 건축, 디자인 박물관

고 교복 블라우스를 입으면 조신하지 못하다고 체벌받는 나라, 지금도 한 여성 아이돌 스타의 일상 사진에 '노브라' 논쟁이 벌어지는 나라에서 나고 자랐으니 어쩌면 당연한 결과다. 여성의 가슴을 그냥 신체로 보지 못하고 섹슈얼리티와 연결 지으며 훔쳐보고 동시에 단속하는 시선이 내 안에도 내재되었던 것이다.

미의식이란 투명 안경은 이렇게 낯선 세계와 만나 내적 충돌이 벌어질 때 겨우 그 존재를 알아차릴 수 있다. 나로 하여금 무엇이 아름답고 무엇이 아름답지 않은지, 무엇이 섹슈얼한 것이고 무엇이 섹슈얼하지 않은 것인지, 무엇이 칭송할 대상이고 무엇이 비난할 대상인지 판단하게 만드는 이는 누구인가. 미술관 여행을 할 때 놓치지 않으려고 애쓰는 질문들이다.

북유럽 여성 화가의 활약에 대해서도 조금 더 이야기해야겠다. 한 기록에 따르면 1858년 핀란드예술협회가 수여한 신진 화가상을 받은 열두 명 중 열한 명이 여성 화가였다. 1890년에는 최종 수상자 여덟 명 중 네 명이 여성이었다. 핀란드예술협회 상을 받은 헬레네 슈예르프베크Helene Schjerfbeck, 엘린 다니엘손 감보기Elin Danielson-Gambogi 같은 여성 화가가 1889년 파리국제공모전에서 수상한 기록도 있다.

처음 이 수치를 보았을 때 혀를 내둘렀다. 1850년대라며, 그때부터 여성들의 공적 영역 진출이 활발했던 거야? 왜 북유럽 국가들이 전부 성 평등 국가 상위권에 있는지, 왜 너희 나라에서는 남성이 100을 벌 때 여성이 95를 버는지(한국은 63인데!), 기업 여성 임원 비율이 30퍼센트를 웃도는지(한국은 2퍼센트인데!) 알겠다, 인정? 어, 인정. '엄지 척' 하지 않을 수 없었다. 물론 전 세계 여성 화가들과 동일하게 북유럽 여성들도 여자는 남자보다 열등하다는 고정관념, 교육권 제한 등 숱한 제도적 제약과 싸웠다. 하지만 북유럽에서 여성

엘린 다니엘손 감보기, 「자화상」, 1900년, 96×65.5cm, 헬싱키: 국립미술관 아테네움

엘린 다니엘손 감보기, 「아침 식사 후」 1890년, 67×94cm, 개인 소장

화가의 활약과 성취는 동시대 다른 유럽 국가들과 비교하면 확실히 가시적으로 드러난다.

여기, 한 사람이 있다. 머리를 단정히 빗어 올리고 깨끗한 드레스를 꺼내 입고 아침 식탁에 앉았다. 눈 마주치는 사람에게는 가벼운 목례로 존중을 표한다. 버터 바른 빵, 삶은 계란, 커피와 차로 식사를 마친다. 탁탁, 성냥불을 켜 담배에 불을 붙인다. 후욱 숨을 내쉰다. 생각이 조금씩 이곳을 떠나 저곳을 향한다. 자신에게 허락된 좁고 따분한 공간 너머, 여자로서의 역할과 본분 너머 자유가 허락된 그곳을 꿈꾼다. 울타리 바깥으로, 행실을 제약하는 온갖 목소리가 사라진 공간으로, 이중 잣대 없는 곳으로, 자기 목소리와 자기 언어로 세상에 대해 읽고 말할 수 있는 자리로, 똑같은 1인분의 무게로 견해가 존중되는 장소로, 멀리, 멀리, 떠난다. 그녀들의 뒷모습을 바라보며 어느새 나도 함께 그 꿈의 발자국을 따라 걷는다.

고요함에
귀 기울여요

구스타프 피에스타드

◇◇◇◇

　코끝이 투명하게 시렸다. 어떻게 그곳에 도착했는지 기억나지 않았다. 상념, 몽상, 옛 추억이 제멋대로 다가왔다가 흘러가면서 숱하게 나를 통과할 때까지 걸었다는 사실만 안다. 불현듯 있어야 할 무언가가 사라졌다는 걸 알아챘고, 천천히 고개를 들었다.

　후, 내쉬니 숨소리가 퍼져나가지 않고 곧장 귓가로 와 달라붙었다. 어깨에 걸고 있던 노란 방수천으로 된 카메라 가방에 코트 소매가 스칠 때도 마찬가지였다. 즉, 소리가 과장되어 귓가에 밀착했다. 작디작은 바스락거림까지도 커다랗게 다가왔다. 처음 알았다. 눈이 먼 곳의 소리를 모조리 빨아들인다는 걸. 나를 제외한 세상 전부가 묵음이었다. 깨끗하고 하얀 오선지 공책 위에 그 어떤 음표도 그려져 있지 않은 상태.

　꾸준히 낙하해서 숲을 전부 뒤덮은 눈은 하얀 고양이의 살찐 배처럼 청순하고 부드럽고 아득했다. 산만한 소란을 전부 빨아들여 주변을 진공 상태로 만들고 자신이 늘 주인공으로 서는 능력까지 비슷했다. 키 높은 나무들의 머리 틈으로 들어온 빛은 사방으로 부딪히고 서로 충돌해가며 부지런히

229

위 구스타프 피에스타드, 「눈」 1900년, 99×141cm, 예테보리: 예테보리 미술관
아래 구스타프 피에스타드, 「도브레피엘에서」 1904년, 132×180cm, 스톡홀름: 티엘 갤러리

분열했다. 숲의 주인이 누구인지 선언하고 있었다. 내가 도착하기 이미 오래전부터 나무와 나무 사이, 잎사귀와 잎사귀 사이의 공백을 가득 채우고 골고루 끌어안았을 숲의 주인.

예테보리 미술관에서 스웨덴 화가 구스타프 피에스타드Gustaf Fjæstad가 그린 「눈」을 만났다. 겨울 숲의 주인을 그린 그림이었다. 쌓여 있는 눈 더미 그 자체가 아니라 그곳을 통과하는 이의 코끝을 투명하게 만드는, 음소거된, 보이지는 않지만 분명히 농밀하게 존재하고 있는 무언가. 이를테면 사뿐한 발걸음으로 공백을 밀어내며 조금 전 그곳을 통과한 작고 보드라운 발자국의 운율 같은 것.

구스타프 피에스타드가 그린 하얗고 커다랗고 조용한 세계 앞에서, 나는 설명하기 힘든 안도감을 느꼈다. 오래전부터 이 자리에 있었고 앞으로도 이곳에 있을 거라는 약속, 흩어지거나 떠나거나 사라지지 않는 세계가 분명히 존재한다는 약속을 받은 느낌이었다. 웅숭깊은 골짜기에 무엇이 있는지 알 수 없지만, 겁먹어야 할 커다란 것이 불쑥 튀어나오지는 않을 거라고, 그러니 어쩌다 여기까지 걸어 들어왔는지 털어놓아보라고 속삭이는 목소리가 들려오는 듯했다.

구스타프 피에스타드는 스톡홀름에서 태어나 아카데미 오브 아트에서 공부하고 칼 라르손의 어시스턴트로 일했다. 예술 학교에서 만난, 역시 화가였던 아내와 스웨덴 중부 베름란드Varmland로 이사해 독특한 풍경화 화풍을 발전시켰다. 그림 말고도 여러 분야에서 재능을 보였는데, 가구, 카펫 디자인은 물론 아내와 함께 여러 가지 색실로 그림을 짜 넣은 태피스트리 작업을 하기도 했다. 스톡홀름 티엘 갤러리에는 그가 만든 대형 카펫과 나무 소파가 전시되어 있다.

구스타프 피에스타드, 「흐르는 물」 1906년, 120×148cm, 스톡홀름: 티엘 갤러리

구스타프 피에스타드가 그린 하얗고 커다랗고 조용한 세계는 때가 되면 몸을 일으켜 시간의 강으로 미끄러진다. 먼 곳으로 나가 돌고 돌다가 다시 때가 되면 겨울 숲 위로 내려앉기 위해, 언제나 그 자리에 있겠다는 약속을 지키기 위해.

그의 작품 「흐르는 물」 속에서 일렁이는 물결은 "다녀올게!"라고 씩씩한 소리를 낸다. 변하고 사라지는 모든 것에 온갖 미련을 두는 나인데도, 제 몸 가장자리를 찬찬히 녹여 먼 곳을 향해 떠나는 피에스타드의 얼음 물결을 볼 때만큼은 마음이 가볍다. 그래, 잘 다녀와. 다시 와. 다시 와서 하얗고 보드라운 침묵으로 안아줘.

가장
취약하기 때문에
가장 매혹적입니다

―――

유호 리사넨

◇◇◇◇

어쩌면 그를 만나지 못할 수도 있었다. 한국행 비행기를 타기 전날, 그러니까 여정 마지막 날이 월요일이었다. 덴마크 대부분의 미술관이 휴관이었고, 창밖에는 폭우가 쏟아지고 있었다. 마지막 하루만큼은 빈둥거리거나 시내 쇼핑몰에서 친구와 가족들에게 줄 선물을 사라고 유혹하는 날씨였다. 미술관이라면 이미 많이 갔으니 하루쯤 다른 일을 하며 시간을 보내도 전혀 이상할 것이 없었다. 그럼에도 끙, 소리를 내며 숙소 침대에서 엉덩이를 뗐다. 우르르 쾅쾅 쏟아지는 빗속을 걸어 코펜하겐 중앙역으로 가 말뫼행 기차표를 샀다.

말뫼 중앙역에서 말뫼 미술관까지는 도보로 15분쯤 걸렸다. 그리 멀지 않은 거리였지만, 저격수들이 360도로 빙 둘러싸고 조준 사격이라도 하는 것처럼 빗줄기가 사방에서 달려들었다. 비가 바람을 타고 자유 비행했다. 미술관까지 걷는 동안 우산은 여덟 번쯤 뒤집혔고, 바지는 왼쪽 가랑이 전부가, 코트는 앞면 전부가 젖었다. 우산을 잡은 손이 덜덜 떨렸다. 감당할 수 있는 수준을 넘어서니 차라리 겸허해졌다. 그래, 어차피 젖은 몸, 어디 스웨덴 빗소

리나 시원하게 들어보자 싶었다.

우산이 뒤집히지 않게 바람 방향에 맞서도록 자리를 잡은 뒤 걸음을 멈췄다. 우산 위에서 타닥타닥 뛰어 오르는 물방울 소리에 귀를 기울여보았다. 처음에는 콩 튀기는 소리처럼 타닥거리더니 이윽고 불꽃놀이 폭죽이 쉼 없이 터지는 듯 자글자글 끓는 소리가 났다. 우산 위에서 팡팡, 오색빛깔의 불꽃들이 터지는 중이라 상상하니 조금은 더 걸을 힘이 났다.

말뫼 미술관 안내 직원은 월요일 아침 개장 시간에 맞춰 머리부터 발끝까지 청소용 대걸레 꼴로 입장한 동양인 여자를 따뜻하게 환영해주었다. 코트니 목도리니 가방이니 축축한 것들은 모두 지하 1층 사물함에 넣어버리고 얼른 전시장으로 올라갔다. 사람이 없는 미술관 전시실에서 만날 수 있는 특유의 적막하고 서걱서걱한 공기, 모호한 웅얼거림 속으로 한시라도 빨리 뛰어들고 싶었다. 전시실을 돌다가 작은방 구석에서 그를 만났다. 핀란드 화가 유호 리사넨Juho Rissanen이 그린 그림 속에서 등을 돌리고 선 한 남자.

한 자리에서 오랫동안 뿌리내린 아름드리나무의 밑동 같던 뒷모습. 여간 해선 꿈쩍하지 않는 강직한 사람이 거기 있었다. 그의 목은 유난히 두꺼웠다. 붉고 커다란 손, 빨갛게 튼 볼과 귓가, 그리고 순박한 느낌이 들 정도로 뽀얗고 말간 등의 대비는 그가 극단적인 온도 차이가 나는 공간에서 종일 몸을 쓰며 일하는 사람이라고 말해주고 있었다.

무거운 걸 번쩍 들어 올릴 만큼 힘센 사람, 하지만 바라는 게 적은 사람. 주목받는 자리에 나서기보다 눈에 띄지 않는 자리에서 선선한 웃음을 날릴 줄 아는 사람, 제때 해가 나고 제때 비가 그쳐서 제때 일하고 제때 거두는 것 정도를 인생 최대의 경사로 여기는 사람이 거기 있었다.

그의 목덜미를 바라보다 문득 깨달았다. 이렇게 이야기를 웅얼거리는 목

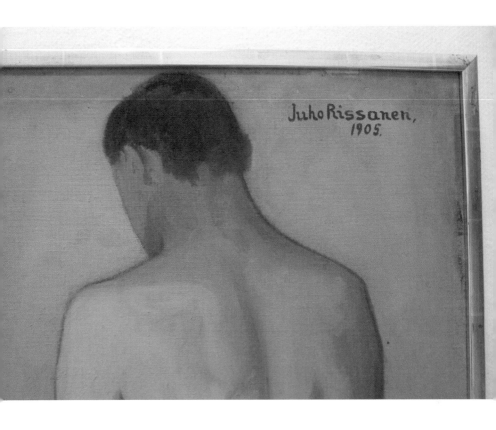

유호 리사넨, 「대장장이」 부분, 1905년, 말뫼: 말뫼 미술관

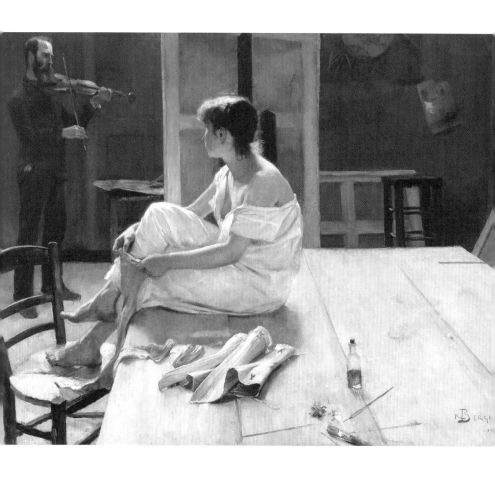

리카르드 베르그, 「공연을 마치고 난 뒤」 1884년, 145×200cm, 말뫼: 말뫼 미술관

덜미를 그동안 내가 좋아해왔다는 걸.

> 피가 돌고 맥이 뛰는 얇은 통로, 숨이 들고 나는 아득한 미로, 그 중요
> 성과 중대함에 비해 어처구니없을 정도로 취약함을 드러내는 장소.

'목덜미 잡히다'라는 관용어는 이 신체 부위의 독특성을 잘 설명한다. 누군가에게 잡히면 반격은 꿈도 꿀 수 없을 만큼 무력해지는 자리, 어쩌면 우리가 가장 보호하고 싶으면서도 동시에 조심스레 발견되고 싶은 부분, 어쩌면 가장 취약하기 때문에 가장 매혹적일 수 있는 장소.

이야기를 품고 있는 목덜미 그림 앞에서, 나는 가만히 상상하길 좋아했다. 그가 어떤 성격이고 어떤 취향일지, 이곳까지 오기 전 무엇을 했을지, 어떤 걸음걸이와 어떤 말투를 지닌 사람일지.

가장 취약한 목덜미가 가장 농밀한 이야기를 들려준다고 믿는 사람이 나 혼자만은 아닌 것 같다. 스톡홀름 포토그라피스카에서 보았던 전시 〈지구에서〉의 사진 작가 토마스 복스트룀Thomas Wågström의 초상 사진을 보면.

인물의 귀에서 어깨 사이 뒷목덜미에만 집중한 연작. 손바닥 한뼘 정도의 이 장소만 오래 정성껏 응시해도 그가 어떤 사람인지 드러낼 수 있다는 듯 사진가는 고집스레 그곳을 바라본다. 헝클어진 머리칼 사이, 바짝 쳐올린 뒷머리 아래로 드러난 누군가의 목덜미를 하염없이 바라보는 작가의 시선에 나의 시선을 포개었다. 저마다 각자의 무게를 감당하며 생의 굴곡을 뚜벅뚜벅 걸어가는 사람들. 취약한 존재에 서려 있는 강인한 의지가 가엾고 아름다웠다.

사람들의 목덜미가 들려주는 이야기에 가만히 귀 기울이는 사진가, 토마스 복스트룀의 전시

나는 사랑하는 자의 심장이 목덜미쯤에서 펄떡이는 소리를 들었다.

_권혁웅, 〈소문들〉, '그의 심장은 목덜미 어디쯤에 있었다' 부분

지금까지 북유럽 미술관을 돌면서 내가 만난 그림과 사진들은 권혁웅 시인이 쓴 위의 문장이 얼마나 진실한 것인지 증명하는 아름다운 증거다. 이 웅얼거림의 세계를 거니는 동안 나는 지극히 행복했다.

끝내
내 삶의
주인이 될 것

———

에드바르 뭉크

◇◇◇◇

"한겨울에 그림 보겠다며 북유럽 여행하는 미친 사람은 우리 밖에 없을 거야!" 비행기 티켓을 막 결제한 파니가 상기된 목소리로 외쳤다. 오후 3시면 해가 져서 심연의 어둠이 내려앉고 영하 20도 안팎의 한파가 기승을 부리는 북유럽 겨울을 함께 느껴보자는, 게다가 오로라나 빙하 피오르드 같은 장엄한 자연 경관도 아니고, 미술관에 콕 박혀 내내 그림을 보거나 화가의 무덤을 찾아가보자는 나의 엉뚱한 제안을 파니는 덥석 받아들였다. 스페인 남부 바닷가 마을 알부뇰Albuñol에서 나고 자란 파니는 스페인과 이탈리아를 오가면서 미술사 석사 과정을 마치고 브뤼셀에서 미술관 교육 기획을 시작한 친구다. 1년 내내 영하 2도 이하로 기온이 떨어지지 않는 지중해 마을 출신을 데리고 오슬로로 향했다.

"그런데 왜 하필 뭉크야?"

여행을 떠나기 전, 파니는 내게 자주 물었다. 이 질문은 북구의 낯선 도시

에서 눈밭을 헤치며 걷다가 발가락이 깨질 것처럼 아플 때, 작은 샌드위치와 음료 한 잔을 먹고 4만 원을 내야 할 때, 어깨, 종아리, 허리에 켜켜이 쌓인 피곤이 호기심을 잡아먹을 때, 비수기라고 나 몰라라 문 닫은 미술관을 발견할 때마다 스스로에게 수없이 던졌던 질문이기도 하다.

어떤 여행지를 꿈꾸게 되는 계기는 사실 사소할 때가 많다. 잡지를 뒤적이다 본 한 장의 사진, 인터넷 서핑을 하다 발견한 몇몇 구절, 지인에게 들은 짧은 정보에서도 동경은 싹튼다. 어느 날, 우연히 인터넷에서 뭉크의 그림 100여 장을 몰아서 보았다. 누군가의 내밀한 일기장을 한 장 한 장 몰래 훔쳐보는 느낌에 볼이 붉어졌다. 이렇게 날것까지 기록해놓다니, 정말 뭉크에게 예술은 스스로를 위한 일기였구나, 일기! 일기에 대해서라면 나도 나누고 싶은 이야기가 많은데!

나는 1999년부터 일기를 써왔다. 유독 감당하기 어려운 하루의 끝엔 도망치듯 소란에서 빠져나와 일기장과 마주한다. 매일 쓰는 건 아니다. 좋은 일보다는 힘든 일이 있을 때 일기장을 꺼낸다. 일기를 의도적으로 멀리할 때도 있다. 정신이 흐리멍덩해지고 질문하는 내면의 목소리가 사라져서 기록할 거리를 낚아채지 못할 때, 아니면 압도적인 일이 벌어져서 그 상황을 살아내느라 기록할 엄두조차 내지 못할 때.

인터넷 뉴스 댓글란에 단골로 등장하는 문장 하나에 자주 뜨끔해진다. "일기는 본인 일기장에나 쓰세요." 기자가 개인적 체험담을 풀어놓으며 이슈를 던지는 연성 기사나 일상의 소소한 문제에 대해 견해를 밝히는 칼럼에서 이런 댓글을 자주 만날 수 있다. 강력하고 단호해서 쉬이 반박할 수 없는 권유. 아이쿠, 감히 내가 사적이고 주관적인 이야기를 주책없이 늘어놓았구나, 하

며 얼른 옷깃을 여미게 되는 문장. 여기엔 전제가 있다. 바로 일기는 타인과 공유하지 말아야 할 매체라는 전제다.

이 지점에서 언제나 나는 삐걱거린다. 18년째 타인에게 하고 싶었는데 소심해서 뱉지 못한 말, 어떻게 정리해 말하면 좋을지 몰라서 버벅대다 삼켜버린 주장, 구구절절 설명할 엄두가 나지 않아서 체념해버린 감정을 일기에 써왔기 때문이다. 그렇다고 해서 누가 내게 일기장을 대놓고 보여달라고 말하면 절대 보여주지 않겠지만, 어떤 이에게 들키고 싶은, 누군가 알아줬으면 싶은 감정의 조각을 일기에 모아왔음은 부정할 수 없다. 일기가 없었다면 나는 글 쓰는 법을 영영 터득하지 못했을 것이다. 이해받고자 하는 희망, 소통에 대한 갈망이 없다면 사람들은 일기조차 쓰지 않을 것이다. 일기는 기본적으로 발각되길 꿈꾸는 매체다.

> 나의 예술은 '나는 왜 여느 사람과 같이 못할까' 하는 삶과의 불화를 설명하려는 성찰에 뿌리박고 있었다. 나는 원하지도 않았는데 왜 태어났는가? 이러한 의문에 대한 저주와 성찰이 나의 예술에 깔리는 배경음이 되었다. 나의 예술의 가장 강력한 배음. 그것이 없다면 나의 예술은 전혀 다른 것이 되었을 것이다.
> _마티아스 아르놀트,《뭉크》부분

뭉크가 "나의 그림들은 곧 나의 일기다"라고 공개적으로 선언한 만큼 그의 작품은 그의 생애라는 맥락 안에서 보아야만 흥미롭다. 누나와 어머니의 죽음, 유부녀 친척과 5년간 이어졌던 첫 사랑과 성 경험, 일방적인 이별 통보, 그가 속해 있던 보헤미안 예술가 그룹 내 다른 아티스트들에 대한 극렬한 질투, 연인 툴라 라르센Tulla Larsen과의 폭력적인 이별, 질병에 대한 불안, 노년의

고독 같은 지극히 사적인 삶 굽이굽이의 감정을 모두 창작의 재료로 사용했기 때문이다. 예술을 위한 예술이 아닌, "숨 쉬고 느끼고 사랑하고 괴로워하는 인간을 그리"겠다는 결심대로 자기 안의 주관, 감정, 내적 충동을 모조리 이미지로 번역했다.

자신의 몸도 예외가 아니었다. 70여 점의 회화, 20여 점의 판화, 100여 점의 수채와 드로잉. 이것은 뭉크가 남긴 자화상만을 셈한 숫자다. 여기에 오슬로 뭉크 박물관에 전시된 수많은 '셀피'(뭉크는 1900년대에 이미 셀피에 푹 빠져 1944년 사망 전까지 자신의 얼굴을 사진으로 기록했다)까지 더하면 그가 어느 정도로 집요하게 자기 자신의 안팎을 들여다보며 질문하고 더듬거리며 길을 찾아나갔는지 혀를 내두르게 된다.

뭉크의 자화상 가운데 가장 인상적이었던 작품은 오슬로 뭉크 박물관에서 만난 「지옥에서의 자화상」이었다. 불길하게 타오르는 벌건 지옥불 안에서 도전적인 시선으로 관람자를 똑바로 응시하는 나체의 뭉크. 그 시선에 한참이나 사로잡혀 있었다. 머리와 몸이 분리된 것처럼 노란 빛을 띤 몸통은 비교적 온전하지만, 목에는 선명한 붉은 경계가 그려졌다. 머리는 불길에 잡아먹힌 듯 송두리째 검붉게 문드러졌다. 하지만 무엇보다 시선을 사로잡는 건 안광의 이글거림이다. 불길을 뚫고 나오는 의지의 표상.

뭉크는 이 작품 외에도 몸과 머리가 부조화를 이루는 자화상을 여러 점 남겼는데, 그걸 볼 때마다 권혁웅 시인의 〈소문들〉에서 읽었던 문장, "당신이 당신 안에서 노숙하는 기분이 든다면"이 떠오른다. '나'라는 거처가 완전히 내 것으로 여겨지지 않는 상태, 자기 안에서 한 번도 편안함을 느껴본 적 없는 내면의 혼돈을 직접적으로 드러낸 자화상에서, 뭉크는 선언한다. 벌거벗겠다. 꾸미지 않겠다. 모순된 자신을 과감하게 드러내는 일이 때로는 지옥처

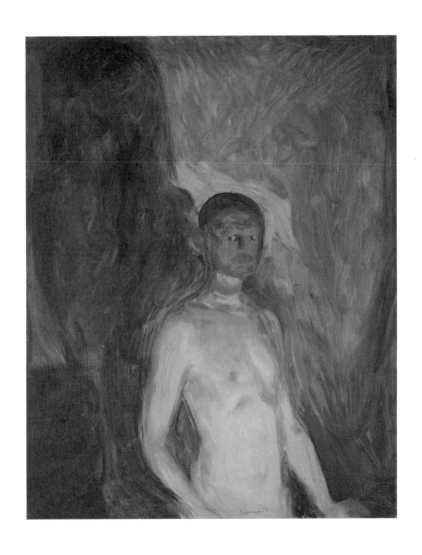

에드바르 뭉크, 「지옥에서의 자화상」 1903년, 81.5×65.5cm, 오슬로: 뭉크 박물관

럼 고통스럽지만 벌거벗는 예술가가 되겠노라고.

　이 시기 뭉크에게 이토록 거대한 혼돈을 불러일으킨 사람은 그의 연인 툴라였다. 1898년부터 1902년까지 복잡하게 이어지던 관계는 충격적인 총격 사건으로 끝을 맺었다. 툴라는 결혼을 원했고 뭉크는 예술적 자유를 원했다. 1899년 6월에서 1900년 3월 사이의 어느 날에 쓴 편지에서, 뭉크는 툴라에게 이렇게 말한다. "당신의 신조는 삶을 즐기는 것이지만, 나의 신조는 고통이야." 헤어지면 자살하겠다는 협박으로 뭉크를 옆에 잡아두던 툴라가 어느 날 뭉크를 집으로 불러들였고, 이별을 논하는 그 자리에서 뭉크는 자신의 왼손을 권총으로 쏜다. 이 사건과 이별 이후 7년 넘게 툴라의 잔영에서 벗어나지 못한 뭉크는 수많은 작품 안에 그녀를 그려 넣었다.

　오슬로 국립 미술, 건축, 디자인 박물관 뭉크의 방, 그 유명한 「절규」(1893) 바로 옆에는 바닷가에서 춤을 추는 남녀의 모습을 그린 「생의 춤」이란 작품이 있다. 뭉크는 자신의 첫사랑이자 첫 경험, 첫 실연의 상대였던 두 살 연상의 친척 밀뤼 테울로브Milly Thaulow와 춤을 추고 있고, 미망인처럼 까만 원피스를 입은 툴라는 오른편에서 그 모습을 슬픈 표정으로 바라본다. 이별을 하고 6년 뒤인 1908년에 뭉크는 툴라에게 이런 편지를 보낸다. "한번 사랑으로 불타버린 사람은 다시 사랑을 할 수 없어." 「생의 춤」을 두 눈 가득 담으면서, 나는 한 통의 이별 편지를 받은 것처럼 마음이 아렸다.

　어린 자신을 유혹해 성을 알게 하고 일방적으로 이별을 통보한 유부녀 밀뤼부터 무서운 집착을 보인 툴라까지, 뭉크에게 여성은 거부할 수 없는 매력과 파괴적인 힘을 가진 존재였다. 자신을 집어삼켜 소멸시킬까 두려운 욕망의 대상, 그래서 불안의 근원인 존재들. 「흡혈귀」는 뭉크의 이런 여성관을 드러내는 대표작이다.

파리 루브르 박물관의 「모나리자」 앞에 관람객이 끊이지 않는 것처럼 오슬로 국립 미술, 건축, 디자인 박물관 뭉크의 방 「절규」 앞에는 늘 관람객이 북적인다(고 한다). 하지만 영하 16도에서 20도를 오가는 한겨울에 북유럽 미술관을 찾는 사람은 그리 많지 않았다. 노르웨이의 슈퍼스타, 뭉크 작품 중 가장 중요한 20여 점만 선별한 널찍한 전시실도 텅 비어 있었다. 뭉크의 영혼이 현현한 그 공간을 전세 낸 것처럼 파니와 나 단둘이 거닐었다. 붓의 흐름을 눈으로 좇으며 화가의 몸짓을 상상해보고, 물감에서 스며 나오는 시간의 냄새를 맡고, 침묵에 귀 기울이는 각별한 경험을 했다. 우리가 그림을 보는 게 아니라 그림 속 사람들이 오히려 우리 쪽을 구경하는 듯했던 비현실적인 순간을 보낸 뒤, 비로소 뭉크와 나 사이 100년의 시간은 아무것도 아닌 것이 될 수 있었다.

뭉크의 유년기부터 노년기까지 관통하는 주제가 담긴 「병든 아이」를 만난 것도 오슬로 국립 미술, 건축, 디자인 박물관에서였다. 뭉크가 열네 살이던 1877년에 누나 요하네 소피에Johanne Sophie Munch가 결핵으로 사망한다. 이미 결핵으로 다섯 살에 어머니를 잃고 이모 손에 자라던 뭉크에게 또 한 번 들이닥친 죽음의 공포. 병약한 체질 때문에 자신도 언제 죽을지 모른다는 두려움에 떨어야 했던 유년기의 기억을 표현하기 위해 뭉크는 물감을 여러 겹 덧칠한 뒤 붓끝으로 캔버스 여기저기를 긁어냈다. 병든 누나의 시선은 저 먼 곳을 허정허정 헤매고, 침대 옆에서 고개를 떨군 이모는 어깨를 흐느낀다.

뭉크 스스로 자신 예술 세계의 기원이라고 명명한 「병든 아이」 작업 이후, 그는 고통에 노출되거나 병에 걸려 취약해진 자신의 모습을 각 생애 시기별로 남겼다. 툴라와 이별하는 과정에서 왼손에 총을 쏘았을 때에도(「수술대 위에서」), 피 흘리는 자신의 몸에 대한 잔상과 툴라에 대한 집착으로 거대한 혼돈에 빠졌을 때에도(「마라의 죽음 I」), 신경쇠약으로 코펜하겐에 있는 정신병

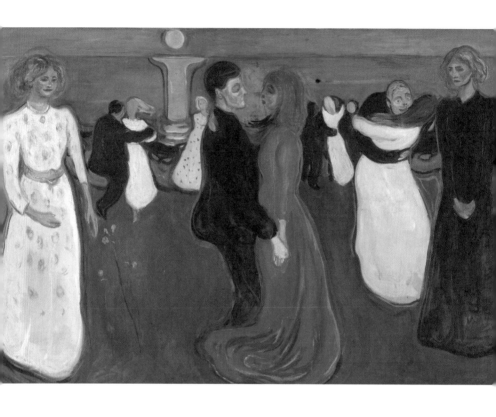

에드바르 뭉크, 「생의 춤」 1899~1900년, 125.5×190.5cm, 오슬로: 국립 미술, 건축, 디자인 박물관

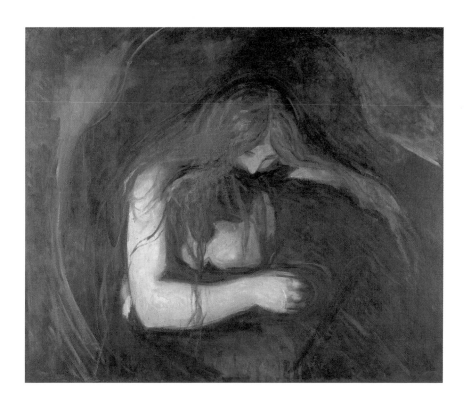

에드바르 뭉크, 「흡혈귀」 1895년, 91×109cm, 오슬로: 뭉크 박물관

원에 입원하기로 결심했을 때에도, 유럽에서만 260만 명의 목숨을 앗아간 스페인 독감에 걸렸을 때에도(「스페인 독감에 걸린 자화상을 위한 습작」), 가까스로 죽음으로부터 탈출한 뒤에도(「스페인 독감에 걸린 자화상」) 거울에 비친 자기 얼굴을 응시했다.

> 태어날 때부터 두려움과 슬픔, 죽음의 천사들이 내 곁에 서 있었다. 그들은 내가 밖에서 놀 때면 따라 나왔고, 봄의 햇살과 찬란한 여름 안에도 있었으며, 내가 밤에 눈을 감을 때도 곁에 서서 죽음과 지옥, 영원한 형벌로 나를 위협했다. 나는 밤에 자주 잠에서 깨어 맹렬한 공포에 사로잡힌 채 혹시 이곳이 지옥은 아닌지 방 안을 응시하곤 했다.
> _ 이리스 뮐러 베스테르만,《뭉크, 추방된 영혼의 기록》부분

어떤 순례

뭉크를 이해하는 열쇳말 같은 작품들은 오슬로에서 거의 만날 수 있었지만 나는 기왕 하는 '덕질'의 끝을 보기로 이미 결심한 터였다. 기차를 타고 여섯 시간을 달려 노르웨이 제2의 도시 베르겐으로 갔다. 뭉크가 살아 있을 때 그의 작품을 대거 구매한 컬렉터 라스무스 메위에르스Rasmus Meyers의 컬렉션을 감상하고, 비행기를 타고 스웨덴 스톡홀름으로 가 뭉크의 또 다른 주요 컬렉터였던 에르네스트 자크 티엘Ernest Jacques Thiel의 소장품을 볼 수 있는 티엘 갤러리를 찾았다. 파니는 여행 막바지에 우리가 직접 본 뭉크의 원화가 몇 점이나 되는지 셈했고, 적어도 150점 이상이라는 놀라운 숫자를 들이밀며 이렇게 말했다. "혜진, 이건 여행이 아니라 순례야." 이 순례의 최종 종착지는 뭉

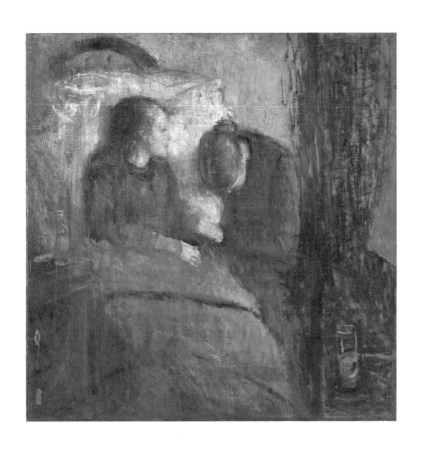

에드바르 뭉크, 「병든 아이」 1885~1886년, 119.5×118.5cm, 오슬로: 국립 미술, 건축, 디자인 박물관

크의 마지막 스튜디오 에켈리, 그리고 그가 잠들어 있는 오슬로의 구세주 공동묘지였다.

뭉크처럼 극심한 정신적 불안을 모두 작품 안에 토해낸 예술가들은 젊은 나이에 스스로 목숨을 끊거나 비극적인 사고로 단명했다는 막연한 이미지가 있다. 뭉크와 흔히 비교되는 반 고흐가 대표적인 예다.

뭉크는 달랐다. 1916년에 오슬로 외곽 에켈리 지역에 스튜디오를 마련한 뒤, 1944년 81세 나이로 사망할 때까지 30년 가까이 홀로 은둔한 채 그림을 그렸다. 그가 죽고 난 뒤, 에켈리 스튜디오에서는 유화 1000여 점, 판화 1만 8000여 점, 수채화와 드로잉 4500여 점, 셀 수 없이 많은 편지와 원고가 발견되었다.

눈밭에 오롯이 서 있는 에켈리 스튜디오 앞 벤치에 잠시 앉아 숨을 골랐다. 노년의 추함과 절망도 예외 없이 자화상으로 담아낸 지독한 자아 탐험가가 이곳에서 홀로 파 내려갔을 고독의 깊이를 가늠해보다가 곧 그만두었다. 함부로 아는 체할 수 없는 깊이였다. 나중에, 그처럼 노년이 되었을 때 그의 자발적 고립을 이해할 수 있을까.

'뭉크 로드'의 마지막 목적지는 당연히 무덤이었다. 고흐 무덤에서의 경험 이후로 좋아하는 화가의 무덤을 찾는 건 내 오랜 여행 습관이다. 미술관 원작 앞에서 붓의 흔적을 보며 화가의 몸짓을 가만히 읽어내고 그의 시점을 상상해보는 시간은 굉장한 정신의 고양을 일으키는데, 나는 비슷한 기분을 더 농밀하게 화가의 육체가 누워 있는 무덤에서 느끼곤 한다. 미술관에서는 소장 작품의 방대함 때문에 어느 순간부터는 작품을 그저 표면적 이미지로만 대하는 순간이 찾아온다. 빠르게 이미지 스캔만 하고 다음, 다음, 다음으로 나아가는 것이다.

에드바르 뭉크, 「스페인 독감에 걸린 자화상」 1919년경, 150×131cm, 오슬로: 노르웨이 국립박물관

에드바르 뭉크, 「스페인 독감에 걸린 자화상」을 위한 습작들, 1919년경, 각 17.7×12.8cm

화가의 무덤에선 방대한 이미지 세계 안에 살던 존재가 현실로 소환된다. 내가 좋아하고 감동한 그림이 아름다운 허깨비 이미지가 아니라 실제로 이 땅에 살았던 누군가가 물감을 짜고 붓을 쥐고 팔을 놀려 그려낸 단단한 물질임을 느끼게 한다. 이쪽 편 역시 두 발을 부지런히 움직여서 걸어야만 만날 수 있는 세계. 화가의 몸과 내 몸이 만날 때만 느껴지는 단단하고 황홀한 합일. 나에게 화가의 무덤을 찾는 일은 그들을 힘껏 사랑하기 위한 노력이며, 이 노력은 언제나 충분히 보답받았다.

오후 3시 살구빛 석양이 반사되어 부서지던 뭉크의 무덤 앞에서 찾아온 깨달음도 그랬다. 그 앞에 서고 나서야 비로소 "왜 하필 뭉크야?"라는 질문에 내 나름의 답을 할 수 있었다. 언어와 이성은 언제나 경험과 직관보다 늦게 도착한다.

뭉크는 삶의 여러 고비에서 스스로를 피해자 자리에 두지 않았다. 근원적 불안을 심어놓은 가족의 죽음, 기이한 연애, 격렬한 감정들 앞에서 선언했다. 삶은 전혀 상냥하지 않지만, 그저 당하는 게 아니라 겪고, 이해하고, 납득하고, 극복해서 궁극에는 삶의 주인이자 작가가 되겠다고. 뭉크가 남긴 수천 장의 그림은 그가 주술을 하듯 되뇌었을 다짐의 흔적이었다.

"당신을 닮고 싶어요"

뭉크 동상을 바라보면서 작게 속삭였다. 고개를 들어 하늘을 봤다. 어딘가에서 슬쩍 바람이 불어 왔다. 저 높은 곳 꼭대기에 있는 나뭇가지가 흔들렸다. 눈가루가 반짝이며 하강해 내 얼굴 위에 살포시 내려앉았다. '여기까지

257

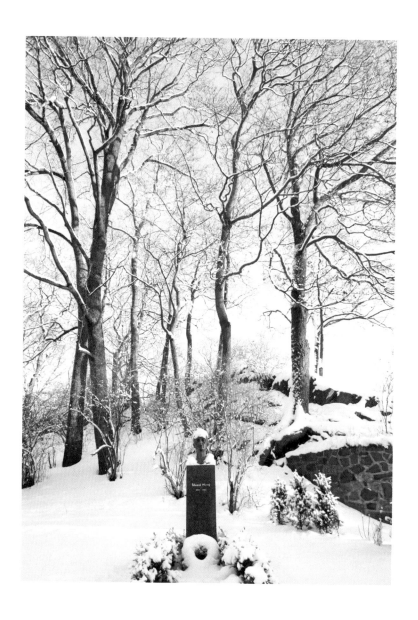

뭉크의 무덤에서 그와 독대하던 순간

잘 왔어. 넌 반드시 그렇게 될 거야.' 그날 들은 목소리를 아마 나는 평생 잊지 못할 것이다.

우리가 '절망'이라 명명하는 한계 상황들이 다른 누군가에게는 바로 그 한계의 돌파구로 작용하기도 한다. 이것이 바로 니체가 말하는 '강자'의 징표다. 강한 자는 병에 걸리지 않거나 죽음을 초월한 자들이 아니라 병을 건강으로 가치 변환시키는 자들, 한계에 맞닥뜨렸을 때 그 한계에서 다시 시작하는 자들이다. 뭉크는 이런 의미에서 진정한 강자였다.
_수 프리도, 《에드바르 뭉크—세기말 영혼의 초상》〈옮긴이의 말〉 부분

닫는말

여행지에서 새로운 침대에 적응해야 할 때면 언제나 즉석 복권을 동전으로 긁는 기분이 든다. 과연 이번 침대에서는 적어도 여섯 시간은 잘 수 있을 것인가, 옅은 긴장이 몰려온다. 여덟 시간짜리 '꿀잠'일지, 두 시간짜리 쪽잠일지, 아니면 의자에 앉아 멍하니 어둠을 응시하는 밤샘일지 당첨 결과를 나는 모른다. 그저 매일 밤 새로이 주어지는 복권을 감사한 마음으로 받아 들고 끄트머리를 살살 긁어볼 뿐이다.

통증은 주로 밤에 찾아온다. 걷거나 앉으면 아플 확률이 적다. 같은 자세로 오랫동안 누워 있을 때 아플 확률이 높다. 통증은 내게 움직이라고, 깨어 있으라고 명한다. 벌써 8년 가까이 순종해온 명령이다.

서른 살 어느 날, 신경외과 전문의는 내 척추뼈 몇 개에 금을 내어 뚜껑을 열듯 후면을 열었다. 그리고 추공 안을 가로지르는 척수에 생긴 초종을 떼어 냈다. 의료용 접착제로 다시 뼈를 이어 붙이고 절개한 피부를 봉합했다. 일곱 시간 가까이 걸린 수술이었지만 통증의 원인을 모두 제거하진 못했다. 신경

초종은 악성 종양으로 변이할 가능성이 없어서 종양 위치가 까다롭지 않으면 수술 없이 추적 관찰하기도 한다. 담당의는 수술로 네 개의 초종만 떼어내고 나머지는 그대로 두는 편이 낫다고 판단했다. 내 척수에 생긴 다발성 종양을 말끔히 없애려면 흉추부터 요추까지 뼈 전부를 열었다 닫아야 했는데, 그건 치료가 아니라 몸을 더 망가뜨리는 행위라고 설명했다.

독실한 카톨릭 신자였던 그는 퇴원 후 마지막 외래 진료에서 내게 이렇게 말했다. "남아 있는 종양들이 더 이상 커지지 않기를 기도하면서 수술했어. 혹여 종양이 커져서 다시 제거할 필요가 있으면 그때 또 수술하면 돼. 언제든 일상으로 돌아갈 수 있어. 다시 수술할지도 모른다고 불안해 말고, 그냥 안 아픈 듯 살아." 난 신자는 아니었지만, 기도하는 마음을 가진 의사를 만났다는 사실에 크게 감동받았다.

척추 사이사이에 나빠질 가능성을 품은 채였지만, 의사와의 약속처럼 나는 일상으로 매끄럽게 착륙했다. 종종 통증이 찾아오지만 매일 아프진 않다. 걷기, 앉기, 움직이기 등 낮 시간에 활동할 땐 큰 불편이 없기 때문에 나빠질 가능성을 아예 잊어버릴 때가 더 많다. 통증은 거의 누워 쉬는 밤 시간에 찾아오며, 그의 방문에는 이유와 맥락이 없다. 통증의 이유에 대한 내 가설은 번번이 빗나갔다. 낮에 너무 많이 걸어서, 너무 오래 앉아 있어서, 컴퓨터 작업을 너무 많이 해서, 다리를 꼰 채로 회의해서 아픈 거라고 추측해보기도 했지만, 명백한 인과 관계를 찾진 못했다. 하루에 몇 킬로미터씩 걷는 여행을 하면서도 여덟 시간씩 잘 자는 날이 이어지다가, 잘 쉬고 있던 어느 주말에 갑자기 찌르는 듯한 통증으로 새벽 3, 4시에 깨버리기도 했으니까. 확실한 사실 하나는 침대 매트리스가 무르면 허리가 아프다는 것이다. (건강한 허리를 가진 사람에게도 해당되는 이야기라 특별할 건 없지만) 매트리스 탄성은 중요한 변

수다. 집 외의 공간에서 낯선 침대에 몸을 뉘여야 할 때면 옅게 긴장하는 이유다.

잠에서 깰 정도로 격렬한 통증과 보내는 밤은 외롭다. 통증은 누구와도 나눌 수 없다. 같은 공간을 나눠 쓰는 가족도 내가 새벽에 얼마나 자주 잠에서 깨는지, 어떤 날카로움을 참아내는지, 어떤 악몽을 꾸다 깨어나는지 모른다. 한번은 꿈에 커다란 흑고래가 나왔다. 사람들이 몰려들어 고래를 잡은 다음 갑판 위에서 고래 허리를 톱으로 절단했다. 나는 비명을 지르며 지켜볼 뿐 그들을 막지 못했다.

통증으로 잠에서 깬 새벽엔 눕지 않고 앉아서 어둠을 마주 본다. 새까만 막막함을 눈으로, 귀로, 들숨으로, 날숨으로, 피부 세포 하나하나로 느끼면서 그 안에 머문다. 그러다 졸음이 오면 잠시 누워 쪽잠을 잔다. 잠든 것도 아니고 깬 것도 아닌 몽롱함이 여러 날 이어질 때도 있다. 길고 지루한 림보를 통과한다. 거대한 피로가 낮까지 범람해서 아, 더는 못 견디겠다. 큰일인데, 라고 생각할 무렵 거짓말처럼 통증은 사라진다. 숙면이 다시 찾아온다.

담당의는 발병 원인이 의학적으로 밝혀지지 않았다고 설명했지만, 그동안 내 질병의 원인을 찾는 데 열심인 사람을 여럿 만났다. 아이고, 어쩌다 젊은 나이에. 아마 네가 너무 일을 많이 해서 아픈가보다. 성격이 너무 예민해서 그래. 힘을 빼. 그냥 놓아버려. 편히 살아. 그런데 평소에 어떤 음식을 자주 먹었니? 운동은 좀 했니? 사람들은 최대한 인자한 표정으로 질문하려 노력했지만, 나는 속내를 어렵지 않게 간파했다. 그들은 두려워했다. 고통이 아무 이유 없이 그냥 찾아올 수 있다는 사실을 받아들이기 어려워 어떻게든 이유를 찾으려 노력했다. '저 사람은 그럴 만한 행동을 했기 때문에 병에 걸린 거

야'라고 생각하면, 어쩌면 자기 일이 될지도 모른다는 불확실성을 직시하지 않아도 되니까. 노력하면 건강을 통제할 수 있다고 믿는 편이 언제든 병에 걸릴 수 있다고 생각하는 편보다는 견딜 만하니까.

사람들이 자신도 모르게 내보이는 '분리의 언어'를 지켜보면서, 나는 고통을 호소하는 사람들과 강박적으로 선 긋기 하는 우리 사회의 일면을 비로소 알아차릴 수 있었다. 그동안 위로랍시고 고통의 원인을 분석하면서 결국은 단죄하는 말을 건네진 않았는지 자기반성도 통렬히 했다.

고통 앞에선 제대로 된 질문을 하는 일이 무엇보다 중요하다. '왜 하필 내게 이런 고통이 찾아왔을까'라는 질문은 스스로에게 수동적이고 비극적인 피해자 역할만 허락한다. 극을 끌고 가는 주인공이 되려면 질문을 바꿔야 한다. '이 고통에서 나는 무얼 배울 것인가'라고.

스톡홀름 티엘 갤러리에는 에드바르 뭉크가 그린 철학자 니체의 초상이 있다. 미술관 3층엔 니체 사망 직후에 석고로 본떠 만든 데스마스크를 볼 수 있는 비밀스러운 공간도 있다. 티엘 갤러리를 만든 에르네스트 자크 티엘은 니체의 열렬한 팬이자 뭉크의 중요한 후원자였다. 뭉크는 티엘의 의뢰로 1906년 「프리드리히 니체의 초상」을 완성했는데, 이 과정에서 자신과 니체 사이의 동질성을 발견하고, 이후 니체 사상에 깊이 매료된다.

뭉크의 작품을 시기별로 죽 나열해서 살펴보면 한 가지 독특한 점을 발견할 수 있다. 바로 같은 그림을 조금씩 다르게 반복해 그렸다는 사실이다. 비슷한 시기에 여러 버전을 그린 작품의 예는 너무나 흔하고(「절규」도 총 네 가지 버전이 존재한다), 청년기에 작업한 그림을 노년기에 다시 재해석해 그린 경우나 유화로 완성한 작품을 석판화로 다시 작업한 경우도 숱하다. 어찌 보면 남

녀 관계, 병과 죽음, 불안 등 서너 가지 주제만 가지고 평생 우려먹었던 느낌을 받을 정도다.

우리 모두의 마음엔 그런 지점이 있다. 근처만 가면 당황하고, 넘어지고, 수습 안 되는 고약한 반응이 튀어나오는 곳. 매번 같은 자리에서 자꾸 넘어지면서도 간단히 넘기거나 잊을 수 없어서 생각이 그 주위를 뱅뱅 맴도는, 엄마이거나, 차별이거나, 거절이거나, 못난 외모거나, 당차게 차인 실연 경험이거나, 건강하지 않은 몸이거나, 아무튼 통증을 불러일으키는 기억들.

나는 뭉크가 통증을 불러일으키는 기억을 응시하고 이해하고 정의하기 위해 그림을 그렸다고 믿는다. 표현함으로써 자유로워지기 위해, 스스로를 마구잡이로 벌어진 불행한 사건의 희생양으로 여기지 않기 위해, '당하는' 피해자 자리에서 '의미를 부여하는' 주체의 자리로 이동하기 위해 내면의 필요가 없어질 때까지 같은 상처를 반복해 그린 것이라고 생각한다. 나는 이것이 원인과 양상을 통제할 수 없는 아픔에 대처하는 가장 멋진 자세라고 생각한다.

상처와 고통은 새로운 삶의 돌파구를 찾아야만 하는 강력한 내적 동기로 우리를 찾아온다. 크게 아프고 나면 오래전에 만들어둔 우선순위 목록, 당연하다고 믿어온 생각, 어렴풋이 그려두었던 자아상까지 모두 점검 대상으로 시험대에 올리게 된다. 삶이 새롭게 정렬된다. 그리하여 상처와 고통은 '삶의 의미의 재정립'이라는 놀라운 일을 해낼 수 있는 자기 안의 내적 권위를 발견하는 기회가 되기도 한다.

허리 통증으로 잠에서 깬 새벽은 언제나 속수무책으로 혼자이지만, 그 어둠을 내 삶에 어떻게 통합시켜야 하는지 이제는 안다. 아픈 시간이 있어서 아프지 않은 시간이 벅차게 감사하다. 잠잘 때 종종 불편하지만, 앉아서 책 읽거나 음악 듣거나 미술관 가거나 일하거나 일기 쓸 땐 아프지 않아서 감사하

다. 혼자 끙 소리 나게 버텨보아서 타인과 연결되는 순간이 작은 기적처럼 느껴진다. 찌르고 쑤시는 통증의 감각이 생생했던 만큼 타인의 아픔을 그저 남의 일로 쉬이 넘길 수 없게 됐다. 예전보다 조금 더 예민한 공감 감수성을 갖게 되어 기쁘다. 나는 아픔을 알아보고 결여를 사랑할 줄 아는 사람이 되고 싶었다. 버스 차창에 매달려 마구잡이 상상으로 먼 곳의 사람에게 이입했던 오래전 그 시절부터 그랬다.

척추 사이사이 나빠질 가능성을 품고 있다. 그걸 알기에 별일 없이 지나가는 오늘이 선물 같다. 상자 안엔 반짝이는 것들로 가득하다. 빌헬름 하메르스회이의 회색, 스카겐 해변의 파도 소리, P. S. 크뢰위에르의 달빛, 아나 안셰르의 부엌, 유호 리사넨의 목덜미, 인적 드문 미술관의 적막하고 서걱서걱한 공기, 모호한 웅얼거림, 이어폰에서 흘러나오는 좋은 음악과 나만의 속도로 걸을 수 있는 시간⋯⋯. 아름다움을 알아차리고 감탄하고 경애하는 방법을 가르쳐준 건 길고 긴 새벽의 어둠이었다. 어둠을 몰랐다면 내 곁에 맴도는 빛의 축복을 알아채지 못했을 것이다.

유럽 근대 미술사 European Art Scene

1853 빈센트 반 고흐 탄생.

1854 귀스타브 쿠르베가 「만남(안녕하세요, 쿠르베 씨)」를 완성했다.

1863 에두아르 마네가 「풀밭 위의 점심 식사」와 「올랭피아」를 완성
해 파리 살롱 낙선전에 출품했다.

1872 클로드 모네가 「인상, 해돋이」 작업을 시작해 이듬해 완성했다.
독일 철학자 프리드리히 니체가 《비극의 탄생》을 출간했다.

1874 모네, 피사로, 시슬레, 르누아르가 주축이 되어 최초의 인상파
전시가 열렸다.

1880 프랑스 조각가 오귀스트 로댕이 「생각하는 사람」 습작을 처음
으로 시도했다. 프란시스코 고야가 「옷을 벗은 마하」를 완성한
것으로 추정된다.

1881 파블로 피카소 탄생.

1882 스페인 건축가 안토니 가우디가 사그라다 파밀리아 성당을 시
공했다.

1884 프랑스 후기인상파 화가 조르주 피에르 쇠라가 「그랑드 자트섬
의 일요일 오후」를 완성했다.

북유럽 근대 미술사 Nordic Art Scene

1850

1852 뭉크의 스승이자 노르웨이 화가인 크리스티안 크로그 탄생.

1859 덴마크 동화 작가 안데르센이 여행차 스카겐을 방문해 아나 안셰르 부친 에리크 브뢴둠이 운영하는 호텔에 묵는다. 다음 날 아나 안셰르가 태어났다.

1860

1863 에드바르 뭉크 탄생.

1864 덴마크 화가 빌헬름 하메르스회이 탄생.

1870

1874 아나 안셰르는 홀게르 드라크만 제자로 스카겐을 방문한 화가 미카엘 안셰르와 만나 사랑에 빠진다. 둘은 1880년 스카겐에서 결혼했다.

1880

1880 스웨덴 화가 칼 라르손, 핀란드 화가 헬렌 슈카르벡이 프랑스에 머물렀고, 핀란드 화가 알베르트 에델펠트가 「아이 관을 운반하며」로 파리 살롱전에서 외국인으로 유일하게 메달을 수상했다. 같은 해 파리 살롱전에서는 노르웨이 화가 하리에트 바케르, 덴마크 화가 P. S. 크뢰위에르 등의 작품이 전시되었다.

1882 핀란드에서 보수적인 기성 화단에 대항하는 독립 화가 협회의 전시가 최초로 열렸다.

1884 프랑스 화가 폴 고갱이 크리스티아나(오슬로의 옛 지명)에서 열린

1888 빈센트 반 고흐가 「해바라기」 연작에 몰두했다.

1889 프랑스 혁명 100주년 기념 만국 박람회 개막과 함께 에펠탑이
개관했다.

1890 빈센트 반 고흐가 프랑스 파리 근교 오베르 쉬르 우아즈에서
숨을 거뒀다. 아일랜드 작가 오스카 와일드가 《도리언 그레이
의 초상》을 출간했다.

1897 런던의 테이트 갤러리가 개관했다. 폴 고갱이 「우리는 어디에
서 와서 어디로 가는가」를 완성했다.

1899 클로드 모네가 「수련」 연작 작업을 시작했다.

1902 폴 세잔이 1882~90년에 작업했던 「생 빅투아르 산」 연작을 현
대적인 관점으로 재해석하는 새로운 연작에 돌입했다.

1907 파블로 피카소가 「아비뇽의 처녀들」을 완성했다. 프리다 칼로

가을전에 참여한 뒤 코펜하겐에서 머물렀다.

1887 노르웨이 풍경화가 페데르 발셰 사망.

1888 코펜하겐에서 프랑스 인상주의 화가들의 전시가 처음으로 열려 큰 성공을 거두었다.

1889 25세의 에드바르 뭉크가 110여 점의 작품을 선보이는 대형 개인전을 크리스티아나에서 최초로 열었다.

1890

1891 덴마크 신진 화가들이 보수적인 아카데미와 기성 화단에 대항해 '독립 전시회'를 최초로 개최했다.

1893 에드바르 뭉크가 「절규」를 완성했다. P. S. 크뢰위에르가 아나 안셰르와 마리 크뢰위에르를 모델로 한 「스카겐 해변의 여름 저녁」을 완성했다.

1894 P. S. 크뢰위에르가 스톡홀름에서 처음으로 개인전을 개최했다. 스카겐 화가 비고 요한센이 「봄꽃을 그리는 아이들」을 완성했다.

1896 덴마크 국립미술관이 개관했다.

1899 칼 라르손이 수채화 화집 《집》을 출간했다. 핀란드 작곡가 장 시벨리우스가 「교향곡 1번」과 「핀란디아」를 작곡했다.

1900

1902 P. S. 크뢰위에르가 베를린에서 첫 번째 개인전을 개최했고, 에드바르 뭉크는 「생의 프리즈」 연작을 베를린에서 전시했다.

1906 헨리크 입센의 희곡 〈유령〉의 공연이 베를린에서 열렸는데, 이

탄생.

1909 앙리 마티스가 「춤」을 완성했다.

1911 루브르 박물관에서 레오나르도 다 빈치의 「모나리자」가 도난
당했다. 범인은 곧장 체포되었으나 그림은 1913년이 되어서야
되찾았다.

1917 마르셀 뒤샹이 변기에 서명을 한 작품 「샘」을 전시했다.

1919 독일 바이마르에서 건축과 디자인 운동인 바우하우스 운동이 시
작되었다.

1928 앤디 워홀과 이브 클랭 탄생.

1929 뉴욕 현대미술관 개관.

때 무대 디자인을 에드바르 뭉크가 맡았다. 파리에서 스웨덴 화가 안데르스 소른의 회고전이 열렸다.

1907 스웨덴 화가 구스타프 피에스타드가 「강가의 겨울 저녁」을 완성했다.

1910

1910 빌헬름 하메르스회이가 「탁자 앞에 앉은 여자가 있는 실내」를 완성했다.

1911 코펜하겐에 히르슈스프룽 컬렉션 미술관이 개관했다.

1916 에드바르 뭉크가 오슬로 외곽 에켈리 지역에 스튜디오를 마련했다. 그는 1944년 사망할 때까지 이곳에 은둔하며 1만여 점 이상의 작품을 남겼다.

1917 덴마크 화가 빌헬름 룬스트룀이 피카소와 브라크가 주도한 큐비즘 운동에 영향을 받아 나무 조각을 이어 붙인 작품을 전시했다.

1920

1924 코레 클린트가 바우하우스 운동에 영향을 받아 코펜하겐 왕립 아카데미에 가구학과를 설립했다.

북유럽 그림이 건네는 말

1판 1쇄 발행 2019년 1월 10일
1판 6쇄 발행 2023년 3월 1일

지은이 · 최혜진
펴낸이 · 주연선

(주)은행나무
04035 서울특별시 마포구 양화로11길 54
전화 · 02)3143-0651~3 | 팩스 · 02)3143-0654
신고번호 · 제 1997-000168호(1997. 12. 12)
www.ehbook.co.kr
ehbook@ehbook.co.kr

ISBN 979-11-88810-83-3 03600